꽃 그리는 날

꽃 그리는 날

—

2024년 6월 20일 1판 1쇄 인쇄
2024년 7월 5일 1판 1쇄 발행

—

지은이 정인서(복고풍로맨스)
펴낸이 이상훈
펴낸곳 책밥
주소 03986 서울시 마포구 동교로23길 116 3층
전화 번호 02) 582-6707
팩스 번호 02) 335-6702
홈페이지 www.bookisbab.co.kr
등록 2007.1.31. 제313-2007-126호

—

기획 박미정
디자인 디자인허브

—

ISBN 979-11-93049-48-8 (13650)
정가 23,000원

—

책밥은 (주)오렌지페이퍼의 출판 브랜드입니다.

쉽 게 그 리 는 꽃 그 림 수 채 화

꽃 그리는 날

정인서(복고풍로맨스) 지음

책밥

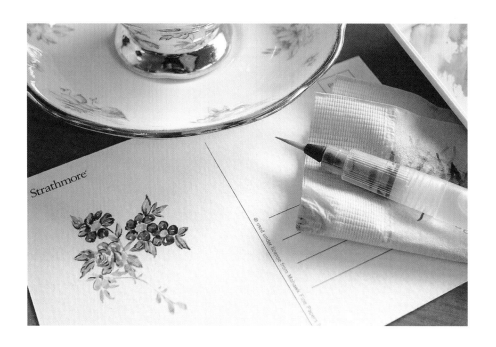

첫 책 〈꽃보다 꽃 그림〉을 출간한 지 어느덧 7년이 되었어요.
밤을 새우며 원고를 쓰고 손이 아프도록 그림을 그린 기억이 생생한데 벌써 7년이네요.
잊히는 책이 될 수도 있었는데, 개정판을 출간할 수 있게 되어 그저 감사할 뿐입니다.

모든 과정이 서툴렀고 어려웠지만, 첫 책인 만큼 사랑과 열정을 듬뿍 담은 책이었어요.
오래도록 많은 분들에게 사랑받기를 바랐는데, 저의 바람이 어딘가에 닿았는지
조금 달라진 모습으로 다시 여러분을 만날 수 있게 되었습니다.

다시 들여다보니 아쉬운 점도 있지만,
여전히 꽃 그림이나 수채화를 시작하는 분들에게 좋은 친구가 될 것이라 생각해요.
저는 그때나 지금이나 한결같이 자연을, 그리고 꽃을 그리며 살아가고 있답니다.
저처럼 꽃과 식물, 자연을 나만의 그림으로 표현하고 싶은 분들에게
〈꽃 그리는 날〉이 설레는 그림 메이트가 되길 바랍니다.

2024년 7월 복고풍로맨스 정인서 드림

CONTENTS
차례

WATERCOLOR

한 송이의 아름다운
꽃 그리기

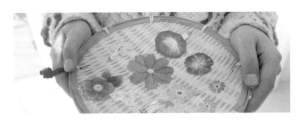

004 머리말

010 이 책을 보는 방법

012 그림을 그리기 전에
스케치 도구 알아보기 / 채색 도구, 물감 알아보기 /
채색 도구, 붓 알아보기 / 드로잉 도구, 종이 알아보기

027 종이를 펼치고

030 붓을 들고
선 긋기 / 색 섞기 / 물감 번지기 / 물방울 만들기

050 귀여움 가득한 분홍색 **체리 세이지**

053 여름 소녀 같은 **나팔꽃**

056 달콤한 향이 좋은 금목서 꽃

058 시골길에서 반겨주는 **접시꽃**

062 조롱조롱 매달린 **초롱꽃**

066 눈에 가득 찰 듯 화려한 **동백꽃**

070 한들한들 **코스모스**

074 백 일 동안 붉게 피는 **백일홍**

077 달님처럼 샛노란 **달맞이꽃**

WATERCOLOR

뻗어 나온 가지에
매달린 꽃 그리기

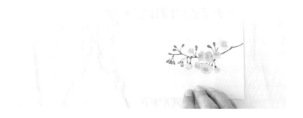

WATERCOLOR

담벼락이나 길모퉁이에
피어나는 들꽃 그리기

082 화사한 분홍빛 드레스 같은 **벚꽃**

086 한들한들 바람에 날리는 **등나무 꽃**

089 어여쁜 분홍빛의 **복사꽃**

092 노란 나팔 같은 **감꽃**

096 붉은 보석 같은 **배롱나무 꽃**

102 따뜻하고 포근한 봄의 색 **민들레**

105 물빛을 흠뻑 머금은 **붓꽃**

110 여린 꽃잎의 **진달래**

114 눈이 녹을 때 살며시 솟아오르는 **복수초**

118 조랑조랑 매달린 **은방울꽃**

122 하얀 소녀의 얼굴 같은 **바람꽃**

126 푸른 밤하늘에 별똥별을 모아놓은 듯한 **산수국**

132 아기자기한 노란 꽃 **짚신나물**

135 나리꽃을 닮은 **원추리**

139 소복한 덩굴에 하얗게 핀 **으아리**

144 컵케이크 타워 같은 **층층이꽃**

148 자주색 작은 다발 같은 **각시취**

152 작은 막대사탕 같은 **오이풀**

155 섬세한 꽃잎의 **분홍바늘꽃**

160 자줏빛 가녀린 불꽃 모양의 **산부추**

165 잔잔해서 귀여운 **꽃잔디**

WATERCOLOR

동그랗게 핀
꽃 리스 그리기

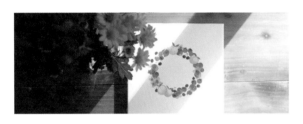

WATERCOLOR

풍성하고 아름다운
꽃다발 그리기

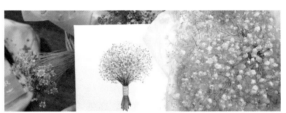

170 달콤하고 향기로운 동백꽃과 딸기 리스

175 작은 동그라미 가득한 오이풀과 민들레 리스

183 청순하고 맑은 코스모스와 냉이

187 아기자기한 작은 꽃과 초록 잎의 조화

 왁스플라워와 초록 풀 리스

192 달콤하고 향기로운 꽃과 과일 리스

202 아기자기 미니 장미 꽃다발

207 풍성한 붉은 안개꽃 다발

212 보송보송 여우 꼬리 같은 라그라스 꽃다발

220 초록색 들풀 다발

230 알록달록 즐거움 가득한 들꽃 다발

WATERCOLOR

꽃과
소녀 그리기

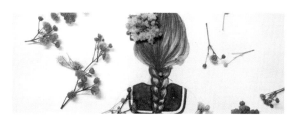

WATERCOLOR

좀더
그려보고 싶다면...

242 눈부신 햇살을 가려주는 소녀의 꽃모자 그리기

246 밤색 머리와 분홍 꽃이 예쁜 소녀의 뒷모습

255 들꽃 속에 살포시 놓인 소녀의 구두

260 작고 예쁜 꽃이 가득한 소녀의 꽃무늬 원피스

268 하늘하늘 양귀비 꽃밭

272 따스한 빛이 가득한 코스모스 꽃밭

277 연보랏빛 축제 라벤더 꽃밭

283 바람에 하늘하늘 날리는 꽃잎들

286 봄을 닮은 레트로 스타일 꽃무늬 패턴 그리기 1
노란 블라우스의 꽃무늬

290 봄을 닮은 레트로 스타일 꽃무늬 패턴 그리기 2
꽃무늬 손수건

———— *1* ————

WATERCOLOR

화 사 한 분 홍 빛 드 레 스 같 은

벚꽃

해마다 봄이 가까워지면 가장 기다려지는 꽃으로
3월 말에서 4월 초까지 풍성하고 화려한 잎으로 봄을 알리는 꽃이에요. / 꽃말은 순결, 절세미인

준비물
스트라스모어 엽서지, 사쿠라 코이 물붓(소), 루벤스 라이너 320플러스 0호

082

● 준비물 : 그림 그리는 데 사용한 종이와 붓을 표기했어요. 015쪽에서 언급했듯이 대부분 신한 수채화 물감과 낱개 물감 몇 개를 짜놓은 39칸 미니 팔레트를 사용했기 때문에 물감은 별도로 표기하지 않았어요. 종이는 대부분 엽서지를 사용했지만, 다른 종이에 그려도 상관없어요. 여기에는 필요한 붓을 모두 표기하고 각 단계마다 사용하는 붓을 별도로 표기했어요.

※ 스케치 도안은 책밥 홈페이지(www.bookisbab.com)에서 다운로드할 수 있습니다.

●스케치와 채색 : 이 책은 크게 스케치와 채색으로 구성되어 있어요. 간단한 스케치를 하고 나서 채색에 들어가세요.

●물감 표시 : 각 단계마다 사용한 물감 이름과 색을 정확하게 표기했어요. 색을 섞어서 많이 사용하지만 꼭 그 색이 아니더라도 각자 가지고 있는 비슷한 물감을 사용해도 괜찮답니다.

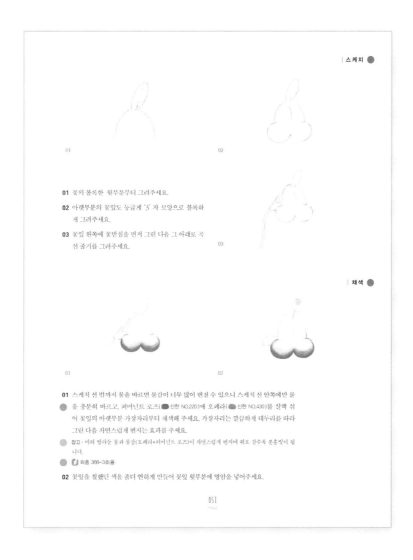

| 스케치 ●

01

01 꽃의 볼록한 윗부분부터 그려주세요.

02 아랫부분의 꽃잎도 둥글게 '3' 자 모양으로 볼록하게 그려주세요.

03 꽃잎 왼쪽에 꽃받침을 먼저 그린 다음 그 아래로 꼭 선 줄기를 그려주세요.

| 채색 ●

01 스케치 선 밖까지 물을 바르면 물감이 너무 많이 번질 수 있으니 스케치 선 안쪽에만 물을 충분히 바르고, 퍼머넌트 로즈(■ 신한 NO.220)에 오페라(■ 신한 NO.430)를 살짝 섞어 꽃잎의 아랫부분 가장자리부터 채색해 주세요. 가장자리는 깔끔하게 테두리를 따라 그린 다음 자연스럽게 번지는 효과를 주세요.

참고 · 미리 발라둔 물과 물감(오페라+퍼머넌트 로즈)이 자연스럽게 번지며 위로 갈수록 분홍빛이 됩니다.

화홍 368-3호 ●

02 꽃잎을 칠했던 색을 좀더 연하게 만들어 꽃잎 윗부분에 명암을 넣어주세요.

051

●붓 표시 : 한 개의 붓만 사용해서 그린 것도 있지만, 여러 종류의 붓을 사용하는 경우 각 단계에서 사용한 붓을 별도로 표기했어요. 한 번 표기한 붓은 다음 붓 표기가 나올 때까지 계속 사용합니다. 붓의 크기는 해당 붓 이름과 함께 대, 중, 소로 굵기를 표시했으니 책에서 제시하는 붓이 아니더라도 적당한 붓을 선택해 사용하면 됩니다.

●참고 : 그림 그릴 때 참고할 만한 내용을 담았어요. 그림을 그리면서 하나둘 생긴 노하우들도 열심히 담았습니다.

그림을 그리기 전에

그림을 그리는 데 필요한 것들부터 알아볼까요. 처음부터 많은 도구들을 갖출 필요는 없어요. 이 책에서 소개한 것들 중에 마음에 드는 것을 골라서 시작하면 됩니다. 여러분에게 꼭 맞지 않을 수도 있어요. 하지만 여러 번 입어보고 나에게 꼭 맞는 옷을 고르듯이 붓, 종이, 물감도 다양한 종류를 써보면 나에게 맞는 것을 찾을 수 있답니다.

가장 많이 쓰는 엽서지와 물감은 온라인 쇼핑몰에서 한꺼번에 여러 개 구매하면 됩니다. 붓이나 나무 패널, 낱개 물감은 화방에 가서 직접 보고 구매하는 것이 좋아요.

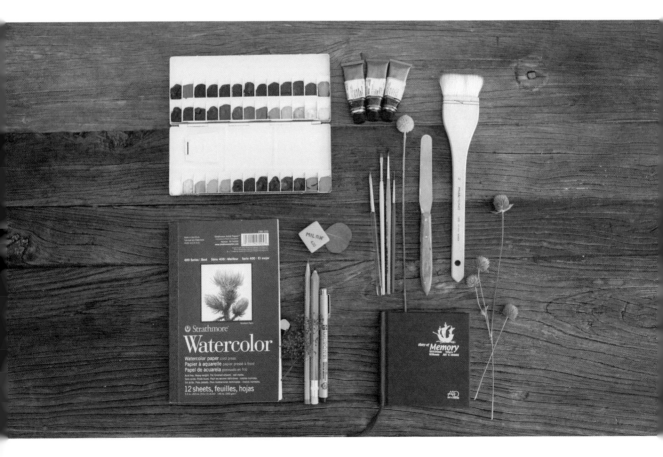

연필이나 샤프는 선이 부드럽게 그려지는 것이 좋고, 지우개는 잘 지워지는 것이 좋아요. 게다가 디자인까지 귀엽고 예쁘면 스케치할 때 기분이 더 좋겠죠?

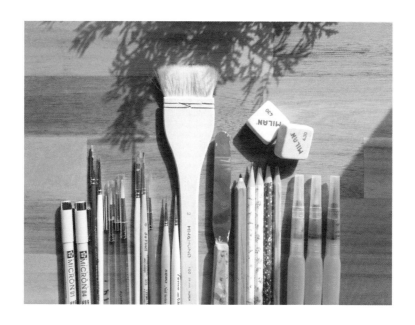

● 샤프와 연필

특별한 스케치 도구가 필요한 것은 아니에요. 일반적인 샤프와 2B 연필이면 충분합니다. 심이 너무 얇으면 종이에 자국이 남기 쉽고, 너무 굵은 심은 부드럽게 그려지는 대신 잘 번지기 때문에 지저분해지기 쉬워요. 보통 스케치에는 문구점에서 구입한 HB 0.5mm 샤프를 쓰고, 부드러운 스케치에는 B나 2B 연필을 쓴답니다.

● 지우개

지우개는 뭐든 잘 지워지면 그만이에요. 작고 예쁜 '밀란 430'은 잘 지워지는 데다 색도 예쁘고 적당히 말랑말랑한 촉감 또한 좋아요.

세트 물감은 기본적인 색이 들어 있어서 다양한 색을 만들어서 쓸 수 있어요. 하지만 섞어서 만들 수 없는 특수한 색들은 낱개로 구매해야 해요. 낱개 물감은 미젤로, 홀베인, 윈저 앤 뉴튼 등 여러 가지가 있는데 미젤로는 신한과 같이 우리나라 제품이고 홀베인과 윈저 앤 뉴튼은 수입 물감이에요. 미젤로는 가격이 저렴해서 좋은데, 가끔은 조금 비싸도 홀베인이나 윈저 앤 뉴튼을 쓰기도 해요. 같은 색의 물감이라도 만드는 회사에 따라 미묘한 차이가 있거든요.

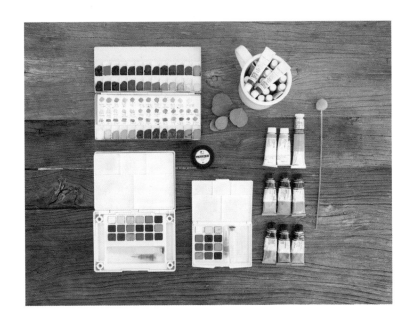

세트로 구입하기 좋은 물감

세트 물감 중 가장 많이 사용하는 것은 신한 수채화 물감 30색이에요. 그 외에 각 화구 회사에 서 휴대하기 좋은 구성으로 선보인 세트 물감들이 있답니다.

● 신한 전문가용 수채화 물감 30색

학교 미술 시간에 많이 쓰는 가장 대중적인 물감이에요. 집 에서 작업할 때는 거의 신한 물감을 쓴답니다. 여러 가지 색이 있어 이것저것 섞어보면 기본적으로 제공하는 색 이 외에도 다양한 색을 만들 수 있어요.

● 39칸 미니 팔레트

좋아하는 색들을 골라서 짠 미니 팔레트예요. 가로 20.5cm
×세로 8.5cm 크기여서 자리도 많이 차지하지 않아요. 주로
신한 물감이 많지만 미젤로와 홀베인도 섞어놓았어요. 이 책
에 실린 대부분의 그림은 이 미니 팔레트로 그렸어요. 종이
에 색 이름과 번호를 표기해 두면 색을 미리 알 수 있어서 좋
답니다.

● 사쿠라 코이 포켓 파일드 스케치 박스 12색

휴대하기 편해서 외출할 때 가지고 나가기 좋은 물감 세트
예요. 이름처럼 주머니에 쏙 들어가고 팔레트와 붓을 따로
챙길 필요가 없으니 공원이나 카페, 어디서나 그림을 그릴
수 있어요.

구성 고체 물감 12색 + 물붓

● 사쿠라 코이 포켓 파일드 스케치 박스 18색

12색보다 좀더 크고 알찬 색 구성과 물붓, 스펀지, 팔레트
가 들어 있어 색을 블렌딩하기에 아주 좋고 엽서 크기 종
이를 놓을 공간도 있답니다. 한 손으로 들 수 있도록 손가
락 고리까지 있어서 테이블 없는 야외에서 쓰기에 그만이
에요.

구성 고체 물감 18색 + 팔레트 + 물붓 + 스펀지

낱개로 구매하면 좋은 물감들

좀더 특별한 색이나 느낌을 표현하고 싶을 때는 낱개 물감을 찾는답니다. 미젤로는 가격이 저렴하고, 멜론 그린, 오레올린, 라일락은 흰색을 섞은 듯 부드러운 색감이 특징이에요. 윈저 앤 뉴튼은 프랑스 제품으로 에메랄드 그린의 맑고 투명한 빛이 매력적이에요. 홀베인은 일본 제품인데, 브릴리언트 핑크는 아주 고운 분홍빛을 그대로 표현할 수 있고, 맑고 시원한 하늘빛의 호라이즌 블루는 풍경을 그릴 때 좋아요.

● 홀베인-브릴리언트 핑크(A.NO.225)

소녀의 분홍 뺨을 표현하거나 꽃잎을 채색할 때 좋아요. 그냥 써도 예쁘고, 살구색이나 레몬 색과 블렌딩을 해도 아주 고운 색이 나오는 마법의 물감이에요.

● 홀베인-호라이즌 블루(A.NO.304)

세상에는 정말 많은 파랑이 있지만 이 색은 특히 맑고 청량한 느낌을 표현할 수 있어요. 맑은 바다나 하늘을 그릴 때 많이 쓰는데, 꽃이나 초록 이파리를 그릴 때도 조금씩 섞어 쓰면 예쁜 색이 나온답니다.

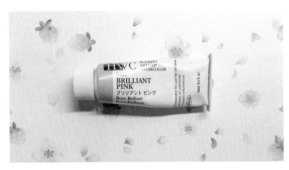

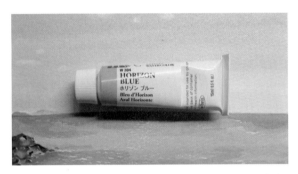

참고 · 물감 튜브에는 고유한 색 이름과 함께 고유 번호 세 자리, W, W 이외의 알파벳이 적혀 있어요. 수채화 물감 튜브에 적힌 'W'는 'Watercolor'의 약자로 수채화를 의미하고 'W' 이외의 알파벳은 물감의 시리즈를 표시한 것으로 'A'부터 'F'까지 있는데, 예를 들어 브릴리언트 핑크(A.NO.225)의 경우 'A' 시리즈의 225번 물감이라는 뜻이에요.

● 미젤로-멜론 그린(A.NO.593)

멜론 맛 막대 아이스크림 색과 비슷해요. 은은하면서도 맑고 청초한 색이에요.

● 미젤로-네이플즈 옐로(A.NO.527)

부드러운 봄을 닮은 색이에요. 빨리 마르는 것이 특징이죠.

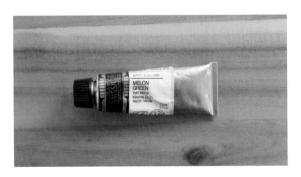

● 미젤로-오레올린(C.NO.526)

따뜻한 개나리색 같기도 하고 민들레 같기도 한 오묘한 노란색이에요. 초록 계열 색들과 많이 섞어 쓴답니다.

● 미젤로-셸 핑크(B.NO.554)

흰색과 노란색이 섞인 아주 곱고 은은한 분홍빛 조가비 색이에요.

● 미젤로-라일락(A.NO.558)

흰색이 섞인 연보랏빛 예쁜 색이에요.

● 미젤로-컴포즈 블루(A.NO.530)

민트 색과 비슷한 옅은 청록색이에요. 레몬 옐로와 섞어도 좋고 다양한 초록 계열 색을 섞어 쓰기에 좋아요.

● 윈저 앤 뉴튼-에메랄드 그린

에메랄드처럼 맑고 아름다운 색이에요. 윈저 앤 뉴튼의 에메랄드 그린은 색이 조금 진해서 흰색을 섞어서 쓰면 좋아요.

● 신한 화이트 포스터 컬러와 나이프

화이트 포스터 컬러는 그림을 마무리할 때 많이 사용해요. 꽃에 생기를 주는 이슬이나 반짝이는 표현을 할 때 좋거든요. 수채화 물감과 섞어 쓰면 은은하고 부드러운 느낌을 줄 수 있어요. 물감을 덜어낼 때 나이프를 사용하면 깔끔하게 오래 쓸 수 있답니다.

화이트 포스터 컬라

나이프 : 고등학생 때부터 쓰던 나이프라 좀 낡았지만 그래서 더 좋아요.

채색 도구, 붓 알아보기

수채화를 그릴 때 특히 중요한 것이 붓이에요. 탄력이 있는지 없는지, 그리고 물을 얼마나 잘 흡수하는지 알아봐야 하는데, 써보지 않고는 알 수가 없죠. 탄력의 정도는 물을 충분히 적셔서 손가락으로 몇 번 퉁겨봤을 때 털이 금방 제자리로 돌아오는지 천천히 돌아오는지를 보면 된답니다. 물을 많이 쓰는 편이라면 흡수가 많이 되는 붓을 쓰고, 보통 정도를 원한다면 아래 소개한 붓들을 추천합니다. 탄력과 흡수도 중요하지만 붓 디자인도 놓칠 수 없겠죠? 저렴하면서도 예쁘고 실용적인 붓을 알려드릴게요.

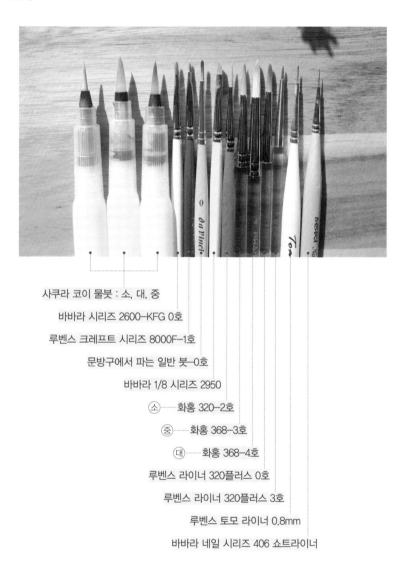

사쿠라 코이 물붓 : 소, 대, 중

바바라 시리즈 2600-KFG 0호

루벤스 크레프트 시리즈 8000F-1호

문방구에서 파는 일반 붓-0호

바바라 1/8 시리즈 2950

ⓢ 화홍 320-2호

ⓩ 화홍 368-3호

ⓓ 화홍 368-4호

루벤스 라이너 320플러스 0호

루벤스 라이너 320플러스 3호

루벤스 토모 라이너 0.8mm

바바라 네일 시리즈 406 쇼트라이너

참고 · 이 책에서는 특별한 경우 몇 가지를 제외하고 화홍 320-2호, 화홍 368-3호, 화홍 368-4호를 주로 사용했어요. 각각 얇은 붓, 중간 붓, 조금 두꺼운 붓으로 사용했고 각각 소, 중, 대로도 표기했습니다. 표기한 붓 외에 다른 붓을 가지고 있다면 크기 표시에 따라 알맞은 붓을 선택하세요. 루벤스 라이너 320플러스 0호는 화홍 320-2호 대신 ⓢ로, 루벤스 320플러스 3호는 화홍 368-3호 대신 ⓩ으로 대체할 수 있습니다.

● 루벤스 라이너 320플러스 0호, 3호

투명한 붓대가 예쁜 루벤스 라이너는 작고 아기자기한 그림을 그리는 데 좋은 세필이에요. 섬세한 꽃가지나 소녀의 머릿결을 표현할 때 좋아요.

● 화홍 320-2호, 화홍 368-3호, 화홍 368-4호

미대 입시를 준비할 때부터 써온 친숙한 붓이에요. 보통 굵기로 채색하기에 정말 좋아요.

● 바바라 네일 시리즈 406 쇼트라이너, 루벤스 토모 라이너 0.8mm

수채화용이 아니라 네일아트용 붓이에요. 세필은 털이 워낙 가늘어서 잘 휘어지는데 그런 점을 예방할 수 있는 뚜껑이 있어서 보관하기 편하답니다.

● 화홍 45mm 2호

흔히 백붓이라 불리며 넓은 캔버스 등의 배경을 칠할 때 사용하는 붓이지만 지우개를 털어낼 때도 유용해요. 지우개 가루를 손으로 털어내면 연필 선이 번져 종이가 지저분해지거든요.

● 바바라 시리즈 2600-KFG 0호

털이 납작하고 끝은 동그란 모양이라 나뭇잎이나 이파리를 그릴 때 많이 쓴답니다.

● 루벤스 크레프트 시리즈 8000F–1호

바바라 시리즈 2600-KFG 0호와 같은 모양으로, 나뭇잎이
나 꽃잎을 그릴 때 좋아요.

● 바바라 1/8 시리즈 2950

털 끝이 사선으로 각져 있어서 깔끔한 직선을 긋는 데 제격
이에요.

● 문방구에서 파는 일반 붓–0호

저렴하고 편하게 막 쓸 수 있어서 좋아요. 털이 길고 탄력이
있어 나뭇가지와 줄기처럼 선을 묘사할 때 주로 씁니다.

● 사쿠라 피그마펜

01=0.25mm, 04=0.40mm

심의 굵기가 다양해서 원하는 대로 골라 쓸 수 있고, 물에
번지지 않아 편리해요. 간단한 스케치나 드로잉에도 많이
쓴답니다. 작은 메모리 스케치북과 함께 가지고 다니며 카
페나 야외에서 드로잉할 때 좋답니다.

● 사쿠라 코이 물붓

물붓은 말 그대로 물이 들어 있어 수채화를 그릴 때 물맛을
내기에 좋아요. 붓을 씻을 물통도 필요 없고, 뚜껑이 있어
휴대하거나 보관할 때 털이 비뚤어지거나 휘어지지 않아
요. 사쿠라 코이 물붓은 소, 중, 대 3가지가 있는데 주로 '소'
를 많이 쓰고, '중'과 '대'는 배경을 칠할 때 물감 번짐 표현
에 좋아요.

수채화는 물을 많이 써도 종이가 울거나 벗겨지지 않아야 하기 때문에 두꺼운 종이가 좋아요. 종류별로 써보고 나에게 맞는 종이를 찾으면 된답니다.

● **하네뮬레 엽서지(10.2cm×15.2cm)**

가장 좋아하고 많이 쓰는 엽서지예요. 특유의 가로결과 모서리 곡선이 예쁘고, 틴케이스에 들어 있어 휴대하거나 보관하기에도 편리해요. 물론 디자인도 예쁘죠.

● **파브리아노 엽서지(10.4cm×15cm)**

저렴한 가격에 부담 없이 쓸 수 있는 종이예요. 한장 한장 뜯어서 쓰도록 만들어졌답니다. 펜으로 드로잉을 하기도 좋고 채색하기에 좋아요.

● **스트라스모어 엽서지(10.2cm×15.2cm)**

두께가 있어서 물을 많이 써도 웬만해서는 종이가 울지 않아요. 한 장씩 뜯어서 쓰도록 만들어졌어요. 실제 엽서처럼 뒷장에 우표 붙이는 곳이 그려져 있어 아날로그 감성을 느낄 수 있답니다.

● **스트라스모어 수채화 보드(14cm×21.6cm)**

엽서지와 같은 질감의 종이 12장이 들어 있어요. 한 장씩 뜯어 사용합니다.

● **캔손 몽발 미니 스케치북(13.5cm×21cm)**

종이도 두꺼운 편이고, 작은 크기에 한 장씩 뜯어서 쓸 수 있어요.

● **파브리아노 8절 스케치북(27.2cm×39.4cm)**

20장 들어 있고, 한 장씩 뜯어 쓸 수 있는 스케치북이에요. 두께가 있고 가격도 적당해서 연습용으로 부담 없이 쓸 수 있어요.

● **아트 앤 디자인 메모리 스케치북(10cm×10cm)**

정사각형 모양의 주머니에 쏙 들어가는 미니 스케치북이에요. 80장 들어 있는데, 종이의 색이 처음에는 흰색으로 시작해서 아이보리, 연한 갈색, 회색으로 이어진답니다. 다양한 색감의 종이에 그릴 수 있어 지루하지 않고 재밌어요. 일기 대신 메모리 스케치북에 그날의 기억을 작은 그림으로 남기는 데 아주 좋아요.

나무 패널 캔버스

나무 패널에 종이를 씌운 것을 나무 패널 캔버스라고 해요. 화방에서 구입해도 되지만 간단하게 만드는 방법을 알려드릴게요.

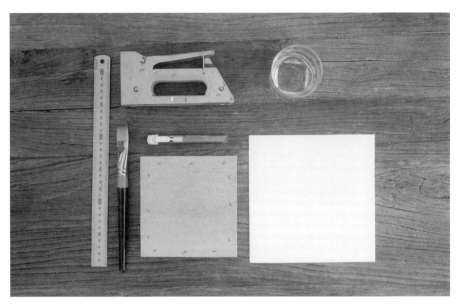

준비물
나무 패널, 패널보다 가로세로 3cm 더 큰 종이, 화홍 배경용 납작붓, 칼, 자, 태커

만드는 방법 |

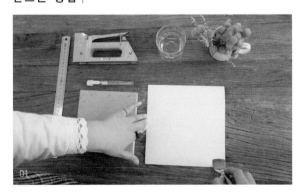

01 자른 종이 뒷면에 배경용 붓으로 물을 전체적으로
충분히 발라주세요.

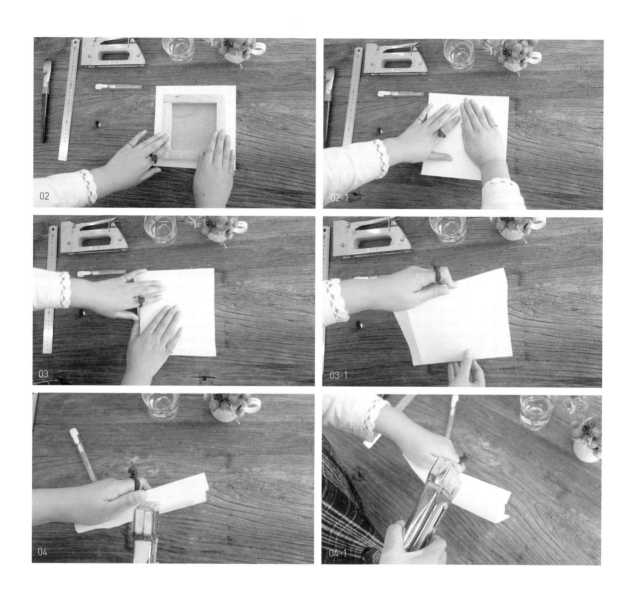

02 물기가 마르기 전에 종이를 패널에 대고 손으로 문질러 붙입니다.

03 선물 상자를 포장하듯 네 모서리를 깔끔하게 접어서 자국을 만드세요.

04 4개의 면을 태커로 고정합니다.

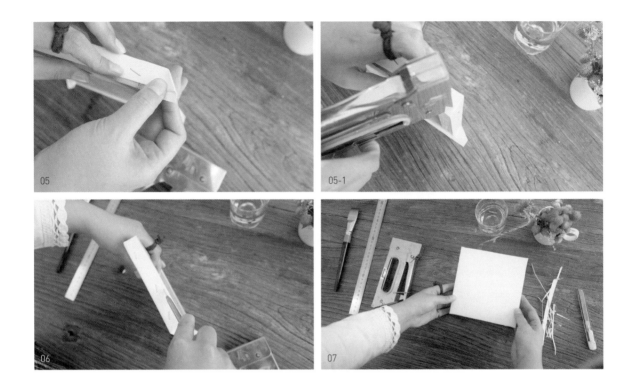

05 모서리에 남은 종이는 깔끔하게 접어서 태커로 고정하세요.

06 삐져나온 종이를 칼로 잘라주세요.

07 나무 패널 캔버스가 완성되었답니다.

　참고 · 물을 바른 종이가 완전히 말라 팽팽해져야 그림을 그릴 수 있어요. 1시간 정도 건조하거나 드라이어로 말리면 됩니다.

종이를 펼치고

평소 그리고 싶었던 식물이나 꽃 사진을 준비하세요. 화려하지 않지만 단순하고 귀여운 들꽃과 파릇파릇한 나뭇잎을 담은 사진들, 그중 가장 마음에 끌리는 사진을 한 장 골라보세요. 사진과 똑같이 그릴 필요 없어요. 사실적인 묘사보다는 대상의 특징을 아기자기하게 표현하는 것도 좋거든요. 형태가 복잡하지 않은 대신 깔끔하게 그리는 것이 중요하답니다.

● 스케치

깔끔한 채색을 위해서는 샤프로 깔끔하고 간결하게 스케치하는 것이 좋아요. 하지만 흰 종이를 앞에 두고 뭘 어떻게 그릴지 막연하게 마련이죠. 또 스케치가 한 번에 잘 그려지기도 하지만, 여러 번 수정해야 할 때도 있어요. 그럴 때는 우선 떠오르는 대상을 연하게 스케치한 다음 정확한 형태가 나왔을 때 진하게 따라 그려보세요.

처음 그림을 시작할 때는 그림이나 사진을 보고 따라 그려보세요. 머릿속에 떠오르는 이미지를 그리기보다 명확한 자료를 보고 따라 그리는 것이 훨씬 쉽거든요. 단순한 대상이라도 반복해서 그리다 보면 내 것이 되고 어느 순간 응용할 수 있게 된답니다.

● 연필 선의 강약 조절

한결같은 진하기로 스케치해도 되지만, 어느 부분을 진하게 혹은 연하게 채색할지, 명암을 어떻게 넣을지 등을 미리 염두에 두고 선의 강약을 조절하면 보기도 좋고 채색 작업이 훨씬 수월하답니다. 진하게 채색할 부분은 진하게, 연하게 채색할 부분은 연하게 스케치하는 것이죠. 이것은 원근이나 중점적으로 그릴 부분하고도 연관된답니다.

● 선 연습

빈 종이에 직선과 곡선을 긋는 연습을 해봅니다. 처음에는 긴 선과 짧은 선으로 나눠 직선을 차근차근 그어보세요.

긴 직선을 그은 다음 잔가지나 이파리, 열매를 그린 것이에요.

다양한 길이의 짧은 직선에 이파리나 선을 더하면 오밀조
밀 귀여운 식물들이 되지요.

위에서 아래로 긴 곡선을 그은 다음 잔가지와 몽글몽글한
꽃봉오리를 그려 바람에 날리는 가지를 표현한 것이에요.

여러 방향으로 휘어진 짧은 곡선을 그린 다음 이파리나 열
매를 그려 넣으면 작지만 생동감 있는 식물을 만들 수 있
어요.

이번에는 큰 종이에 직선과 곡선을 마구 그어보세요. 나뭇
가지를 그려도 되고 구름이나 뽀글뽀글 파마머리도 좋아
요. 낙서처럼 그린 선들이 모일 때쯤이면 분명 실력이 늘어
나 있을 거예요.

붓을 들고

수채화는 모름지기 붓이 손에 익숙해지는 것이 중요해요. 붓으로 자유롭게 낙서를 하다 보면
나에게 잘 맞는 붓을 고를 수 있답니다. 연필이나 펜을 쓰듯 붓이 손에 익으면 붓으로 간단한
스케치도 할 수 있고 채색하기도 수월해요. 붓이 부드럽게 종이에 닿는 느낌을 아주 좋아하게
될 거예요.

수채화를 그리기 전에 먼저 붓으로 선 긋는 연습을 해보세요. 마음에 드는 굵기의 세필을 골라 선을 그어보세요. 세필 2호도 좋고 3호도 좋습니다. 붓에 원하는 색을 묻히고 직선이나 곡선을 자유롭게 그어보세요. 다음은 화홍 320-2호⑥와 화홍 368-3호⑥로 각각 선 연습을 하고 나뭇가지를 그린 것입니다.

화홍 320-2호로 직선과 곡선을 이용해 그린 나뭇가지

화홍 368-3호로 직선과 곡선을 이용해 그린 나뭇가지

다음은 화홍 320-2호⑥로 선을 긋고 나뭇가지로 만든 과정이에요. 화홍 368-3호⑥를 사용해도 좋아요.

● **직선 연습으로 나뭇가지 그리기**

01 화홍 320-2호⑥를 이용해 적당한 길이의 선을 그려 주세요.

02 위아래로 짧은 직선 한두 개를 그려 나뭇가지를 만들어보세요.

● **곡선 연습으로 나뭇가지 그리기**

01 화홍 320-2호⑩를 이용해 위로 볼록한 곡선을 그어요.

02 비대칭으로 작은 이파리를 위아래로 그리면 부드럽게 휘어진 나뭇가지나 줄기가 됩니다.

● **날렵한 선으로 나뭇가지 그리기**

01 화홍 320-2호⑩를 이용해 화지에 붓을 찍고 점점 힘을 빼면서 오른쪽 위로 붓을 날려 위쪽으로 날아가는 듯한 선을 하나 그려주세요.

02 'ㅅ'자 모양이 되도록 선을 하나 더 그려주세요.

03 02의 선 위에 위로 향하는 짧은 선을 그려주세요.

04 가지 끝으로 갈수록 작은 이파리들을 그려 넣으면 날렵한 가지가 된답니다.

● **바람에 날리는 선으로 나뭇가지 그리기**

01 바람에 날리는 듯 가는 곡선을 2개 그려주세요.

참고 · 연습을 하다 보면 이렇게 날리는 가지를 그리기가 어렵지 않을 거예요.

02 01의 선 위로 몇 개의 선들을 위로 날리듯이 겹치게 그려 바람에 날리는 나뭇가지를 완성해 주세요.

기성 물감만을 가지고 수채화를 그릴 수도 있지만 2개 이상의 색을 섞으면 훨씬 다양한 색을 만들 수 있어요. 색을 섞는데 어떤 규칙이 있는 것은 아니에요. 각자 좋아하는 색을 조금씩 섞어가면서 어떤 색이 나오는지 알아보세요. 어떤 색들이 서로 어울릴까요? 개인에 따라 좋아하는 색이 다르겠지만 여기서 몇 가지 색 조합으로 간단한 이파리나 꽃잎을 그려볼게요.

퍼머넌트 옐로 라이트와 옐로 그린을 섞어 한련화 그리기

퍼머넌트 옐로 라이트와 옐로 그린을 섞으면 따뜻한 연두색을 만들 수 있어요. 2가지 색만으로 맑고 싱그러운 한련화를 그려봅니다.

퍼머넌트 옐로 라이트
(신한 NO.236)

옐로 그린
(신한 NO.404)

01 연못에 떠 있는 개구리밥과 모양이 비슷하죠? 중심이 되는 가장 큰 이파리를 먼저 그려주세요. 옐로 그린으로 테두리를 먼저 그린 다음 마르기 전에 퍼머넌트 옐로 라이트를 칠해 두 색을 자연스럽게 섞어주세요.

01

02 진하기와 크기가 다른 잎을 여러 개 그려주세요. 투명한 느낌이 나도록 물을 많이 섞고, 공간을 미세하게 남기면서 채색하세요.

참고 · 물을 많이 사용하면 마르는 데 시간이 오래 걸리기는 하지만 투명하고 맑은 느낌을 표현할 수 있답니다. 반대로 물의 양이 적으면 진하고 선명한 느낌이 들죠.

03 가장자리로 갈수록 이파리들이 노란빛을 띠고 점점 더 연한 색이 되도록 그려주세요.

04 화이트 포스터 컬러로 이파리 가운데 점을 찍고 주름도 만들어주세요. 더 꾸미고 싶다면 한련화의 포인트인 주황색 꽃을 몇 개 그려주세요.

02 03

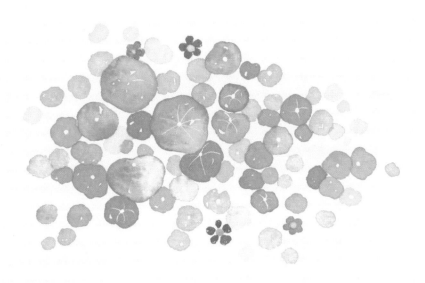

04

퍼머넌트 옐로 라이트와 코발트 그린을 섞어 나뭇잎 그리기

―

퍼머넌트 옐로 라이트와 코발트 그린을 섞으면 레몬 색이 감도는 부드러운 초록 계열의 색이
만들어져요. 오묘한 매력이 있는 색으로 싱그러운 나뭇잎을 그릴 때 유용하답니다.

퍼머넌트 옐로 라이트
(신한 NO.236)

코발트 그린
(신한 E.NO.901)

01

02

01 코발트 그린을 많이 섞으면 청량한 민트 빛이 되고,
퍼머넌트 옐로 라이트를 많이 섞으면 따뜻한 색감
을 만들 수 있어요. 2가지 색의 비율을 달리해서 민
트 빛이 나는 동그란 이파리와 따뜻한 연둣빛 이파
리를 그려보세요. 가는 줄기를 그리는 것도 잊지 마
세요.

02 퍼머넌트 옐로 라이트와 코발트 그린을 섞어서 여
러 가지 모양의 이파리를 그려보세요.

레몬 옐로와 올리브 그린을 섞어 올리브 가지 그리기

레몬 옐로와 올리브 그린을 섞으면 좀더 밝은 올리브 그린을 만들 수 있어요. 이때 물감의 비율도 아주 중요하답니다. 올리브 가지 하나를 그려봅니다.

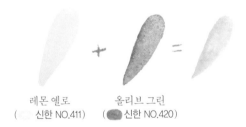

레몬 옐로
(신한 NO.411)

올리브 그린
(신한 NO.420)

01

01 반다이크 브라운(신한 NO.339)으로 왼쪽에서 오른쪽으로 날리듯이 가지를 그리고 가지의 1/3 지점에 열매 줄기 2개도 그려주세요.

02

03

02 올리브 그린의 양을 많이 섞어서 가지 끝에 이파리를 그리고, 양쪽에 대칭으로 이파리 2개를 더 그려주세요.

03 가지 오른쪽 끝부터 끝이 동그랗고 길쭉한 모양으로 이파리를 그려주세요. 레몬 옐로와 올리브 그린의 비율을 바꿔가면서 이파리마다 색의 변화를 주면 더 좋아요. 마지막으로 퍼머넌트 바이올렛(⬤신한 NO.315)에 세피아(⬤신한 NO.336)를 조금 섞어 올리브 열매 를 그려주면 올리브 가지 하나가 완성된답니다.

브릴리언트 핑크와 레몬 옐로를 섞어 장미 꽃잎 그리기

은은하게 고운 분홍색의 브릴리언트 핑크에 레몬 옐로를 섞어서 하늘하늘한 살굿빛 장미 꽃
잎을 그려봅니다.

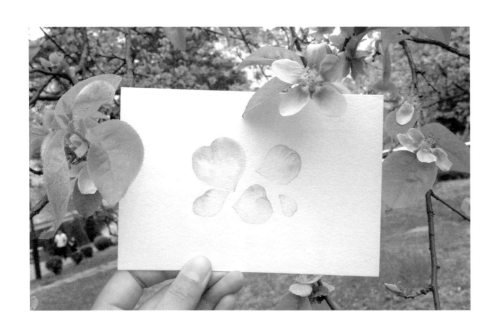

브릴리언트 핑크 레몬 옐로
(　홀베인 A.NO.225) (　신한 NO.411)

01

02

01 먼저 꽃잎 모양으로 물을 많이 바르고, 꽃잎의 가장
자리를 따라 윗부분은 브릴리언트 핑크, 아랫부분은
레몬 옐로를 살짝 톡 찍은 다음 2가지 색이 겹치는
부분을 자연스럽게 섞어 살굿빛 잎을 그려보세요.

02 같은 방법으로 크기와 모양이 다른 장미 꽃잎을 그
리면 연분홍의 하늘하늘한 장미 꽃잎이 완성된답
니다.

로즈 매더와 브릴리언트 핑크를 섞어 사랑초 꽃 그리기

고운 자주색의 로즈 매더는 브릴리언트 핑크와 아주 잘 어울린답니다. 2가지 색을 섞어서 사랑초 꽃을 그려봅니다.

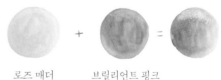

로즈 매더
(■ 신한 NO.212)

브릴리언트 핑크
(■ 홀베인 A.NO.225)

01

02

01 로즈 매더에 브릴리언트 핑크를 조금 섞어 꽃잎 하나를 그려주세요. 물의 양이 충분하고 꽃잎에 공간을 살짝 남겨야 맑고 투명한 느낌을 줄 수 있어요.

02 01과 같은 방법으로 꽃잎 5개를 그려주세요. 꽃의 중심은 동그랗게 비워두세요.

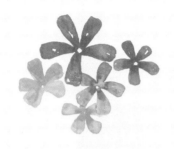

03

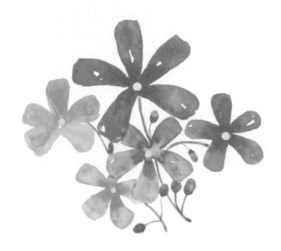

04

03 물감의 양을 줄이면서 크고 작은 꽃을 4개 더 그려주세요.

04 꽃의 중심을 퍼머넌트 옐로 딥(신한 NO.237)으로 칠하고 올리브 그린(신한 NO.420)
과 샙 그린(신한 NO.275)을 섞어 줄기와 작은 이파리까지 그리면 사랑초 꽃이 완성된
답니다.

물감이 물에 닿아 번지면 예상치 못한 효과가 나타나기도 해요. 번지기 기법은 다양하게 응용할 수 있기 때문에 수채화에 가장 많이 쓰인답니다.

번지기 기법으로 꽃 그리기

번지기 기법으로 꽃의 가장자리부터 가운데까지 자연스럽게 진해지거나 연해지는 표현을 할 수 있어요. 종이에 물을 먼저 발라놓고 그 위에 물감을 가볍게 올린다는 생각으로 톡톡 색을 찍어주면 된답니다.

01 사쿠라 피그마펜으로 스케치한 꽃 그림에 물을 넉넉히 발라주세요.

참고 · 사쿠라 피그마펜은 물에 번지지 않아요.

🎨 화홍 368-3호⑧

01

02

03

04

05

02 쟌 브릴리언트(● 신한 NO.232)를 조금 묻혀 꽃잎 가운데를 찍어주세요.

🖌 화홍 368-3호ⓒ

03 02의 색을 붓으로 자연스럽게 풀어주세요.

04 물감이 물과 섞여 쓱 번지면 마르기 전에 퍼머넌트 옐로 라이트(● 신한 NO.236)를 또다 시 톡 찍어주세요.

05 물감이 종이에 살짝 스며들면 마지막으로 오페라(● 신한 NO.430)를 가운데 찍어주세요.

06

06 같은 방법으로 여러 개의 꽃들을 그려주면 작은 꽃밭이 된답니다.

물방울은 물붓으로 많이 만들어요. 예전에 물붓으로 그림을 그리다가 우연히 붓 끝에 맺힌 물방울이 종이에 톡 떨어졌는데, 그 모양이 영롱한 이슬처럼 예뻐서 자주 사용하게 되었답니다. 종이에 스며들어 마른 모습도 좋지만 맑은 물방울 자체가 좋아서 꽃 그림을 그리고 나면 물방울 몇 개를 톡톡 떨어뜨리고 사진을 찍곤 한답니다.

준비물
사쿠라 코이 물붓(소), 하네뮬레 엽서지(혹은 다른 수채화지)

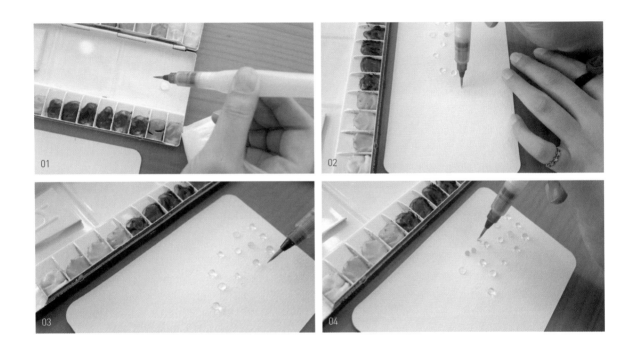

01 먼저 옐로 그린 물방울을 만들어봅니다. 옐로 그린(⬤신한 NO.404)을 붓 끝에 살짝만 찍어주세요.

　　🖌 사쿠라 코이 물붓⒮

02 물통 부분을 꽉 누르면 붓 끝에 물방울이 맺혀요. 붓 끝에 맺힌 물방울을 조심스럽게 톡톡 찍으면 종이에 투명한 물방울이 맺혀요.

03 처음에는 어렵지만 반복해서 하다 보면 정말 쉬워요.

04 이번에는 호라이즌 블루로 만들어봅니다. 붓 끝에 호라이즌 블루를 찍고 물통 부분을 지그시 눌러 물이 나오게 해주세요.

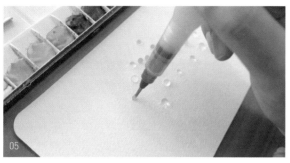 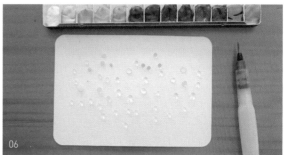

05 같은 방법으로 샙 그린(● 신한 NO.275) 물방울을 만들어보세요.

06 그 밖에 분홍빛, 하늘빛, 연둣빛 맑은 물방울들을 만들어보세요.

07 06의 물방울이 말랐을 때 느낌이에요.

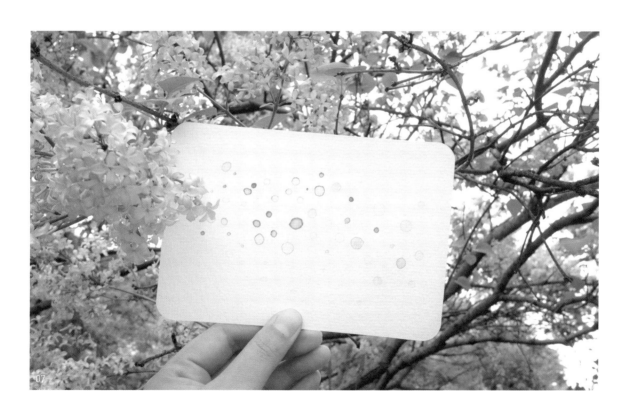

WATERCOLOR

한 송이의 아름다운
꽃 그리기

화단에 가득한 꽃들보다 길가에 핀 꽃 한 송이에 눈길과 마음을 빼
앗긴 적이 있으시죠? 한 송이만으로 사랑스러운 꽃을 한 장씩 그려
봅니다.

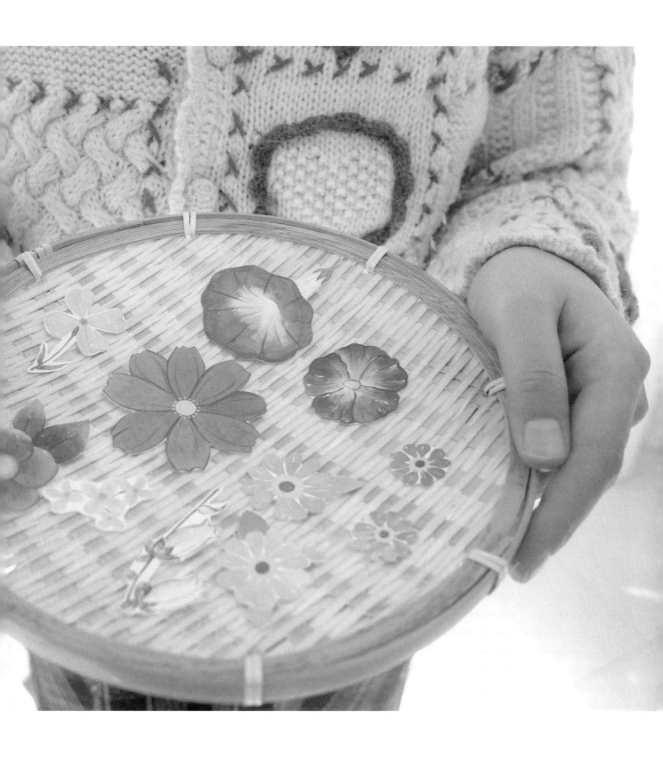

귀 여 움 가 득 한 분 홍 색

체리 세이지

꽃잎 끝이 붉은빛을 띠는 허브 식물을 '핫 립 세이지'라고 불러요.

7월부터 10월까지 피고 관상용으로 인기가 좋은 꽃이에요. 가느다란 가지 끝에 달린 진분홍 꽃이 너무 귀엽죠.

자주 들르는 카페의 화단에도 피어 있어서 더욱 좋답니다. / 꽃말은 미덕, 장수

· · ·
준비물
파브리아노 엽서지, 화홍 368-3호⑱, 화홍 320-2호⑯

01

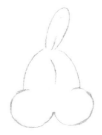

02

01 꽃의 볼록한 윗부분부터 그려주세요.

02 아랫부분의 꽃잎도 둥글게 '3' 자 모양으로 볼록하
　　게 그려주세요.

03 꽃잎 왼쪽에 꽃받침을 먼저 그린 다음 그 아래로 곡
　　선 줄기를 그려주세요.

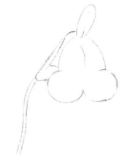

03

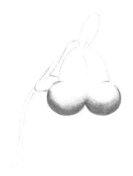

01

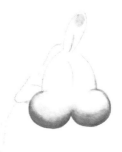

02

01 스케치 선 밖까지 물을 바르면 물감이 너무 많이 번질 수 있으니 스케치 선 안쪽에만 물
　　을 충분히 바르고, 퍼머넌트 로즈(●신한 NO.220)에 오페라(●신한 NO.430)를 살짝 섞
　　어 꽃잎의 아랫부분 가장자리부터 채색해 주세요. 가장자리는 깔끔하게 테두리를 따라
　　그린 다음 자연스럽게 번지는 효과를 주세요.

　　참고 · 미리 발라둔 물과 물감(오페라+퍼머넌트 로즈)이 자연스럽게 번지며 위로 갈수록 분홍빛이 됩
　　니다.

　　🖌 화홍 368-3호⑧

02 꽃잎을 칠했던 색을 좀더 연하게 만들어 꽃잎 윗부분에 명암을 넣어주세요.

03

04

05

03 퍼머넌트 바이올렛(● 신한 NO.315)에 화이트 포스터 컬러를 섞어 꽃의 테두리를 그리면 꽃이 더욱 선명하게 보여요.

🖌 화홍 320−2호⊘

04 올리브 그린(● 신한 NO.420)으로 줄기를 채색하고, 작은 이파리도 너무 좌우대칭이 되지 않도록 그려주세요.

05 올리브 그린(● 신한 NO.420)을 조금 진하게 써서 꽃받침 테두리를 따라 그려주세요.

06 화이트 포스터 컬러로 반짝이는 부분을 표현해 완성합니다.

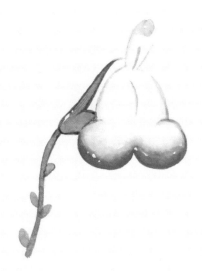

06

완성된 체리 세이지

여 름 소 녀 같 은

나팔꽃

7월에서 8월까지 한여름에 볼 수 있는 한해살이 덩굴식물이에요.
관상용으로 많이 심지만 길가나 빈터에서 쉽게 볼 수 있답니다. 길을 가다가 나팔꽃을 보면 '진짜 여름이구나'라는
생각이 들고, 더위에 지친 기분이 조금은 풀리는 듯하죠. 붉은 자주색, 흰색 등 여러 가지 색이 있답니다.

/ 꽃말은 기쁜 소식

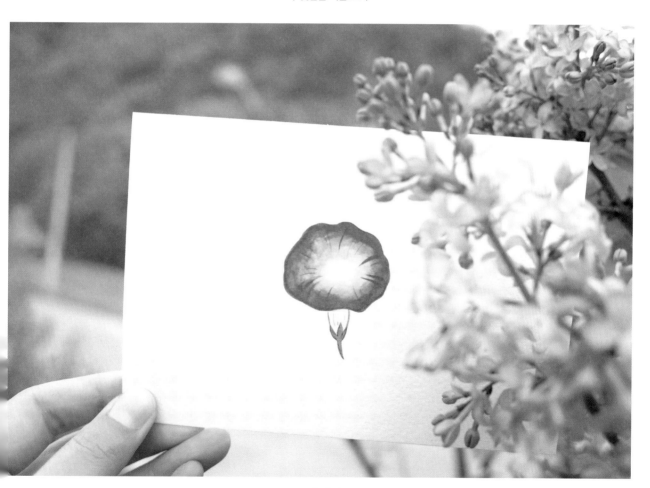

· · ·
준비물
파브리아노 엽서지, 화홍 320-2호⑤, 화홍 368-3호⑤

스케치

01

02

01 나팔꽃 특유의 꽃잎은 일렁이는 물결 느낌으로 그려주세요. 큰 형태를 잡고 나서 꽃잎의 주름도 살짝 그려주세요.

02 꽃잎 아래로 꽃 아랫부분과 꽃받침을 그려주세요.

　참고 · 꽃 아랫부분과 꽃받침은 밑으로 내려갈수록 홀쭉해야 해요.

채색

01

02

01 꽃잎 가운데부터 바깥쪽으로 퍼져 나가는 느낌으로 물을 적당히 바르고, 물이 마르기 전에 오페라(● 신한 NO.430)에 레드(● 신한 NO.406)를 조금 섞어 꽃잎 가장자리부터 번지도록 채색해 주세요.

　🖌 화홍 368-3호(중)

02 꽃잎 가운데 부분은 계속 비워둔 채로 같은 방법으로 꽃잎을 물들여 주세요.

03

04

03 물감이 어느 정도 마르고 나면 01의 색으로 꽃잎 주름을 바깥에서 안쪽으로 그려주세요. 선을 날렵하게 그리는 것이 중요해요.

참고 · 선의 굵기나 길이는 달라도 상관없어요.

04 꽃 아랫부분은 연한 옐로 오커(● 신한 NO.413)로 밑색을 채색해 주세요.

05 꽃받침은 올리브 그린(● 신한 NO.420)으로 채색하고, 꽃받침 전체 테두리는 브라운(● 신한 NO.407)으로 따라 그리면 나팔꽃이 완성된답니다.

🖌 화홍 320-2호ⓢ

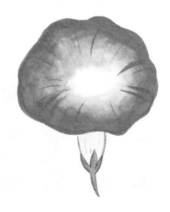

05

완성된 나팔꽃

달콤한 향이 좋은

금목서 꽃

'가을방학'의 '이브나'라는 노래를 듣고 금목서를 처음 알게 되었어요. 가사가 참 좋은 이 노래를 들으면서
낯선 어감의 이름이 귀에 쏙 박혔죠. 이 노래를 계기로 금목서 꽃을 좋아하게 됐어요. 초가을 금목서 나무에 피는 연한 주황
색의 작은 꽃이에요. 달콤한 향이 좋아 정원에 많이 심어요. / 꽃말은 당신의 마음을 끌다

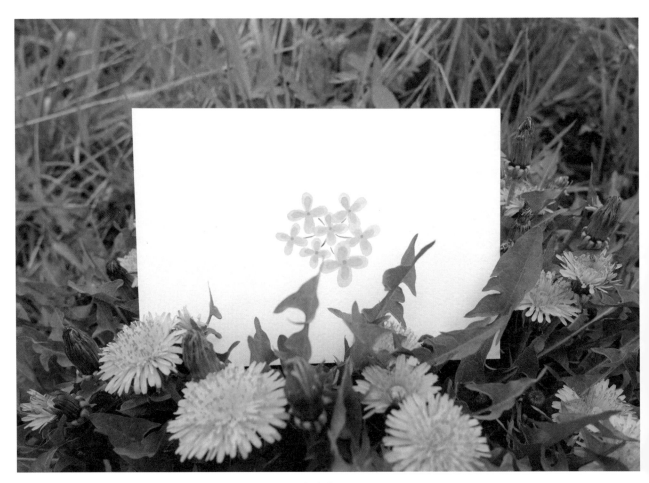

· · ·
준비물
파브리아노 엽서지, 화홍 320-2호⑤

01

02

03

04

05

06

완성된 금목서 꽃

01 레몬 옐로(신한 NO.411)에 퍼머넌트 옐로 딥(⬤신한 NO.237)을 섞어 꽃잎 4개를 그려주세요.
🖌 화홍 320-2호ⓢ

02 안쪽을 꼼꼼히 채색해 주세요.

03 같은 방법으로 다른 크기의 꽃을 여러 개 그려주세요.

04 꽃잎의 물감이 마르면 왼쪽 위의 꽃 가운데를 퍼머넌트 옐로 딥(⬤신한 NO.237)으로 조
금 더 진하게 덧칠해 주세요.

05 다른 꽃잎들도 같은 방법으로 덧칠해 명암을 표현해 준 다음 중심을 카드뮴 옐로 오렌
지(⬤신한 NO.244)로 동그랗게 채색해 주세요.

06 올리브 그린(⬤신한 NO.420)으로 꽃 사이사이에 줄기를 그려 넣으면 금목서 꽃이 완성
된답니다.

시 골 길 에 서 반 겨 주 는

접시꽃

6월부터 9월까지 길가나 마을 어귀, 시골집 담장 안팎에서 자주 볼 수 있어요.
어릴 때 살던 시골 마을 곳곳에서 나를 반겨주던 꽃이었죠.
어린아이보다 키가 컸던 접시꽃이 여름만 되면 아련하게 떠오른답니다. / 꽃말은 단순한 사랑, 편안, 풍요

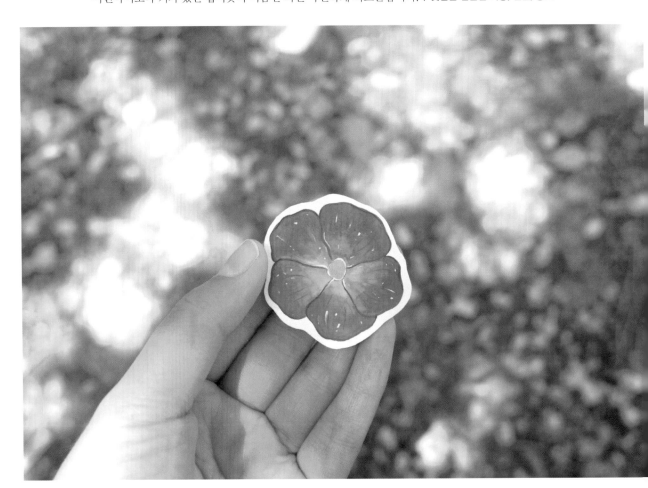

준비물
파브리아노 엽서지, 화홍 320-2호⊙

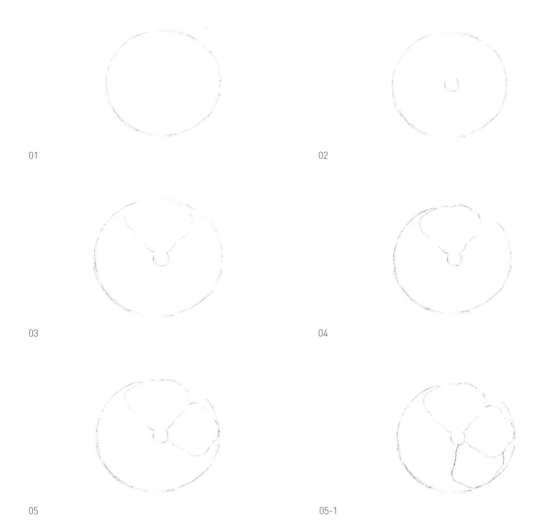

01

02

03

04

05

05-1

01 동그라미 하나를 그려주세요.

02 동그라미 가운데 작은 산 모양의 꽃술을 그려주세요.

03 꽃의 중심부터 가장자리로 갈수록 잎이 점점 넓어지도록, 꽃잎 선은 물결처럼 그려주
세요.

04 가장자리 선도 물결처럼 부드럽게 마무리해 주세요.

05 01~04의 방법으로 나머지 꽃잎도 하나하나 그려주세요. 꽃잎이 조금씩 겹쳐도 상관없
어요.

06 꽃잎 5장을 모두 그린 다음 01의 동그라미를 지워 스케치를 완성합니다.

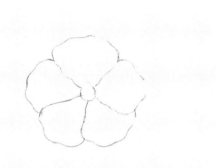

06

채색 │

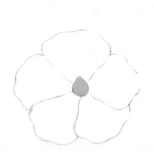

01

01 퍼머넌트 옐로 딥(● 신한 NO.237)으로 꽃술을 채색 해 주세요.

02 퍼머넌트 로즈(● 신한 NO.220)에 크림슨 레이크 (● 신한 NO.210)를 조금 섞은 색을 쓰는데, 꽃잎 가 장자리에서 안쪽으로 갈수록 물의 양을 늘려 점점 연하게 채색해 주세요.

참고 · 투명한 느낌을 주기 위해 여백을 미세하게 남기면서 채색해 주세요.

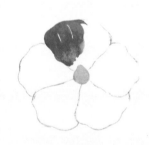

02

02-1

03

03-1

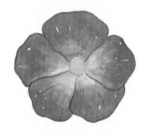

04

03 01~02의 방법으로 나머지 꽃잎도 채색해 주세요.

04 퍼머넌트 로즈(신한 NO.220)로 진하게 꽃잎마다 테두리를 따라 그려주고, 꽃잎 결도 가느다란 곡선으로 몇 개 그려주세요.

05 화이트 포스터 컬러로 꽃잎 전체에 반짝이는 부분을 표현해 투명한 느낌을 더해 주고, 꽃술도 테두리를 따라 깔끔하게 그려주면 접시꽃이 완성된답니다.

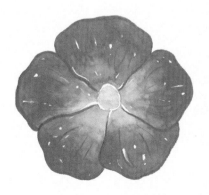

05

완성된 접시꽃

조 롱 조 롱 매 달 린

초롱꽃

6월부터 8월 사이에 산지 풀밭에서 자라는 초롱꽃.

종 모양의 꽃으로 자주색과 흰색이 있답니다. / 꽃말은 감사, 충성, 성실

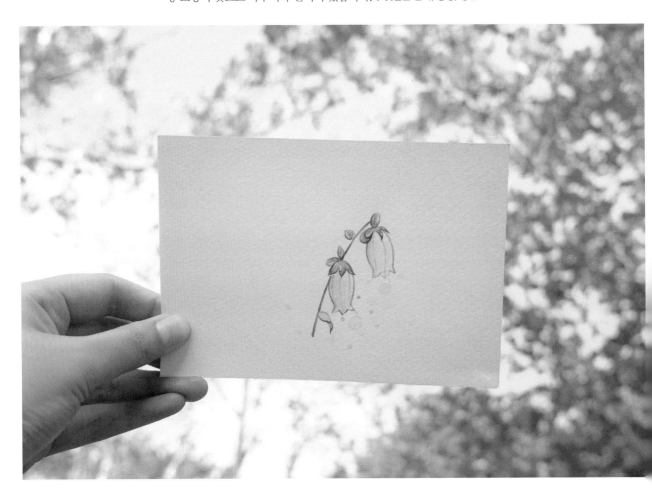

· · ·
준비물

파브리아노 엽서지, 화홍 320-2호⑤, 사쿠라 코이 물붓⑤

01

02

01 리본 모양의 꽃받침을 먼저 그려주세요.

02 꽃받침 밑으로 뾰족한 모서리가 3개 있는 종 모양
의 꽃잎을 그려주세요.

03 꽃의 왼쪽 아래로 줄기를 그려주고 줄기 중간쯤에
작은 이파리를 하나 그려주세요. 꽃받침도 하나 더
그려주세요.

04 02와 같은 종 모양의 꽃을 하나 더 그린 다음 밑에
작은 이파리를 오른쪽으로 향하게 그려주세요.

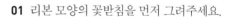

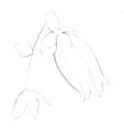

03

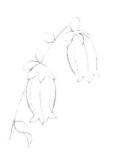

04

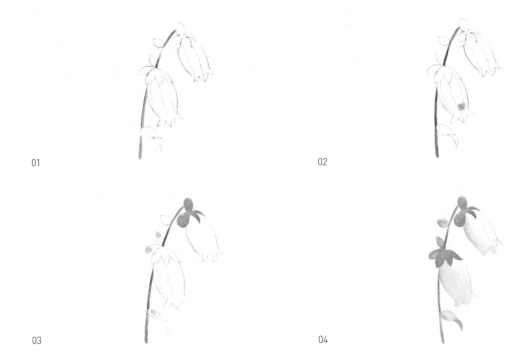

01

02

03

04

01 그리니쉬 옐로(● 신한 NO.246)에 샙 그린(● 신한 NO.275)을 조금 섞어 줄기부터 채색하는데, 물을 조금씩 더 섞어가며 위에서 아래쪽으로 점점 연하게 채색해 주세요.

🖌 화홍 320-2호Ⓢ

02 좀더 깊이 있는 색감을 표현하기 위해 그리니쉬 옐로(● 신한 NO.246)에 브라운(● 신한 NO.407)을 조금 섞어 줄기 중간 중간 채색해 주세요.

03 꽃받침은 후커스 그린(● 신한 NO.262)과 옐로 그린(● 신한 NO.404)을 섞어 채색해 주세요. 2가지 색의 비율은 상관없어요. 꽃받침 가장자리를 조금 더 진하게 채색하고, 다른 꽃받침과 이파리는 퍼머넌트 옐로 라이트(● 신한 NO.236)로 밑색을 채색해 주세요.

참고 · 밑색이란 은은한 발색을 위해 바탕에 채색하는 것을 말해요. 화장할 때 베이스를 바르는 것과 같은 원리라고 생각하면 됩니다.

04 퍼머넌트 옐로 라이트(● 신한 NO.236)가 은은히 보이도록 작은 이파리와 꽃받침을 옐로 그린(● 신한 NO.404)으로 채색해 주세요. 꽃잎은 에메랄드 그린(● 윈저 앤 뉴튼)과 옐로 그린(● 신한 NO.404)을 섞어 아주 연하게 채색해 주세요.

참고 · 꽃의 왼쪽에서 오른쪽으로 갈수록 점점 연하게 채색하면 꽃의 입체감이 살아납니다. 꽃잎 색깔이 다 똑같은 농도라면 너무 평면적으로 보일 수 있거든요.

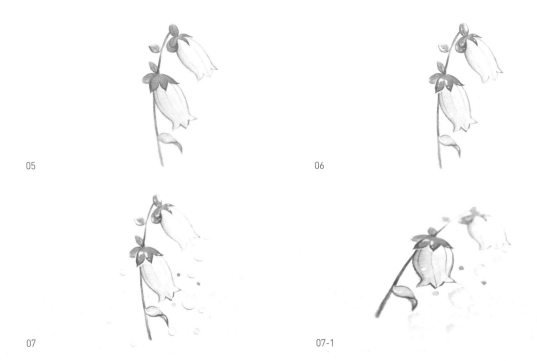

05

06

07

07-1

완성된 초롱꽃

05 이번에는 테두리를 살짝 그려볼 거예요. 옐로 그린(◯ 신한 NO.404)에 세피아(● 신한 NO.336)와 호라이즌 블루(◯ 홀베인 W.NO.304)를 살짝 섞어 색조가 조금 더 어두운 카키색으로 꽃의 테두리와 꽃잎 주름을 가는 선으로 그려주세요. 이파리와 꽃받침 부분은 농도가 진한 후커스 그린(● 신한 NO.262)으로 명암을 넣고 테두리도 정리해 주세요.

06 화이트 포스터 컬러로 콕콕 찍어서 반짝이는 포인트를 주세요.

07 물붓으로 물방울을 만들어주면 좀더 싱그러운 초롱꽃이 완성된답니다. 옆에서 보면 투명한 이슬처럼 더 예뻐요. 물기가 다 마르면 자연스러운 자국이 남아 맑은 분위기를 연출한답니다.

참고 · 046쪽 참고(물방울 만들기)

🖌 사쿠라 코이 물붓⑤

눈 에 가 득 찰 듯 화 려 한

동백꽃

동백나무의 꽃으로 겨울에 핀다 하며 동백(冬柏)이라는 이름이 붙었답니다.

샛노란 꽃술과 빨강 꽃잎이 너무 예쁜 꽃이에요. 추운 겨울 홀로 빛나는 붉은 보석 같기도 하죠.

향기는 없지만 색이 고와서 새들이 많이 찾는다고 해요. / 꽃말은 누구보다 그대를 사랑한다, 비밀스런 사랑

준비물

파브리아노 엽서지, 화홍 368-3호⒤, 루벤스 크레프트 시리즈 8000F-1호

01

01-1

02

02-1

01 화지 중심에 작은 동그라미를 그린 다음 겹치듯이 풍성한 느낌으로 꽃잎을 하나하나
그려주세요.

02 왼쪽 아래로 비스듬하게 이파리를 하나 그린 다음 그 위로 작은 이파리를 하나 더 그려
주세요.

01

01 퍼머넌트 옐로 라이트(⬤ 신한 NO.236)로 동그라미
안을 채색해 주세요.

🎨 루벤스 크레프트 시리즈 8000F−1호

02

03

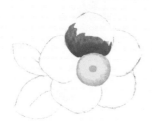

04

04-1

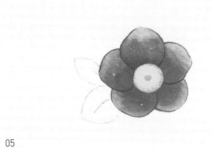

05

02 가장자리는 퍼머넌트 옐로 딥(●신한 NO.237)으로 점을 찍듯이 채색해 주세요.

03 카드뮴 옐로 오렌지(●신한 NO.244)로 가장자리에 명암을 넣고 중심에는 작은 동그라미를 그려주세요.

04 꽃잎은 버밀리온(●신한 NO.219)과 퍼머넌트 레드(●신한 NO.221)를 섞어 안쪽에서 바깥쪽으로 물의 양을 조금씩 늘리며 점점 연하게 채색해 주세요.

　참고 · 버밀리온보다 퍼머넌트 레드의 양을 조금 더 많이 섞어주세요.

　🖌 화홍 368-3호(중)

05 로즈 매더(●신한 NO.212)로 꽃잎 테두리를 다듬으며 따라 그려주세요.

06

06 비리디안(● 신한 NO.261)과 샙 그린(■ 신한 NO.275)

을 섞어 이파리를 진하게 채색해 주세요.

참고 · 샙 그린보다 비리디안을 좀더 많이 섞고, 꽃잎과 마찬
가지로 안쪽에서 바깥쪽으로 점점 연하게 채색해 주세요.

06-1

07 짙은 녹색으로 이파리 가운데 줄을 그어 잎맥을 표
현해 주면 동백꽃이 완성된답니다.

07

완성된 동백꽃

한 들 한 들
코스모스

뜨거운 바람이 점점 서늘하게 느껴질 때쯤 길가에 코스모스가 한들거리기 시작하죠.
가느다란 줄기와 꽃잎들은 마치 수줍은 소녀 같아요. 여름에서 가을로 넘어갈 때쯤 늦은 오후에 한들거리는 코스모스 위로
빨간 고추잠자리가 날아다니는 풍경을 본 적 있나요? / 꽃말은 소녀의 순결, 순정

· · · ·
준비물
스트라스모어 엽서지, 화홍 320-2호ⓢ, 화홍 368-3호ⓜ

01 동그란 손거울 등으로 화지 한가운데 꽃의 크기와 위치를 잡아주세요.

　　참고·적당한 크기의 물컵을 사용해도 좋아요.

02 꽃의 중심을 잡고 안에서 바깥쪽으로 이파리를 하나씩 그려주세요. 크기가 조금씩 달라
　　도 괜찮아요.

03 꽃잎 끝부분은 뾰족뾰족한 모서리를 그려주세요. 코스모스의 특징 중 하나이니 포인트
　　로 꼭 살려주세요.

01 퍼머넌트 옐로 라이트(　신한 NO.236)로 꽃의 중심
　　에 작은 동그라미를 채색해 주세요.

　　화홍 368-3호⑧

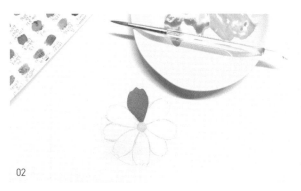

02

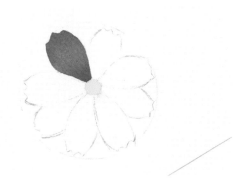

02-1

02 오페라(●신한 NO.430)를 베이스로 하고, 레몬 옐로(　신한 NO.411), 브릴리언트 핑크
(●홀베인 A.NO.225), 퍼머넌트 로즈(●신한 NO.220)를 조금씩 섞어가며 원하는 꽃잎
색을 만들어주세요.

　참고· 연하게 만들고 싶다면 브릴리언트 핑크를 더 섞어주고, 좀더 진하고 선명한 색을 원한다면 퍼머
넌트 로즈나 오페라를 더 섞어주세요. 따뜻한 색을 원한다면 레몬 옐로와 브릴리언트 핑크를 많이 섞
어주세요.

03 꽃잎마다 물감 섞는 비율을 조금씩 달리하며 하나씩 깔끔하게 채색해 주세요.

04 물감이 다 마르고 나면 가장자리 연필 선을 살살 지워주세요.

　참고· 보통 연필 선은 채색이 완전히 끝난 후 지우는데 가끔 중간에 지워도 상관없어요.

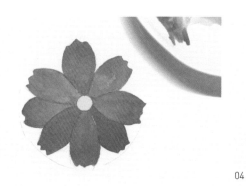

03

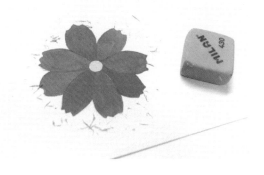

04

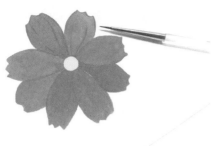

05

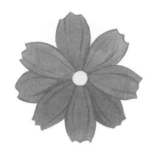

05-1

05 꽃잎 색에 크림슨 레이크(●신한 NO.210)를 조금 섞어 꽃잎 테두리를 따라 그리고, 꽃잎의 안쪽에서 바깥쪽으로 잎과 같은 흐름의 곡선을 그려 주름을 표현해 주세요.

🖌 화홍 320-2호㉠

06 퍼머넌트 옐로 딥(●신한 NO.237)에 화이트 포스터 컬러를 섞어 꽃술 바깥쪽에 작은 점을 톡톡 찍으면 코스모스가 완성된답니다.

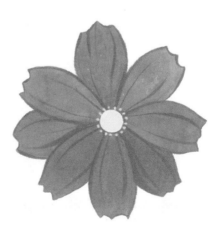

06

완성된 코스모스

백 일 동 안 붉 게 피 는

백일홍

6월에서 10월까지 피는 백일홍은 녹색과 하늘색을 제외하고 여러 가지 색의 꽃을 피워요.

괴물을 무찌르고 돌아오겠다던 영웅을 백 일 동안 기다리던 처녀의 무덤에서 피어났다는 전설 때문인지

더욱 애틋하게 느껴지는 꽃이랍니다. / 꽃말은 행복, 인연, 떠나간 이를 그리워하다

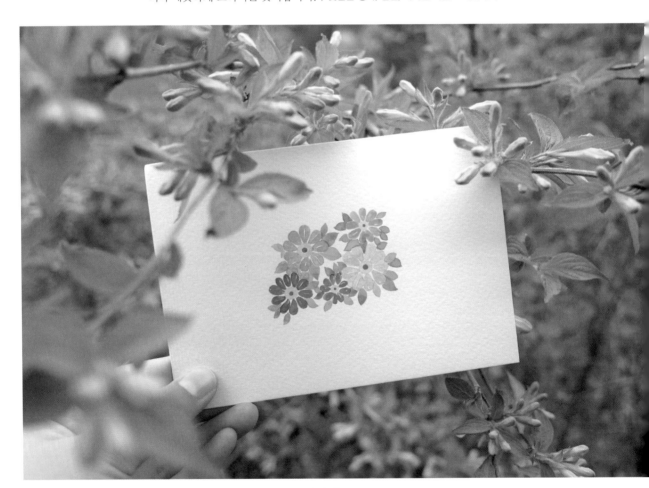

준비물

파브리아노 엽서지, 화홍 320-2호ⓢ, 사쿠라 코이 물붓ⓢ

01

02

01 퍼머넌트 옐로 라이트(███ 신한 NO.236)를 사용해 작은 도넛 모양으로 꽃의 중심을 그려
주세요.

🖌 화홍 320-2호ⓢ

02 카드뮴 옐로 오렌지(███ 신한 NO.244)로 작은 물방울 모양의 꽃잎을 하나하나 그려주
세요.

참고 · 꽃잎 가운데 공간을 조금씩 남겨주세요.

03 라이트 레드(███ 신한 NO.330)로 점을 찍듯이 중심의 꽃술을 채색해 주세요. 백일홍 한
송이가 완성됐어요. 브릴리언트 핑크(███ 홀베인 A.NO.225)와 쟌 브릴리언트(███ 신한
NO.232), 레몬 옐로(신한 NO.411)를 섞어 색감이 다른 백일홍 한 송이를 더 그려주세요.

04 같은 방법으로 라이트 레드(███ 신한 NO.330)와 오페라(███ 신한 NO.430)를 섞어서 크기가
각기 다른 작은 꽃 세 송이를 더 그려주세요.

참고 · 물의 양이나 물감의 양을 조금만 다르게 섞어도 전혀 다른 색처럼 보인답니다.

03

04

05

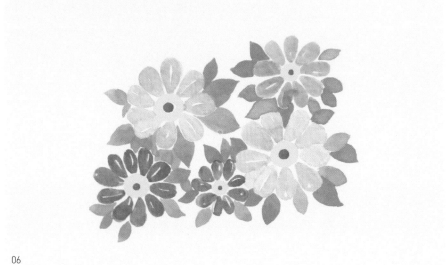

06

완성된 백일홍

05 옐로 그린(● 신한 NO.404)에 퍼머넌트 그린(● 신한 NO.266)을 섞어 꽃 주변에 이파리를 그려주세요.

🖌 사쿠라 코이 물붓⑤

06 꽃과 꽃 사이를 메운다는 느낌으로 크고 작은 이파리들을 그려주면 백일홍이 완성된답니다.

참고 · 각기 다른 진하기로 이파리를 그려주면 더 좋아요.

달 님 처 럼 샛 노 란

달맞이꽃

뜨거운 계절 7월이면 물가나 빈터에서 피어나는 노란색 달맞이꽃.

저녁에 피었다가 아침에 시들어서 '달맞이'라는 이름이 붙었답니다. / 꽃말은 기다림

• • •

준비물

파브리아노 엽서지, 사쿠라 코이 물붓⑤

01

02

02-1

03

01 레몬 옐로(신한 NO.411)에 퍼머넌트 옐로 딥(신한 NO.237)을 조금 섞어주세요.

 사쿠라 코이 물붓(소)

02 길쭉한 하트 모양처럼 꽃잎 하나를 그려주세요.

03 같은 모양으로 꽃잎을 하나하나 그려주세요.

04

04 옐로 그린(⬤신한 NO.404)으로 중심의 꽃술을 동그랗게 채색해 주세요. 퍼머넌트 옐로 딥(⬤신한 NO.237)으로 꽃잎에 명암을 넣고, 샙 그린(⬤신한 NO.275)으로 꽃받침과 가 느다란 꽃줄기를 그려주세요.

참고 · 줄기는 최대한 가늘어야 좋아요.

05 샙 그린(⬤신한 NO.275)으로 줄기 양쪽에 끝이 날렵한 이파리 2개를 그리면 노란 달빛 같은 달맞이꽃이 완성된답니다.

05

완성된 달맞이꽃

WATERCOLOR

뻗어 나온 가지에
매달린 꽃 그리기

직선과 곡선이 조화를 이루는 아름다운 가지에 자유롭게 핀 꽃들을 그려보세요. 꽃도 물론 아름답지만 미묘하게 꺾이고 뻗은 가지 모양에 감탄하게 된답니다.

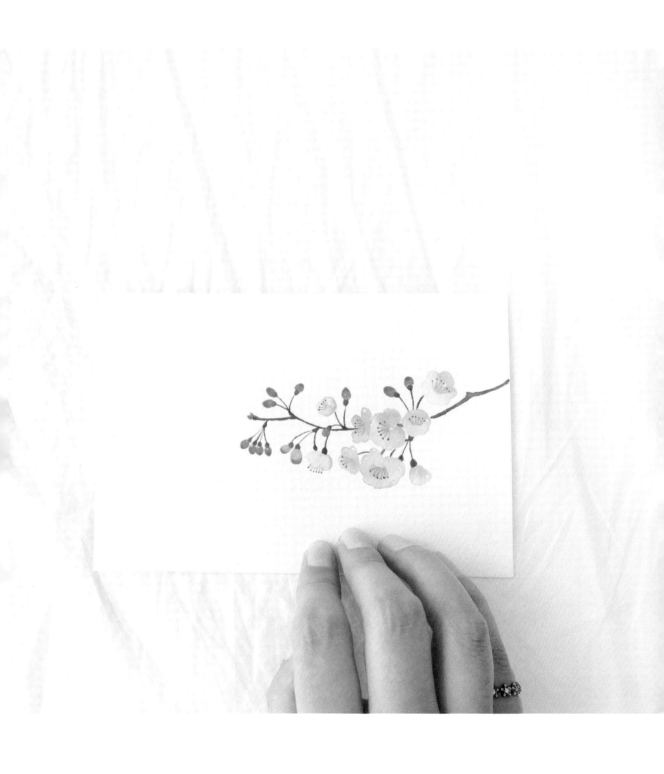

화사한 분홍빛 드레스 같은

벚꽃

해마다 봄이면 가장 기다려지는 꽃으로

3월 말에서 4월 초까지 풍성하고 화려한 잎으로 봄을 알리는 꽃이에요. / 꽃말은 순결, 절세미인

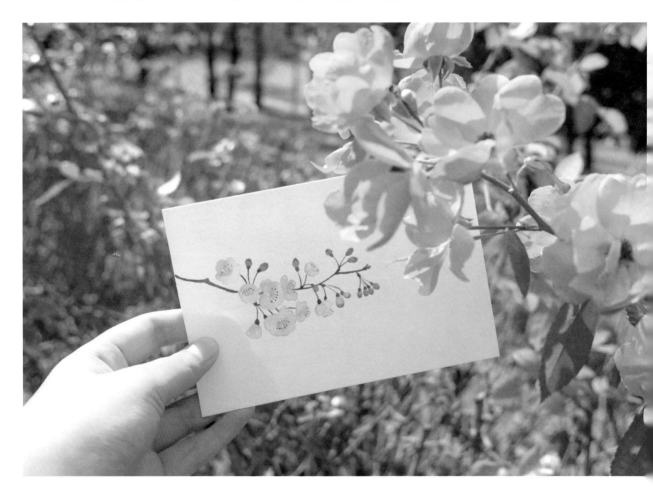

준비물

스트라스모어 엽서지, 사쿠라 코이 물붓⑷, 화홍 320-2호⑷

01 브릴리언트 핑크(⬤ 홀베인 A.NO.225)로 꽃의 테두리를 먼저 그려주세요.

🖌 사쿠라 코이 물붓ⓢ

01

02 레몬 옐로(⬤ 신한 NO.411)와 쟌 브릴리언트(⬤ 신한 NO.232)에 물을 많이 섞어 채색해 주세요.

참고 · 분홍색이 돋보일 수 있도록 레몬 옐로(⬤ 신한 NO.411)와 쟌 브릴리언트(⬤ 신한 NO.232)를 조금씩 섞어주세요. 투명한 느낌을 주기 위해 공간을 조금씩 남기면서 채색합니다.

03 번트 시에나(⬤ 신한 NO.334)로 왼쪽에서 오른쪽으로 꽃을 그릴 공간을 중간 중간 띄우며 곡선으로 가지를 그려주세요. 가지 끝부분은 뭉뚝하게 마무리해 주세요.

🖌 화홍 320–2호ⓢ

02

02-1

03

04

05

04 01~02를 반복해 모양과 크기가 다른 꽃을 빈 공간에 3개 정도 그려주세요.

🖌 사쿠라 코이 물붓㊜

05 가지 위아래 빈 공간에 투명한 느낌의 꽃을 몇 송이 더 그려주세요. 오른쪽 가지 끝으로 갈수록 꽃송이를 점점 작게 그려주세요.

참고 · 046쪽 참고(물방울 만들기)

06 샙 그린(●신한 NO.275)을 사용해 가지와 꽃을 이어주는 느낌으로 가늘게 줄기를 그려주세요.

🖌 화홍 320-2호㊜

07 버밀리온(●신한 NO.219), 오페라(●신한 NO.430), 브릴리언트 핑크(●홀베인 A.NO.225)를 섞어서 작은 꽃받침을 그려주세요.

참고 · 버밀리온과 오페라를 반석 섞고 브릴리언트 핑크는 조금만 섞어주세요.

06

07

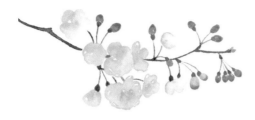

08

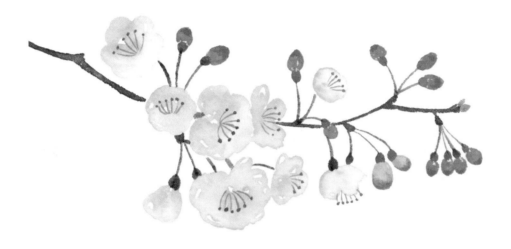

09

완성된 벚꽃

08 07의 색에 오페라의 양을 조금 더 늘려서 꽃봉오리를 그리고 끝에 명암을 넣어주세요.
가지 끝에 샙 그린(⬤ 신한 NO.275)으로 새싹 같은 작은 이파리도 그려주세요.

09 카드뮴 옐로 오렌지(⬤ 신한 NO.244)로 꽃술을 가늘게 그리고, 라이트 레드(⬤ 신한
NO.330)와 버밀리온(⬤ 신한 NO.219)을 섞어 점을 찍어주면 벚꽃이 완성됩니다.

한 들 한 들 바 람 에 날 리 는

등나무 꽃

5월이면 등나무에 피는 보랏빛 탐스러운 꽃이에요.
등나무 그늘 아래로 빼곡히 매달린 보랏빛 꽃은 눈을 뗄 수 없을 만큼 황홀하죠.
바람에 우아하게 흘날리는 초여름의 등나무 꽃을 그려봅니다. / 꽃말은 환영, 가련, 사랑에 취함

준비물
파브리아노 엽서지, 사쿠라 코이 물붓⑤, 화홍 320-2호⑤

01

02

01 샙 그린(⬤ 신한 NO.275)으로 바람에 날리는 듯한 가지를 위에서 아래로 가늘게 그려주세요. 가지마다 휜 정도가 미세하게 달라야 자연스러워요.

🖌 화홍 320-2호⒮

02 같은 색으로 가지마다 짧은 잔가지를 많이 그려주세요. 밑으로 내려올수록 잔가지의 길이를 짧게 연한 색으로 그려주세요.

03

03 레드 바이올렛(⬤ 신한 NO.419)에 바이올렛(⬤ 신한 NO.408)을 살짝 섞어서 잔가지와 마찬가지로 밑으로 내려올수록 꽃의 크기도 작고 색도 연하게 그려주세요.

참고 · 투명한 꽃잎이 포인트이기 때문에 색이 진하면 안 돼요.

🖌 사쿠라 코이 물붓⒮

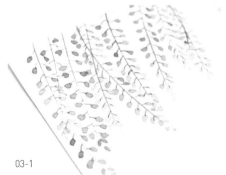

03-1

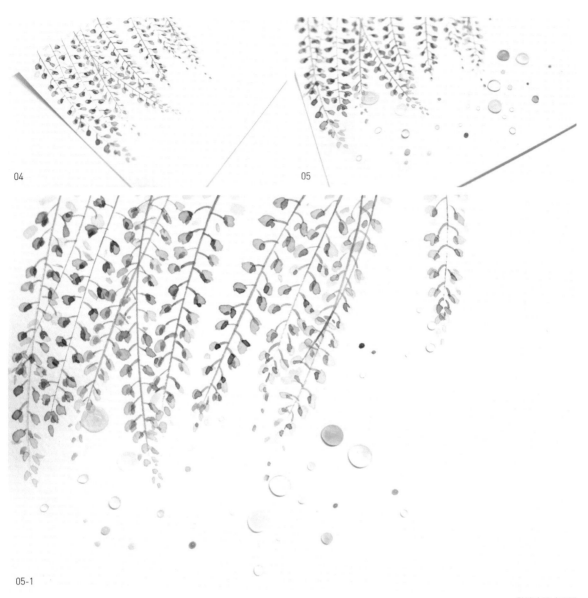

04

05

05-1

완성된 등나무 꽃

04 03과 같은 색이지만 물의 양을 줄여서 더 진한 색으로 만들어 꽃과 잔가지가 닿는 경계
에 명암을 넣어주세요.

05 물붓으로 투명한 보랏빛 물방울을 만들어주면 청초한 등나무 꽃이 완성된답니다.

참고 · 046쪽 참고(물방울 만들기)

어여쁜 분홍빛의
복사꽃

4월이면 복숭아나무 가지마다 작고 보송보송한 분홍 꽃들이 가득 피어난답니다.
오밀조밀 귀엽고 사랑스러운 복숭아꽃을 그려봅니다. / 꽃말은 희망, 용서

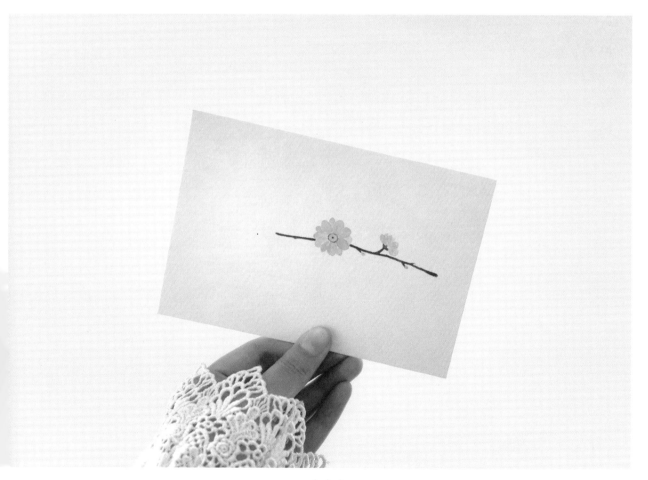

준비물
파브리아노 엽서지, 화홍 368-3호ⓒ, 화홍 320-2호ⓢ

01

02

01 연필로 동그랗게 꽃을 그릴 위치와 크기를 잡아주세요.

🖌 화홍 368-3호⑧

02 퍼머넌트 옐로 라이트(●신한 NO.236)로 작은 동그라미를 그려주세요.

03 브릴리언트 핑크(●홀베인 A.NO.225)와 레몬 옐로(○ 신한 NO.411)를 섞어 꽃잎을 하나하나 그려주세요.

참고 · 2가지 색의 비율은 꽃잎마다 조금씩 다르게 해주세요.

04 안쪽 꽃잎을 다 그렸다면 사이를 메우듯 바깥쪽 꽃잎도 그려주세요.

03

04

05

06

완성된 복사꽃

05 번트 시에나(⬤ 신한 NO.334)로 중심의 노란 꽃술에 점을 하나 찍고, 테두리도 점을 찍듯이 그려주세요. 꽃의 앞부분부터 가지를 그리고, 허전하지 않게 잔가지도 그려주세요.

🖌 화홍 320–2호⒮

06 작은 잔가지에 꽃봉오리와 꽃의 옆모습을 그리면 복사꽃이 완성된답니다.

노 란 나 팔 같 은

감꽃

감나무의 꽃으로 옅은 노란색 꽃잎 4개가 나팔 모양으로 핀답니다.
어릴 적 감꽃을 실에 끼워 목걸이나 반지를 만들기도 했죠. 높은 곳에서 떨어뜨리면
빙글빙글 춤추듯 떨어지는 모습이 정말 아름다운 꽃이에요. / 꽃말은 소박, 자연미. 좋은 곳으로 보내주세요

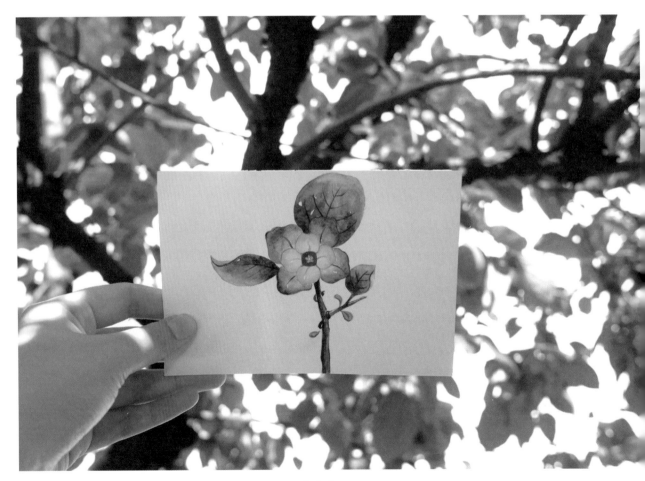

· · · ·
준비물
파브리아노 엽서지, 화홍 368-3호ⓒ, 화홍 320-2호ⓒ

01 작은 네모 모양을 먼저 그리고, 네모의 상하좌우로 4개의 동그란 꽃잎을 불규칙적으로 그려주세요. 중심의 꽃술은 작은 꽃잎이 5개 달린 모양으로 그려주세요.

02 꽃잎과 교차되도록 꽃받침을 4개 그리고, 가운데 잎맥도 그려주세요.

01

02

03

04

03 꽃받침 밑으로 도톰한 두께의 줄기를 그려주세요.

04 오른쪽 위로 크고 둥근 잎을, 왼쪽으로는 살짝 접힌 모양의 잎을 그려주세요. 굵은 줄기 중간쯤에는 작은 가지를 살짝 위로 올라가게 그려주세요. 같은 방향으로 위로 향하는 이파리도 하나 그려주세요. 허전해 보이는 부분에 작은 이파리들을 그려 넣으면 좋아요.

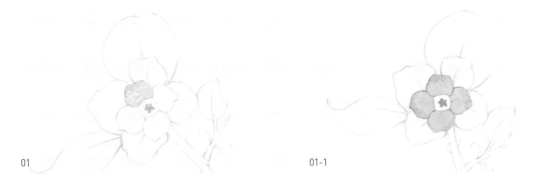

01 01-1

01 중심의 꽃술은 퍼머넌트 옐로 딥(● 신한 NO.237)으로 채색하고, 꽃잎은 옐로 라이트
(● 신한 NO.236)에 물을 넉넉히 섞어 채색해 주세요. 물기가 마르기 전에 퍼머넌트 옐로
딥(● 신한 NO.237)으로 꽃잎 가장자리를 칠해 자연스럽게 섞이도록 표현해 주세요.

🖌 화홍 320-2호⑥

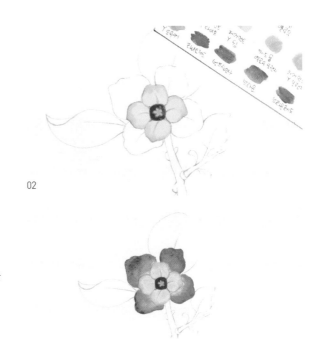

02

02 번트 시에나(● 신한 NO.334)로 꽃술 주위를 꼼꼼히
채색해 주세요.

03 샙 그린(● 신한 NO.275)과 후커스 그린(● 신한
NO.262)을 섞어 꽃받침을 채색해 주세요. 가장자리
는 진하게 채색하고 안으로 들어갈수록 물을 많이
섞어서 연하게 표현해 주세요.

🖌 화홍 368-3호⑥

03

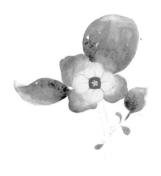

04

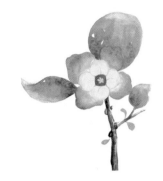

05

04 샙 그린(■ 신한 NO.275)과 후커스 그린(■ 신한 NO.262)에 비리디안(■ 신한 NO.261)을 섞어 이파리들을 모두 채색해 주세요. 꽃받침과는 반대로 안쪽이 진하고 가장자리로 갈수록 점점 연하게 표현해 주세요.

05 반다이크 브라운(● 신한 NO.339)을 사용해 위에서 아래로 줄기를 채색해 주세요. 물의 양을 줄여서 꽃 밑부분과 줄기의 왼쪽으로 진하게 명암을 넣어주세요.

🖌 화홍 320-2호⑥

06 이파리마다 진한 녹색으로 잎맥을 그어주고, 화이트 포스터 컬러로 이파리와 꽃에 반짝이는 포인트를 찍어주면 감꽃이 완성된답니다.

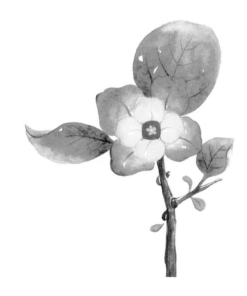

06

완성된 감꽃

붉은 보석 같은

배롱나무 꽃

7월이면 배롱나무의 타원형 이파리에 작은 보석 같은 붉은 꽃이 피기 시작해요.

여름부터 늦가을까지 오랫동안 볼 수 있는 꽃이죠.

집 마당이나 대학 캠퍼스에서도 쉽게 볼 수 있답니다. / 꽃말은 부귀

준비물

스트라스모어 엽서지, 사쿠라 코이 물붓ⓢ, 화홍 320-2호ⓢ

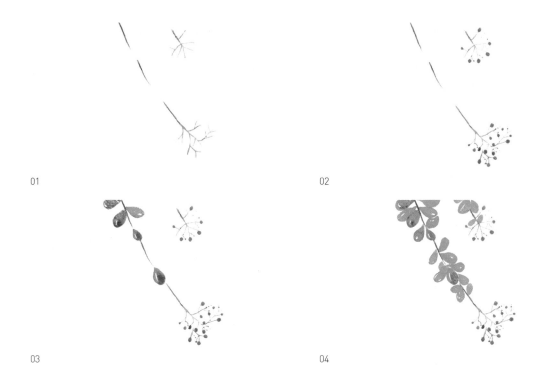

01

02

03

04

01 반다이크 브라운(● 신한 NO.339)을 사용해 위에서 아래로 중간 중간 자리를 남기며 가늘고 기다란 줄기를 그려주세요. 줄기 아래쪽은 올리브 그린(● 신한 NO.420)을 살짝 섞어 작은 가지들을 연하게 그립니다. 옆에도 작은 가지를 하나 더 그려주세요.

참고 · 가지 끝부분 양쪽으로 짧은 가지를 불규칙적으로 여러 개 그려주세요. 나무뿌리를 그린다고 생각하면 쉬워요.

🖌 화홍 320-2호Ⓢ

02 비리디안(● 신한 NO.261)으로 작은 가지 끝마다 작고 동그란 꽃봉오리를 그려주세요.

🖌 사쿠라 코이 물붓Ⓢ

03 비리디안(● 신한 NO.261)으로 위부터 물방울 모양 이파리를 가지 양쪽으로 그려주세요. 미리 비워둔 가지의 중간 중간에도 물방울 모양 이파리를 그려주세요.

참고 · 이파리가 반짝이는 느낌을 표현하려면 공간을 살짝 비우면서 채색해 주세요.

04 03의 방법으로 가지 양쪽에 이파리를 계속 그려주세요. 이파리의 방향이나 각도를 조금씩 바꿔주면 더 자연스러워요.

참고 · 비리디안(● 신한 NO.261)에 코발트 그린(● 신한 E.NO.901)을 섞어 중간 중간 잎의 색을 바꿔주면 청량한 느낌을 연출할 수 있답니다.

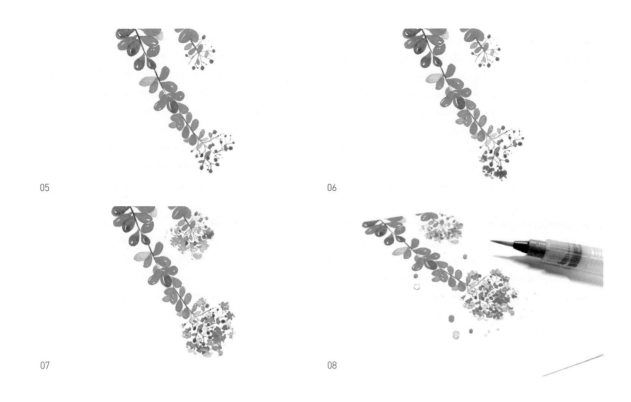

05

06

07

08

05 코발트 그린(●신한 E.NO.901)에 레몬 옐로(○신한 NO.411)를 섞고 물을 충분히 써서 맑은 느낌의 이파리를 허전한 부분에 채우듯이 그려주세요.

06 로즈 매더(●신한 NO.212)로 작은 줄기 끝부분에 점을 찍듯이 표현해 주세요.

07 06의 방법으로 줄기 아래 끝부분을 둥글게 감싸듯이 꽃을 그려주세요. 진하기는 일정하지 않아도 상관없어요.

08 물붓으로 꽃 주변에 물방울을 만들고, 물의 양을 줄인 로즈 매더(●신한 NO.212)로 조금 더 진하게 점을 찍듯이 명암을 넣어주세요.

09 화이트 포스터 컬러로 이파리와 꽃에 반짝이는 포인트를 찍어주면 배롱나무 꽃이 완성됩니다.

🖌 화홍 320-2호⊙

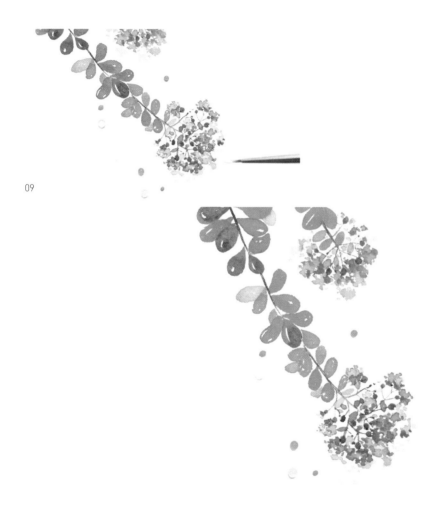

09

09-1

완성된 배롱나무 꽃

담벼락이나
길모퉁이에 피어나는
들꽃 그리기

도시에 살면 들꽃을 볼 일이 별로 없다고들 하죠. 하지만 조금만 주위를 둘러봐도 흔히 볼 수 있는 것이 들꽃이에요. 물론 산이나 시골 들녘만큼 많이 볼 수는 없지만 담벼락이나 길모퉁이, 골목 어귀, 버스 정류장 근처에도 계절마다 작은 꽃들이 피어나곤 합니다.
봄여름이 되면 이름 없이 피는 들꽃들을 하나씩 하나씩 그려봅니다.

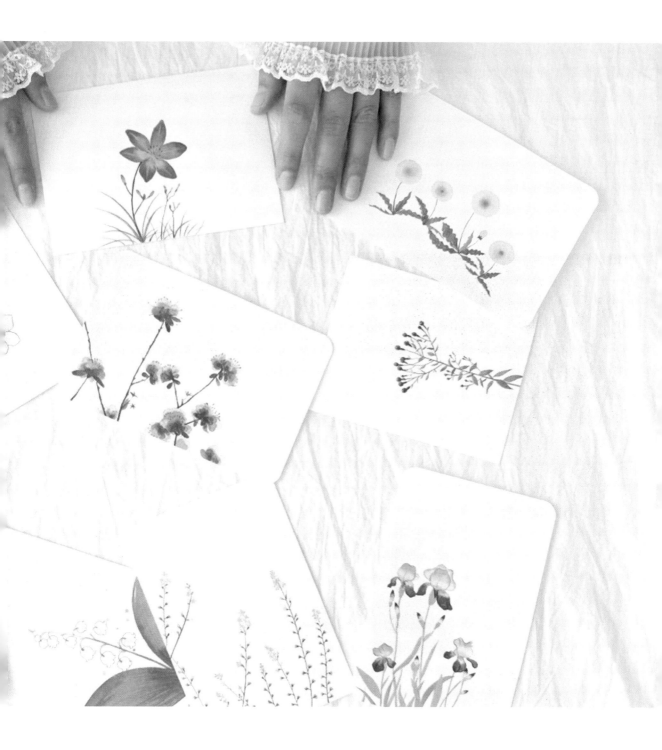

따 뜻 하 고 포 근 한 봄 의 색

민들레

4월과 5월에 볕이 잘 드는 따뜻한 들판에서 자라는 민들레.
해마다 시골 부모님 댁의 사과밭은 민들레로 노랗게 물들었죠.
따뜻한 빛이 가득한 풍경을 만들어주는 민들레랍니다. / 꽃말은 행복

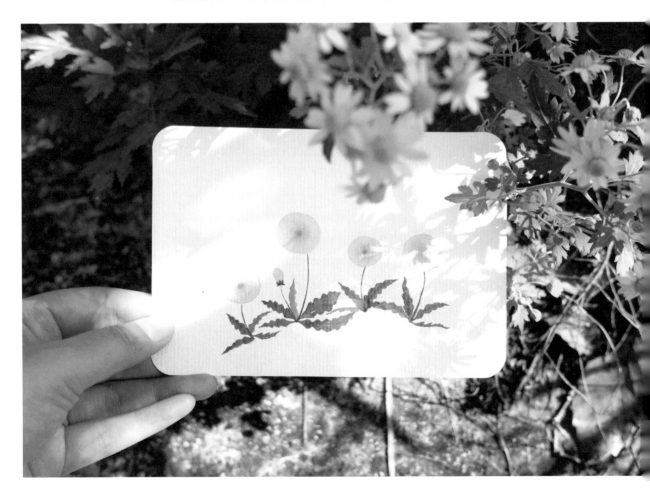

준비물
하네뮬레 엽서지, 화홍 368-3호⒥

01

02

01 레몬 옐로(신한 NO.411)에 퍼머넌트 옐로 딥(●신한 NO.237)을 조금 섞어서 동그랗게
채색해 주세요. 번지기 기법을 써야 하기 때문에 물의 양도 충분해야 합니다.

🖌 화홍 368-3호⑧

02 01이 마르기 전에 카드뮴 옐로 오렌지(●신한 NO.244)를 가운데 찍어주세요.

03

04

03 02가 마르기 전에 퍼머넌트 옐로 오렌지(●신한
NO.238)를 가운데 찍어주세요.

04 01~03의 방법으로 꽃을 3개 더 그리고, 꽃봉오리도
하나 그려주세요.

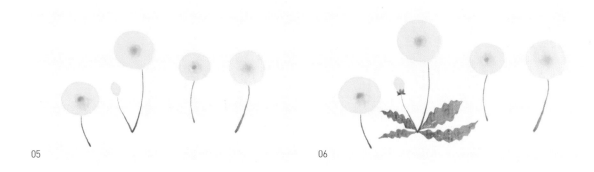

05

06

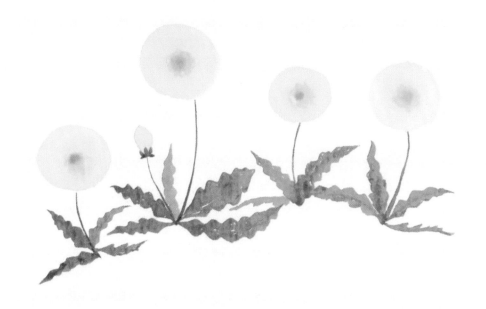

07

완성된 민들레

05 올리브 그린(● 신한 NO.420)으로 가늘게 줄기를 그어주세요.

06 올리브 그린(● 신한 NO.420)과 샙 그린(● 신한 NO.275)을 섞어 민들레 이파리를 그려주세요. 2가지 색의 비율은 상관없어요.

 참고 · 줄기 끝부분에서 양쪽으로 뻗어 나오는 느낌으로 그리는 것이 포인트예요. 이파리의 외곽선은 삐뚤삐뚤하게 그려주세요.

07 이파리를 다 그리고 나면 동글동글한 민들레꽃이 완성된답니다.

물빛을 흠뻑 머금은

붓꽃

5월과 6월, 산기슭의 건조한 자리에서 피어나는 붓꽃.
푸른빛이 도는 보라색 붓꽃이 가장 흔하지만
분홍과 자주색의 조화가 화려한 자줏빛 붓꽃을 그려봅니다. / 꽃말은 좋은 소식

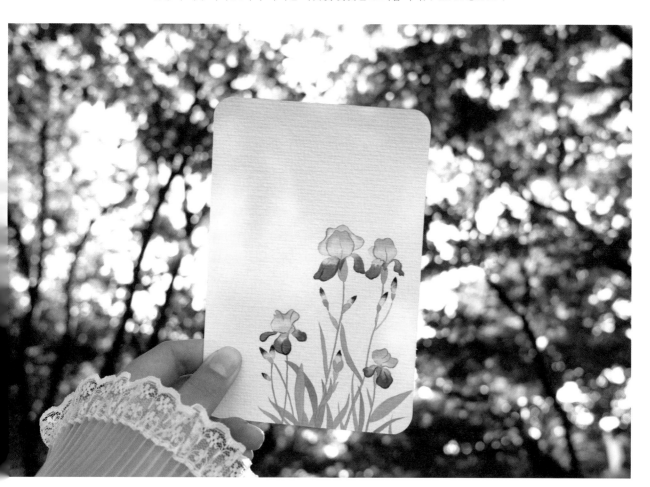

준비물
하네뮬레 엽서지, 화홍 368-3호⬤, 화홍 320-2호⬤

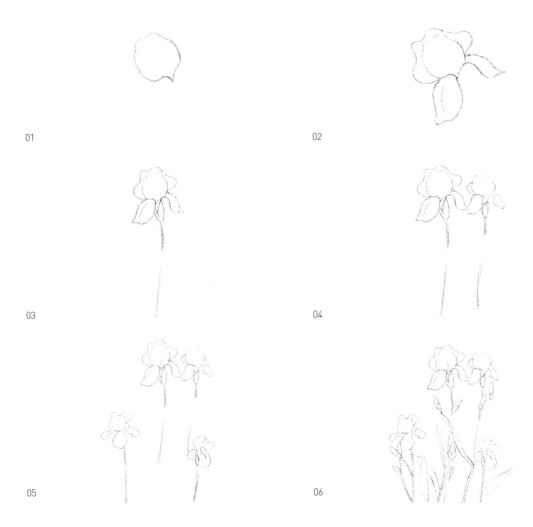

01

02

03

04

05

06

01 밑이 뾰족한 동그란 꽃잎을 하나 그려주세요.

02 01의 꽃잎 뒤에 곡선으로 다른 꽃잎을 그리고, 밑에 꽃받침처럼 처진 잎 2개를 각각 다른 크기로 그려주세요.

03 길쭉한 꽃받침을 그린 다음 밑으로 더 길쭉하게 줄기를 그어주세요.

04 01~03을 반복해 오른쪽에 03의 꽃보다 키가 작은 꽃을 그려주세요.

05 양옆에도 키가 작은 꽃을 한 송이씩 그려주세요.

　　참고 · 붓꽃을 그릴 때는 꽃잎 모양을 똑같이 하나하나 정확하게 그리기보다 전체적으로 잘 어울리게 그리는 것이 중요해요.

06 줄기 양쪽으로 크고 작은 이파리들을 비대칭으로 가늘고 길쭉하게 그려주세요. 사이사이에 위로 향하도록 꽃봉오리도 몇 개 그려주세요.

01

02

01 코발트 그린(⬤ 신한 E.NO.901)에 화이트 포스터 컬러를 조금 섞어 스케치 선을 따라 줄기부터 채색해 주세요.

🖌 화홍 320–2호⑤

02 코발트 그린(⬤ 신한 E.NO.901)에 레몬 옐로(　신한 NO.411)와 화이트 포스터 컬러를 조금 섞어주세요. 따뜻함과 부드러운 느낌이 추가된 색으로 꽃봉오리와 꽃받침 몇 군데를 채색해 주세요.

03 02의 색에 물을 섞어 연한 색으로 꽃봉오리 아랫부분을 채색해 주세요.

04 02의 색 조합에서 레몬 옐로의 비율을 더 늘려서 큰 이파리들을 채색해 주세요.

🖌 화홍 368–3호⑥

03

04

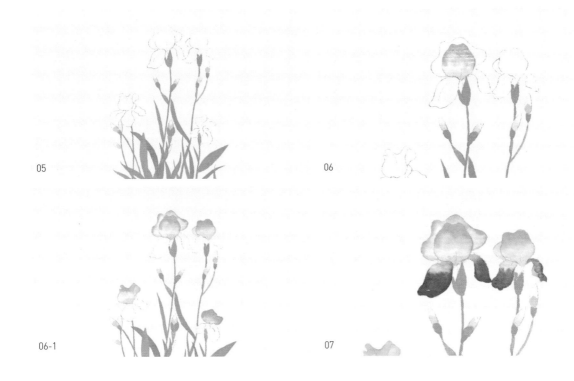

05

06

06-1

07

05 코발트 그린(⬤신한 E.NO.901)에 비리디안(⬤신한 NO.261)과 화이트 포스터 컬러를 섞어서 다양한 크기의 이파리를 많이 그려주세요. 이파리 방향은 밑에서 위로, 모양은 물결에 흔들리듯이 곡선으로 부드럽게 그려주세요.

06 이번에는 꽃을 채색할 차례예요. 가운데 가장 큰 꽃잎에 물을 충분히 바른 다음 마르기 전에 브릴리언트 핑크(⬤홀베인 A.NO.225)로 윗부분을 채색하고, 아랫부분은 퍼머넌트 옐로 딥(⬤신한 NO.237)으로 채색해 주세요.

참고 · 2가지 색 사이에 공간을 조금 비워두면 더 예뻐요.

07 밑으로 처진 꽃잎 2장은 06의 방법으로 채색해 주세요. 먼저 물을 충분히 발라놓고 로즈 매더(⬤신한 NO.212)에 레드 바이올렛(⬤신한 NO.419)을 섞어 꽃잎 바깥쪽에 채색하고, 안쪽에는 퍼머넌트 옐로 딥(⬤신한 NO.237)을 채색해 주세요.

08 07의 꽃잎 아랫부분은 로즈 매더(●신한 NO.212)로 덧칠해 명암을 넣어주세요.

🖌 화홍 320-2호⑤

09 퍼머넌트 바이올렛(●신한 NO.315)을 꽃봉오리 끝부분에 살짝 칠하고 경계선이 생기지 않도록 물로 풀어주세요.

참고 · 물로 풀어준다는 것은 한 면을 그 색으로 다 채색하는 것이 아니라 일부분만 채색한 다음 물을 묻혀 그 색의 경계를 없애는 것을 말합니다.

10 분홍빛과 자줏빛이 예쁜 붓꽃이 완성되었어요.

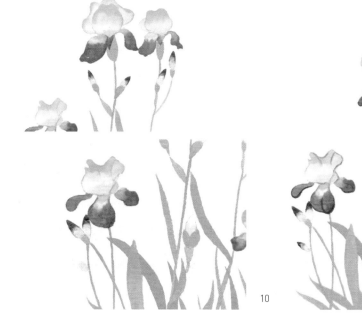

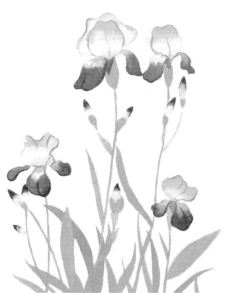

완성된 붓꽃

여 린 꽃 잎 의

진달래

산기슭 볕이 잘 드는 곳에서 자라는 진달래는 참꽃이라고 불리기도 해요.
고향 마을 앞산은 지금도 봄이 오면 온통 분홍빛으로 물들어요.
분홍 꽃잎들이 바람에 팔랑거리는 모습이 더없이 아름다운 꽃이 바로 진달래랍니다. / 꽃말은 사랑의 기쁨

· · ·
준비물
하네뮬레 엽서지, 화홍 320-2호㊍, 화홍 368-3호㊥

01

02

01 먼저 가지를 그리는데, 브라운 레드(●신한 NO.426)로 중심이 되는 가지를 길게 그린
다음 양쪽으로 다른 가지들을 그려주세요.

참고 · 가지는 너무 매끄럽지 않게 그리고, 중간 중간 꽃이 들어갈 자리를 비워두세요.

🖌 화홍 368-3호ⓒ

02 잔가지들을 군데군데 그려 넣어 가지가 너무 단순해 보이지 않게 하세요. 브라운(●신
한 NO.407)으로 2개의 잔가지에 작은 이파리를 그려주세요.

03 이파리는 올리브 그린(●신한 NO.420)을 기본으로 번트 시에나(●신한 NO.334)와 옐로
오커(●신한 NO.413)를 각각 섞어 채색해 주세요.

참고 · 3가지 색의 비율을 조절해 다양한 색을 만들 수 있답니다.

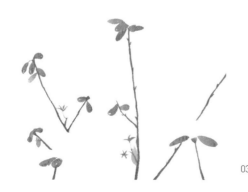
03

03-1

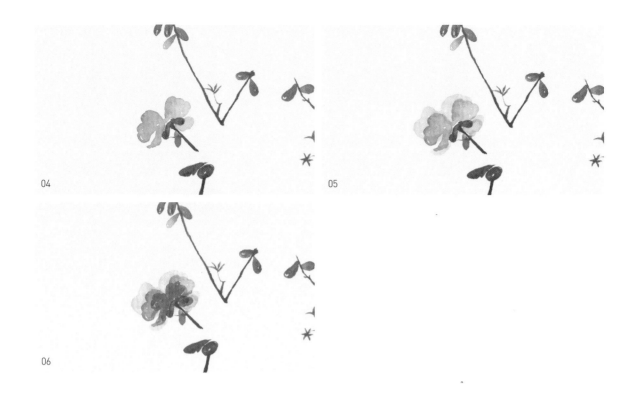

04

05

06

04 꽃잎을 그릴 차례예요. 물을 많이 써서 보르도(● 신한 NO.425)를 연하게 몽글몽글한 느낌으로 꽃잎을 그려주세요.

05 04의 색이 다 마르고 나면 물을 많이 써서 더 연하게 겹치듯이 같은 모양으로 덧칠해 주세요.

06 05의 색이 다 마르고 나면 물의 양을 조금 줄여 보르도를 겹치듯이 덧칠하는데 앞에서 채색한 단계가 보이도록 해주세요.

참고 · 완전히 채색하지 말고 공간을 조금씩 남겨주세요.

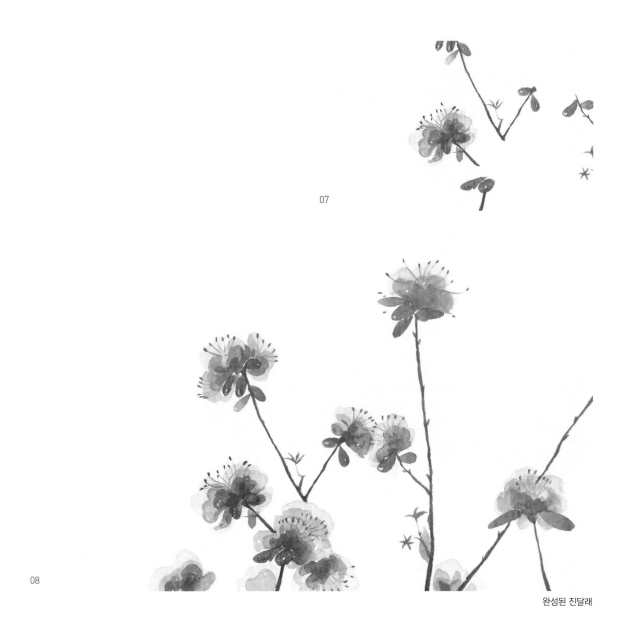

07

08

완성된 진달래

07 보르도(⬤신한 NO.425)에 브릴리언트 핑크(⬤홀베인 A.NO.225)를 섞어 꽃술을 아주 가
늘고 부드럽게 그어주고, 보르도로 길쭉한 점을 찍어 꽃술을 완성해 주세요.
🖌 화홍 320-2호ⓢ

08 같은 방법으로 비워둔 자리에 꽃들을 그려 넣으면 진달래가 완성된답니다.

눈 이 녹 을 때 살 며 시 솟 아 오 르 는

복수초

먼 옛날 안개의 성에 살던 아름다운 여신 구노는 아버지의 강요로 사랑하지도 않는 토룡의 신과 결혼해야 했어요.

구노는 결혼식 날 도망치다가 아버지의 분노로 한 줄기 풀이 되고 말았죠.

이듬해 초봄 아직 눈이 녹지 않은 그 자리에 노란 복수초가 피어났다고 합니다.

복수초는 산지의 나무 그늘에서 자라요. / 꽃말은 영원한 행복, 슬픈 추억

· · · ·

준비물

파브리아노 엽서지, 화홍 368-3호⑧, 루벤스 토모 라이너 0.8mm

01

02

01 큰 원과 작은 원을 그려 꽃의 크기를 잡아주세요.

참고 · 큰 원은 동그란 손거울, 작은 원은 화방에서 파는 모양
자를 사용해서 그렸어요. 다른 도구를 사용해도 좋아요.

02 바깥쪽으로 점점 통통한 꽃잎을 그린 다음 사이사
이에 겹치듯이 꽃잎을 그려주세요.

03

03 01~02의 방법으로 꽃을 세 송이 더 그리고, 꽃잎 뒤
에서 뻗어 나가듯이 초록 이파리가 달릴 줄기도 그
려주세요.

참고 · 하나의 줄기에서 짧은 줄기가 비대칭으로 뻗어 나가
도록 그려주면 더 좋아요.

01

01 옐로 그린(● 신한 NO.404)에 화이트 포스터 컬러를
조금 섞어 꽃의 중심에 동그랗게 채색해 주세요.

🖌 꽃잎 : 화홍 368-3호(중)

02

03

04

05

02 퍼머넌트 옐로 라이트(⬤신한 NO.236)에 화이트 포스터 컬러를 섞어 은은한 아이보리
색으로 01의 작은 원 주위를 꼼꼼히 채색해 주세요.

03 02의 색에서 화이트 포스터 컬러의 양을 줄인 조금 진한 연노랑에 물을 충분히 섞어 꽃
잎을 채색해 주세요. 꽃잎의 색이 마르기 전에 가장자리와 끝부분에 퍼머넌트 옐로 딥
(⬤신한 NO.237)을 채색해 음영을 넣어주세요.

04 02~03의 방법으로 꽃잎을 하나하나 채색하고, 꽃술의 가는 선은 퍼머넌트 옐로 딥(⬤
신한 NO.237)으로 촘촘히 그어주세요.
🖌 꽃잎 : 화홍 368-3호⑧, 꽃술 : 루벤스 토모 라이너 0.8mm

05 카드뮴 옐로 오렌지(⬤신한 NO.244)로 꽃술의 끝에 점을 찍고, 꽃잎 테두리를 그리면서
명암을 살짝 넣어 꽃을 완성해 주세요.
🖌 루벤스 토모 라이너 0.8mm

06 복수초의 이파리를 그릴 차례입니다. 후커스 그린(●신한 NO.262)으로 스케치 선을 따라 가늘게 줄기를 그려주세요.

참고 · 안쪽에서 바깥쪽으로 점점 가늘고 날렵한 선을 그어주세요.

🖌 화홍 368-3호ⓒ

07 06의 색으로 줄기 양쪽에 이파리를 대칭으로 그려주세요.

참고 · 안쪽에서 바깥쪽으로 갈수록 점점 작게 그려주세요. 이파리 끝은 깔끔한 것보다 뾰족한 느낌이 더 좋아요.

08 06~07의 방법으로 나머지 이파리를 모두 그리고 허전해 보이는 부분에 조금씩 더 그려주면 복수초가 완성된답니다.

06

07

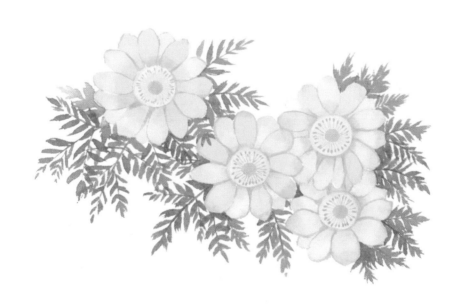

08

완성된 복수초

조 랑 조 랑 매 달 린

은방울꽃

은방울꽃은 오월화, 녹령초, 둥구리아싹 등 다양한 이름으로 불린답니다.
눈처럼 하얗고 귀여운 작은 종 같은 꽃이 조랑조랑 달린 모습을 보고 있으면
어디선가 맑은 소리가 들리는 것 같아요. / 꽃말은 순결, 다시 찾은 행복

준비물
파브리아노 엽서지, 사쿠라 피그마펜 01(0.25mm), 화홍 320-2호㉘, 화홍 368-3호㉠, 사쿠라 코이 물붓㉘

01 02

01 먼저 줄기를 아래에서 위로 그어주세요.

　참고 · 아랫부분은 후커스 그린(신한 NO.262), 윗부분은 옐로 그린(신한 NO.404)이에요.

　🖌 화홍 320-2호⑷

02 후커스 그린(신한 NO.262)에 옐로 그린을 섞어 줄기의 왼쪽에 동그랗고 크게 이파리를 그려주세요.

　참고 · 면이 넓기 때문에 조금 굵은 화홍 368-3호중로 채색하면 좋아요.

　🖌 화홍 368-3호중

 03

03 오른쪽에도 이파리를 그리는데, 테두리를 먼저 그린 다음 안쪽을 채색하면 더 쉽답니다.

　참고 · 왼쪽과 다른 모양으로 그려야 자연스러워요.

03-1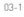

04 줄기와 같은 색으로 꽃이 매달릴 짧은 가지를 그려주세요. 작은 반원 모양으로 부드럽게 그리는데 위로 갈수록 작게 그려주세요.

> **참고** · 각각의 줄기 끝부분은 후커스 그린(⬤ 신한 NO.262)으로 좀더 진하게 강조해 주세요.

🖌 화홍 320-2호⑤

05 먼저 연필로 스케치한 다음 피그마펜 01(0.25mm)로 따라 그려주세요.

> **참고** · 피그마펜이란 일본 브랜드 사쿠라에서 만든 중성 펜이에요. 물에 번지지 않고 다양한 굵기가 있어서 좋아요.

06 은방울꽃의 맑은 느낌을 위해 투명에 가까운 아주 연한 하늘색으로 공간을 많이 남겨두면서 꽃을 채색해 주세요. 꽃과 가지가 만나는 부분은 회색으로 보일 듯 말 듯 아주 연하게 주름을 그려주세요. 큰 이파리는 후커스 그린(⬤ 신한 NO.262)으로 진하게 많은 선을 그려 넣어 명암을 표현해 주세요.

🖌 화홍 320-2호⑤

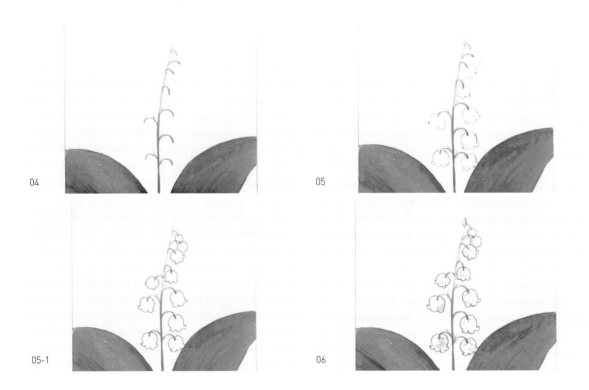

04

05

05-1

06

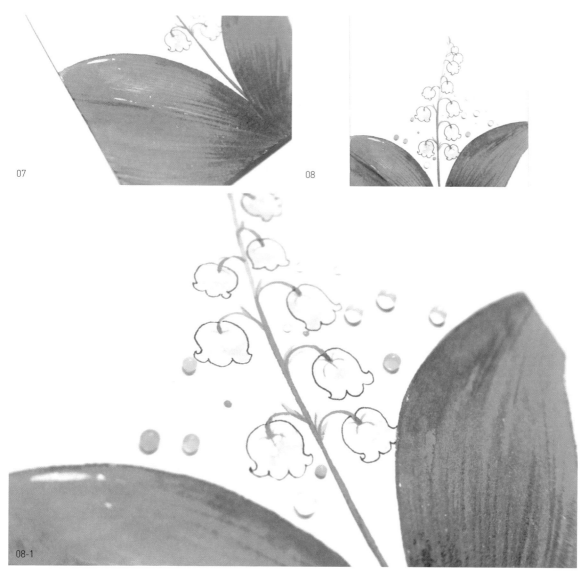

07

08

08-1

완성된 은방울꽃

07 화이트 포스터 컬러로 왼쪽 이파리에만 반짝이는 부분을 찍어주세요.

08 물방울을 만들어 청초함을 더해 주면 은방울꽃이 완성된답니다.

참고 · 046쪽 참고(물방울 만들기)

🖌 사쿠라 코이 물붓⑤

하얀 소녀의 얼굴 같은
바람꽃

초록 풍경이 눈부신 여름날 7월과 8월에 피는 바람꽃은 우리나라 중부 고산 지대에서 자란답니다.

하얗고 동그란 꽃잎들이 금방이라도 바람에 날아갈 듯해요. / 꽃말은 금지된 사랑

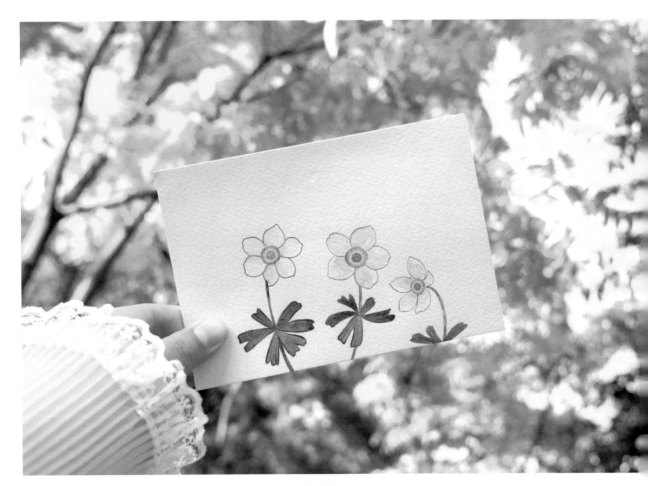

. . .
준비물
파브리아노 엽서지, 화홍 368-3호⑤, 화홍 320-2호⑥, 사쿠라 피그마펜 04(0.40mm)

01

02

03

04

01 작은 도넛 모양으로 꽃의 중심 부분을 그려주세요.

02 동그라미를 중심으로 6개의 꽃잎을 그려주세요. 모양은 제각각 달라도 상관없답니다.

03 살짝 왼쪽으로 치우치는 곡선으로 도톰한 줄기를 그린 다음 안쪽에서 바깥쪽으로 뻗어
나가듯이 6개의 이파리를 그려주세요.

04 꽃잎 외곽선을 피그마펜 04(0.40mm)로 따라 그려주세요.

01

02

01 호라이즌 블루(홀베인 A.NO.304)에 물을 많이 섞어 꽃잎을 연하게 채색해 주세요.

🖌 화홍 368-3호⑧

02 퍼머넌트 옐로 라이트(신한 NO.236)와 샙 그린(신한 NO.275)으로 꽃의 중심을 채색 해 주세요.

03 퍼머넌트 옐로 딥(신한 NO.237)으로 동그라미 바깥쪽에 점을 찍듯 명암을 넣고, 화이 트 포스터 컬러로 포인트를 찍어주세요.

04 그리니쉬 옐로(신한 NO.246)로 줄기를 채색해 주세요.

03

04

05 샙 그린(⬛신한 NO.275)으로 이파리를 채색해 주세요.

06 물의 양을 줄여 농도가 짙은 샙 그린으로 이파리에 명암을 넣어주세요.

🖌 화홍 320-2호ⓢ

07 모양과 크기가 다른 꽃 두 송이를 더 그려주면 바람꽃이 완성된답니다.

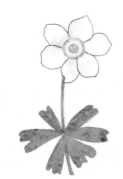

05

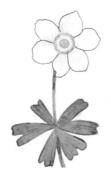

06

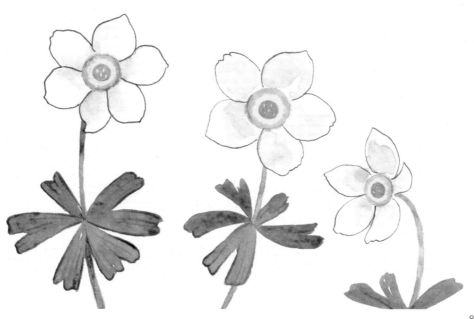

07

완성된 바람꽃

푸른 밤하늘에 별똥별을 모아놓은 듯한

산수국

산골짜기나 돌무더기의 습한 곳을 좋아하는 산수국은 우리나라 중부 이남의 산에서 많이 자라고
제주도에서도 어렵지 않게 볼 수 있어요. / 꽃말은 변하기 쉬운 마음

• • • •
준비물
나무 패널 캔버스, 화홍 320-2호ⓢ, 화홍 368-3호ⓜ

01

02

01 몽글몽글 구름 모양으로 큰 형태를 잡아주세요.

02 01의 형태 주변을 빙 둘러싸면서 연하게 작은 동그라미들을 그려주세요.

01

02

01 울트라마린 딥(신한 NO.294)에 물을 많이 섞어 공간을 비워가며 연하게 점을 찍듯이

꽃을 채색해 주세요.

🖌 화홍 368-3호(중)

02 좀더 진하게 01과 같이 계속 점을 찍어주세요. 점의 크기는 조금씩 달라도 상관없어요.

03

03-1

03 울트라마린 딥(●신한 NO.294)을 조금 진하게 해서 별 모양으로 작은 꽃들을 불규칙하

게 많이 그려주세요.

참고 · 인내심을 가지고 진하게, 그리고 연하게 반복해서 그려주세요.

🖌 화홍 320-2호⑷

04

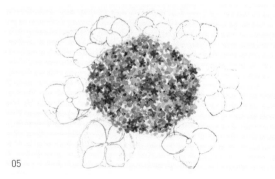

05

04 울트라마린 딥(●신한 NO.294)에 프러시안 블루
(●신한 NO.409)를 조금 섞어 작은 별 모양 꽃들의
중심과 꽃 사이사이에 작은 점을 찍어주세요.

05 02의 작은 원들을 좀더 세부적으로 그려 꽃으로 다
듬어주세요.

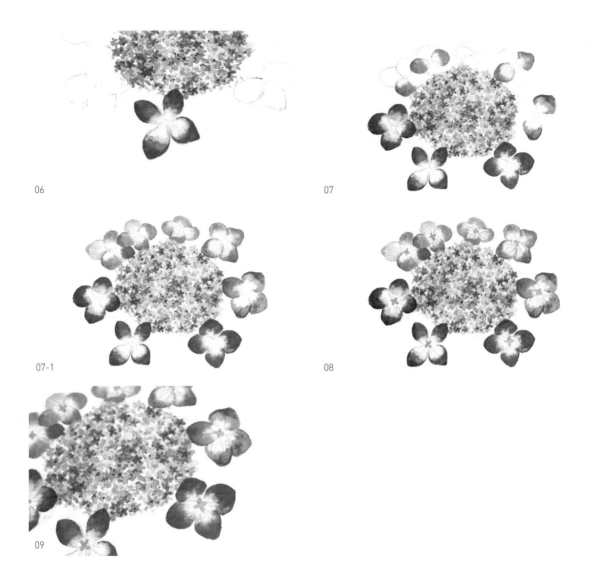

06 꽃잎에 물을 충분히 바른 다음 화이트 포스터 컬러에 퍼머넌트 옐로 라이트(⬤신한 NO.236)를 섞어 물이 마르기 전에 꽃의 중심을 은은하게 채색해 주세요. 물이 마르기 전에 울트라마린 딥(⬤신한 NO.294)으로 꽃잎 끝부분만 채색하고 자연스럽게 풀어주세요. 🖌 화홍 368-3호(중)

07 06의 방법으로 다른 꽃들도 채색하는데 뒤로 갈수록 꽃들의 색이 연해져야 해요.

08 호라이즌 블루(⬤홀베인 A.NO.304)로 꽃의 중심에 잎이 4개 달린 작은 꽃을 그려주고, 큰 꽃잎에도 연한 주름을 잡아주세요. 🖌 화홍 320-2호(소)

09 화이트 포스터 컬러에 퍼머넌트 옐로 라이트(⬤신한 NO.236)를 섞어 빈 공간에 전체적으로 조금씩 채색해 주면 산수국의 신비롭고 오묘한 느낌을 줄 수 있어요.

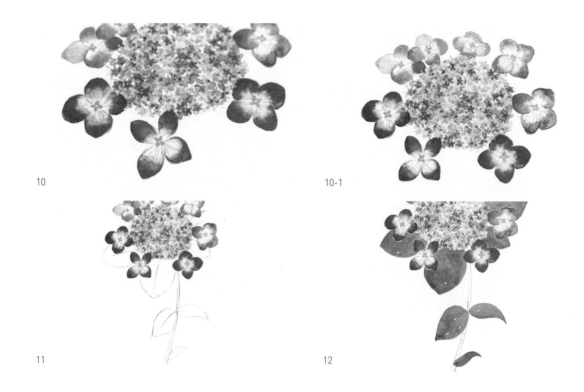

10

10-1

11

12

10 퍼머넌트 옐로 라이트(◉신한 NO.236)에 화이트 포스터 컬러를 섞어 큰 꽃의 중심에 포인트를 주고, 전체적으로 군데군데 점을 찍어 반짝이는 듯한 느낌을 주세요.

11 꽃잎 사이사이에 이파리를 4개 정도 그리고, 그 아래로 줄기를 그려주세요. 줄기는 밑으로 내려갈수록 두껍게 그리고, 줄기 중간쯤에 적당한 크기의 이파리 2개를, 줄기 맨 아래쪽에는 작은 이파리를 그려주세요.

12 올리브 그린(◉신한 NO.420)에 후커스 그린(◉신한 NO.262)을 섞어 공간을 미세하게 남기면서 이파리들을 채색해 주세요.

참고 · 2가지 물감의 비율은 1 : 1로 해주세요.

🖌 화홍 368-3호(중)

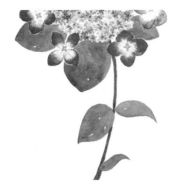

13

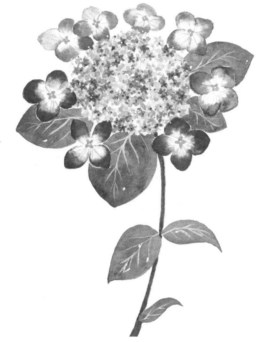

14

완성된 산수국

13 줄기는 브라운(●신한 NO.407)으로 채색해 주세요.

14 퍼머넌트 옐로 라이트(●신한 NO.236)에 화이트 포스터 컬러를 섞어 이파리마다 부드 럽게 선을 그어 잎맥을 표현하면 산수국이 완성된답니다.

🖌 화홍 320-2호ⓢ

아 기 자 기 한 노 란 꽃

짚신나물

6월부터 8월 사이에 산과 들에서 볼 수 있는 짚신나물은
양지바른 곳이나 그늘 어디서든 잘 자란답니다.
짚신을 신고 다니던 옛날, 짚신 여기저기 붙어 있다고 해서 짚신나물로 불렸다고 해요. / 꽃말은 감사

· · ·
준비물
파브리아노 엽서지, 화홍 320-2호Ⓢ, 화홍 368-3호Ⓜ

01

02

03

04

04-1

01 비리디안(●신한 NO.261)에 번트 시에나(●신한 NO.334)를 섞은 짙은 풀색으로 밑에서
위로 날리듯이 가는 선을 그어주세요. 여기서는 아래쪽에 기다란 줄기 2개, 오른쪽 상
단에 짧은 줄기 2개를 그렸어요.

참고 · 줄기의 위치나 방향은 상관없어요. 자유롭게 배치하면 된답니다.

🖌 화홍 320-2호⑤

02 01에서 그린 줄기들 위로 겹치듯이 다양한 길이의 줄기를 더 그려주세요.

03 줄기와 같은 색으로 작은 가지들을 불규칙적으로 많이 그려주세요.

04 03에서 그린 줄기의 끝부분에 작은 삼각형 모양으로 꽃받침을 그려주세요.

05

06

06-1

07

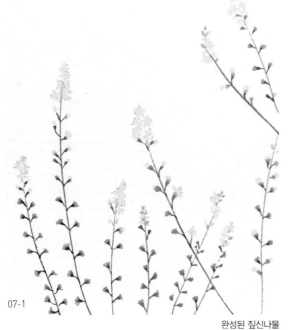

07-1

완성된 짚신나물

05 옐로 그린(● 신한 NO.404)으로 꽃받침 위에 조금 큰 삼각형 모양으로 퍼져 나가도록 채색하고, 줄기 끝에 점을 찍듯이 작은 이파리 몇 개를 그려주세요.

06 퍼머넌트 옐로 라이트(● 신한 NO.236)로 작은 별 모양 꽃들을 그리고, 일부 꽃받침에만 꽃봉오리를 몇 개 그려주세요.

🖌 화홍 368-3호ⓒ

07 퍼머넌트 옐로 딥(● 신한 NO.237)으로 별 모양 꽃 위에 짧은 선으로 꽃술을 섬세하게 그린 다음 꽃술 끝에 황토색으로 점을 찍으면 짚신나물이 완성된답니다.

🖌 화홍 320-2호ⓢ

나 리 꽃 을 닮 은

원추리

봄에 싹을 틔우고 7월과 8월에 주황색 꽃이 피어나는 원추리.

꽃은 단 하루 동안 피었다가 지기 때문에 무더운 한여름

우연히 원추리를 보게 된다면 더욱 기쁠 거예요. / 꽃말은 기다리는 마음

* * *

준비물

파브리아노 엽서지, 화홍 320-2호ⓢ. 화홍 368-3호ⓜ

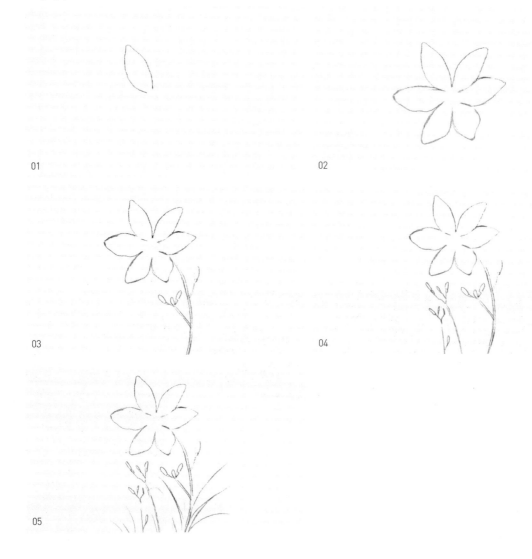

01

02

03

04

05

01 꽃잎 하나부터 시작하세요.

02 꽃잎 6개를 그리는데 길이가 조금씩 달라도 상관없답니다.

03 곡선으로 줄기를 그리고, 작은 가지를 2개 그린 다음 끝에 꽃봉오리를 그려주세요.

04 꽃 앞쪽에 키가 작은 줄기를 그린 다음 끝에 작은 가지 3개를 그려주세요. 작은 가지 끝
　　에 작은 꽃봉오리도 몇 개 그려주세요.

05 줄기를 중심으로 가늘고 기다란 이파리들을 그려주세요. 길이는 다양할수록 좋아요.

01

02

01 꽃잎에 물을 많이 바르고 퍼머넌트 옐로 오렌지(●신한 NO.238)를 채색한 다음 마르기
전 꽃잎 끝에 버밀리온(●신한 NO.219)을 채색해 주세요.

🖌 화홍 368-3호⦿

02 01의 방법으로 다른 꽃잎들도 채색하세요.

03 연한 꽃잎은 버밀리온(●신한 NO.219)으로 덧칠해 주세요.

04 퍼머넌트 옐로 딥(●신한 NO.237)에 화이트 포스터 컬러를 섞어 꽃잎 가운데 선을 그어
주세요.

🖌 화홍 320-2호⦿

03

04

05 브라운 레드(●신한 NO.426)로 꽃술을 가늘게 그리고, 꽃술 끝에는 여러 가지 방향과 길이로 점을 찍어주세요.

06 비리디안(●신한 NO.261)에 샙 그린(●신한 NO.275)을 조금 섞어 꽃의 줄기를 채색해 주세요.

07 작은 꽃봉오리들은 물을 바른 상태에서 퍼머넌트 옐로 오렌지(●신한 NO.238)를 연하게 채색하고 끝부분만 한 번 더 덧칠해 주세요.

08 퍼머넌트 그린(●신한 NO.266)과 샙 그린(●신한 NO.275)을 섞어 가늘고 길게 이파리들을 그려주세요. 2가지 색의 비율은 상관없어요. 이제 원추리꽃이 완성되었답니다.

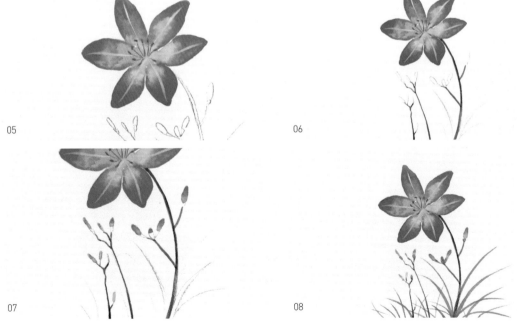

05

06

07

08

완성된 원추리

소 복 한 덩 굴 에 하 얗 게 핀

으아리

햇볕이 잘 드는 산과 들에서 볼 수 있는 덩굴나무로 6월에서 8월 사이에 꽃이 피는 으아리.

작은 달걀 모양의 하얀색 꽃잎이 소박하고 예쁘죠.

어린잎은 먹기도 하고 뿌리는 약재로도 쓰인답니다. / 꽃말은 아름다운 당신의 마음

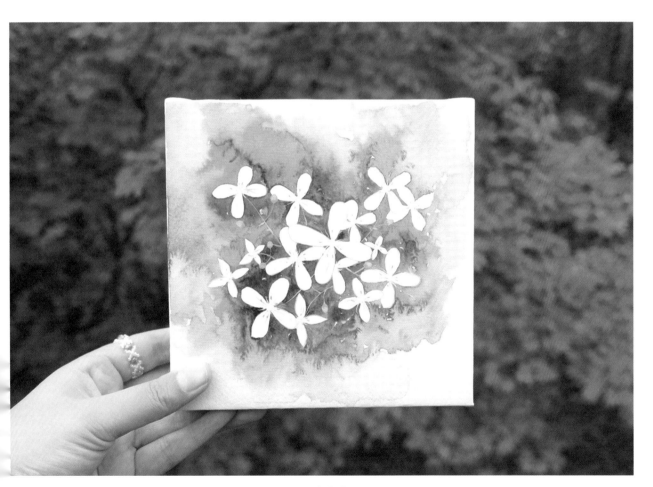

준비물

나무 패널 캔버스, 화홍 368-3호⑤, 화홍 320-2호⑤, 바바라 네일 시리즈 406 쇼트라이너

01

02

03

04

05

01 화지 중심에 작은 동그라미를 그리고, 큰 물방울 모양의 꽃잎을 그려주세요.

02 ＋ 모양으로 01의 꽃잎을 3개 더 그리면 으아리 한 송이가 완성됩니다.

03 꽃 주변에 겹치는 느낌으로 크기가 다른 으아리를 여러 송이 그려주세요. 여기서는 세 송이 더 그렸어요.

04 캔버스 위아래에도 꽃잎을 그려주세요.

05 사방으로 다양한 크기의 꽃을 몇 개 더 그려줍니다.

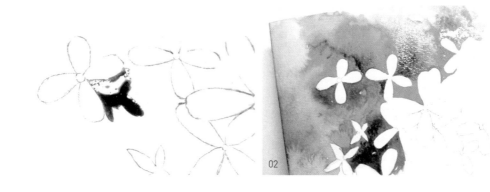

01

02

01 으아리의 하얀 꽃잎을 피해서 배경부터 채색하세요. 샙 그린(●신한 NO.275)과 후커스 그린(●신한 NO.262)을 1 : 1 비율로 섞어서 물감이 흰 꽃잎에 들어가지 않도록 조심조심 배경을 채색해 주세요. 물의 양을 많이 써주세요.

🖌 화홍 368-3호(중)

02 01의 색으로 배경을 계속 채색해 주세요. 중심은 진하게 칠하고, 가장자리로 갈수록 물을 더 많이 써서 연한 색으로 자연스럽게 번지는 효과를 주세요. 가장자리 부분은 올리브 그린(●신한 NO.420)을 살짝 섞어 변화를 주세요.

03

04

03 배경이 완성된 모습입니다.

04 퍼머넌트 옐로 라이트(●신한 NO.236)에 화이트 포스터 컬러를 섞어 꽃의 중심을 동그랗게 채색해 주세요.

🖌 화홍 320-2호(소)

05 호라이즌 블루(⬤ 홀베인 A.NO.304)로 꽃잎 테두리를 따라 그리고, 꽃잎에 주름도 2개 정
도 그려주세요.

🖌 바바라 네일 시리즈 406 쇼트라이너

06 05의 방법으로 꽃잎을 하나하나 그려주세요.

07 04의 색으로 섬세하고 가늘게 꽃술을 그려주세요.

08 카드뮴 옐로 오렌지(⬤ 신한 NO.244)로 꽃술 끝에 점을 찍어주세요.

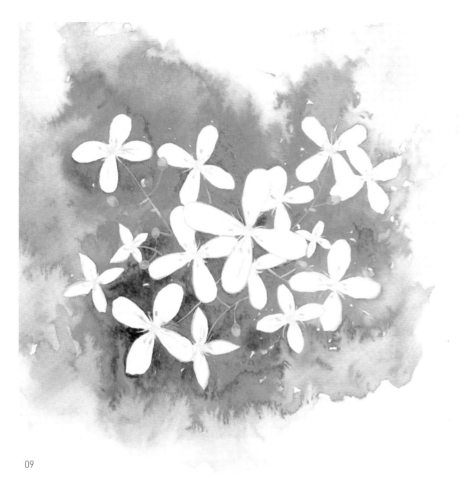

09

09 04의 색을 사용해 꽃과 꽃을 이어주는 느낌으로 줄기와 작은 이파리를 그려주면 으아리
가 완성된답니다.

컵 케 이 크 타 워 같 은

층층이꽃

7월과 8월에 피는 분홍색 꽃으로 층층이 핀다고 해서 층층이꽃이라고 부른답니다.

아래에서 위로 점점 작아지는 꽃과 이파리들은 마치 예쁜 컵케이크를 쌓아놓은 듯하답니다. / 꽃말은 제비 둥지

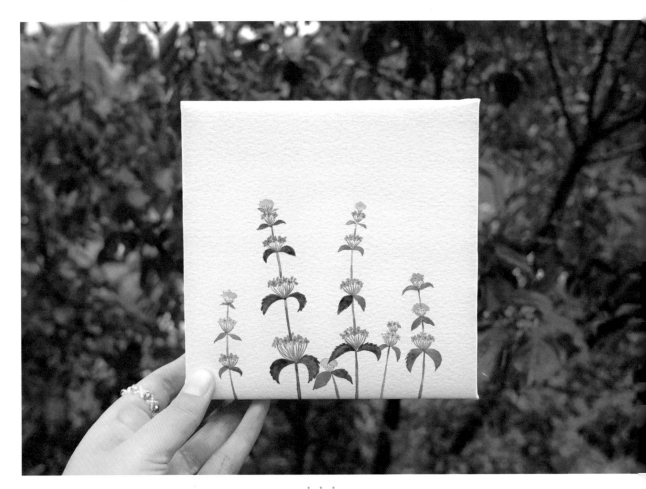

준비물

나무 패널 캔버스, 화홍 368-3호⑮, 화홍 320-2호⑯

01

02

03

01 맨 위에 깔때기 모양의 꽃 형태를 그린 다음 줄기를 그리고, 그 아래 조금 크게 깔때기
모양 꽃과 줄기를 그려주세요.

02 01의 방법으로 네 번 반복하는데, 아래로 갈수록 꽃의 크기가 점점 커져야 해요.

03 꽃 아래쪽에는 이파리를 2개씩 그려주세요. 꽃과 마찬가지로 이파리의 크기도 아래쪽
으로 갈수록 점점 크게 그려주세요.

01

01-1

02

01 4개로 나눠진 각각의 줄기 중 위에 있는 3개는 코발트 그린(◯신한 E.NO.901)과 라이트 레드(◯신한 NO.330)로 채색해 주세요. 먼저 코발트 그린으로 채색하고, 마르기 전에 중간 중간 라이트 레드를 덧칠하면 된답니다. 맨 아래쪽은 코발트 그린(◯신한 E.NO.901)과 라이트 레드(◯신한 NO.330)를 섞어서 채색해 주세요.

참고 · 줄기는 같은 색으로 모두 채색해도 상관없지만 다른 색으로 채색하면 좀더 깊이 있고 아름답게 표현된답니다.

🖌 화홍 368-3호ⓒ

02 오페라(◯신한 NO.430)에 브릴리언트 핑크(◯홀베인 A.NO.225)와 퍼머넌트 로즈(◯신한 NO.220)를 조금 섞어서 깔때기 위쪽에 작은 ＋모양 꽃을 3~4개 그려주세요.

참고 · 3가지 색의 비율은 상관없어요.

🖌 화홍 320-2호ⓢ

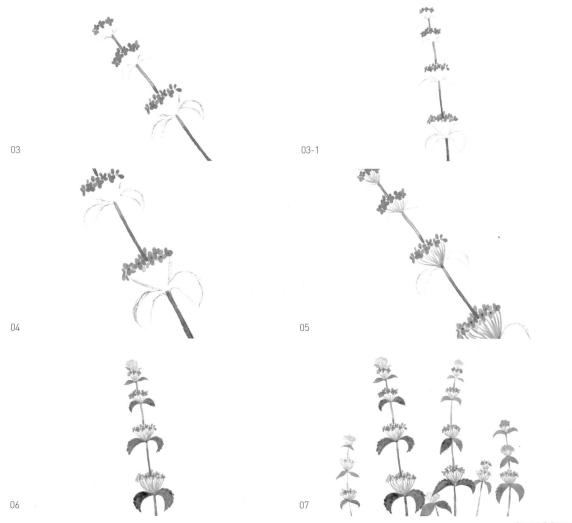

03

03-1

04

05

06

07

완성된 층층이꽃

03 02의 방법으로 각 깔때기마다 + 모양 꽃을 그리되, 아래로 내려갈수록 꽃의 수가 많아
야 해요.

참고 · 꽃과 꽃 사이는 작은 꽃으로 채워주세요.

04 각각의 작은 꽃 중심은 라이트 레드(⬤ 신한 NO.330)로 점을 찍어주세요.

05 그리니쉬 옐로(⬤ 신한 NO.246)로 작은 꽃 밑에 깔때기 모양으로 짧은 가지들을 가늘게
그려주세요. 이때 간격을 촘촘히 해주세요.

06 이파리는 샙 그린(⬤ 신한 NO.275)로 아래는 진하고 위로 갈수록 연하게 채색해 주세요.
이파리 바깥쪽 가장자리를 뾰족하게 만들어줘야 해요.

🖌 화홍 368-3호ⓒ

07 키가 다양한 꽃을 여러 개 그리면 층층이꽃 무리가 완성된답니다.

자 주 색 작 은 다 발 같 은

각시취

나뭇잎마다 알록달록 저마다의 빛깔을 드러내는 가을, 8월에서 10월이면
양지바른 산자락 풀밭에 피는 자주색 각시취. 꽃의 크기에 비해 줄기가 긴 꽃이죠.
가늘고 기다란 가지 끝에 피어난 작고 동그란 꽃이 매력적이에요. / 꽃말은 연정

· · · ·
준비물
파브리아노 엽서지, 화홍 320-2호⑤, 화홍 368-3호⑥

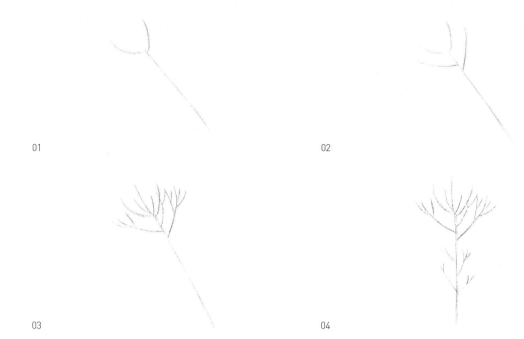

01

02

03

04

01 Y 자 모양으로 가지를 그려주세요.

02 높이가 다른 가지를 양쪽에 하나씩 그려주세요.

03 01과 02의 가지 사이사이에 잔가지들을 불규칙하게 그려주세요.

 참고 · 허전한 곳이 없도록 골고루 채워주세요.

04 밑부분 양쪽에도 잔가지들을 비대칭으로 그려주면 스케치가 완성된답니다.

01

02

01 코발트 그린(●신한 E.NO.901)에 비리디안(●신한 NO.261)을 조금 섞어 스케치 선을 따라 그려주세요.

🖌 화홍 320-2호⑭

02 01의 색에 레몬 옐로(○ 신한 NO.411)를 조금 섞어 작은 이파리들을 그려주세요.

03

03-1

03 로즈 매더(●신한 NO.212), 브릴리언트 핑크(●홀베인 A.NO.225), 퍼머넌트 옐로 오렌지(●신한 NO.238)를 섞어 줄기 끝마다 동그랗게 꽃을 그려주세요. 꽃을 그리고 나서 비리디안(●신한 NO.261)과 후커스 그린(●신한 NO.262)을 섞어 꽃받침을 그려주세요

참고 · '로즈 매더 : 브릴리언트 핑크 : 퍼머넌트 옐로 오렌지'의 비율을 각각 2 : 1 : 1로 섞고, 아래쪽 가지의 꽃을 위보다 더 작게 그려주세요. 비리디안과 후커스 그린의 비율은 2 : 1로 섞어주세요.

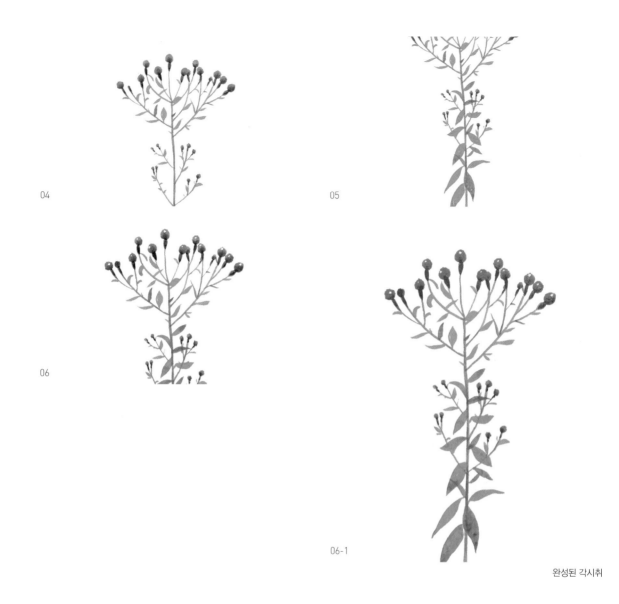

04

05

06

06-1

완성된 각시취

04 로즈 매더(●신한 NO.212)로 꽃과 꽃받침 사이에 명암을 넣어주세요.

05 02의 색에 퍼머넌트 그린(●신한 NO.266)을 섞어서 줄기 양쪽에 큰 이파리들을 비대칭
으로 그려주세요.

참고 · 이파리의 방향이 아래위로 골고루 향하게 하고 다양하게 많이 그려주세요.

🖌 화홍 368-3호ⓒ

06 윗부분의 꽃들만 화이트 포스터 컬러로 점을 찍어서 반짝이는 부분을 묘사하면 각시취
가 완성된답니다.

🖌 화홍 320-2호ⓢ

작 은 막 대 사 탕 같 은

오이풀

7월부터 9월에 반그늘이나 풀숲에서 피는 꽃이에요.

가늘고 긴 가지 끝에 달린 작은 타원형의 자주색 꽃이 특이하고 귀여워요.

만져보면 마른 촉감이 꼭 드라이플라워 같답니다. / 꽃말은 존경

준비물

나무 패널 캔버스, 화홍 320-2호⑷, 화홍 368-3호⑷

01

02

01 샙 그린(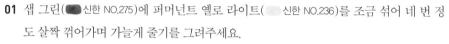신한 NO.275)에 퍼머넌트 옐로 라이트(　신한 NO.236)를 조금 섞어 네 번 정
도 살짝 꺾어가며 가늘게 줄기를 그려주세요.

　화홍 320-2호(소)

02 01의 줄기 위쪽에 Y 자 모양의 가지를 만들고 오른쪽에 가지를 하나 더 그려주세요.

03 01과 02의 방법으로 크기와 모양이 다양한 가지를 여러 개 그려주세요.

참고 · 가지 모양은 불규칙하지만 통일감 있게 위를 향하도록 그려주세요.

04 옆으로 누운 줄기, 곧은 줄기, 짧은 줄기 등 다양하게 그려주세요.

참고 · 줄기가 서로 겹쳐도 괜찮아요.

03

04

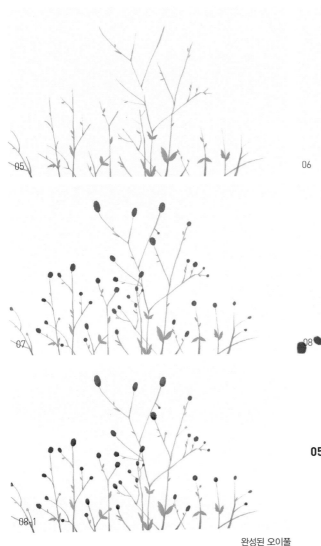
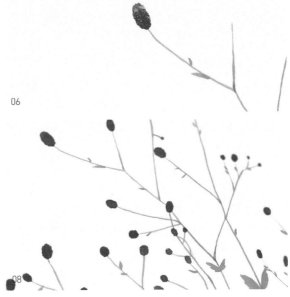

완성된 오이풀

05 퍼머넌트 그린(● 신한 NO.266)으로 줄기마다 다양한 크기의 이파리들을 그려주세요. 크기와 위치는 일정하지 않아도 되지만 위쪽으로 갈수록 이파리를 점점 작게 그려주세요.
🖌 화홍 368-3호ⓒ

06 크림슨 레이크(● 신한 NO.210)에 보르도(● 신한 NO.425)를 조금 섞어 타원 모양의 꽃을 그려주세요. 테두리는 매끄럽지 않게 점을 찍듯이 채색해 주세요.
🖌 화홍 368-3호ⓒ

07 06의 방법으로 가지 끝마다 다양한 크기의 꽃을 그려주세요. 가운데 중심이 되는 꽃은 다른 꽃들보다 커야 해요.

08 따뜻한 느낌을 주기 위해 퍼머넌트 옐로 라이트(● 신한 NO.236)로 모든 줄기를 한 번 더 덧칠하면 오이풀이 완성된답니다.

섬 세 한 꽃 잎 의

분홍바늘꽃

8월과 9월에 직사광선을 받지 않는 반그늘의 화단에서 잘 자라는 꽃이에요.

분홍빛 4장의 예쁜 꽃잎에 가늘고 기다란 진노랑 꽃술이 특징이에요. / 꽃말은 떠나간 이를 그리워함

준비물

나무 패널 캔버스, 화홍 320-2호Ⓢ, 바바라 네일 시리즈 406 쇼트라이너

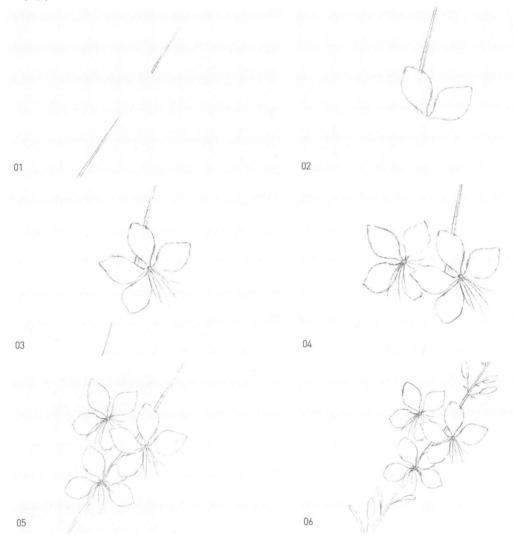

01

02

03

04

05

06

01 왼쪽 모서리에서 시작해 사선으로 가지를 그려주세요.

　　참고 · 꽃을 그릴 자리를 비워두면 좋아요.

02 01에서 비워둔 자리에 꽃잎을 하나하나 그려주세요.

03 꽃잎 4개를 그린 다음 가운데 꽃술 몇 가닥을 아래로 향하게 그려주세요.

04 03의 꽃 뒤로 살짝 겹치게 한 송이를 더 그려주세요.

05 왼쪽 아래에도 한 송이 더 그려주세요.

06 왼쪽 아래 모서리부터 시작해 가늘고 길쭉한 이파리와 꽃봉오리 몇 개를 그려 스케치
　　를 완성합니다.

　　참고 · 가지 끝으로 갈수록 이파리와 꽃봉오리의 크기가 작아져야 해요.

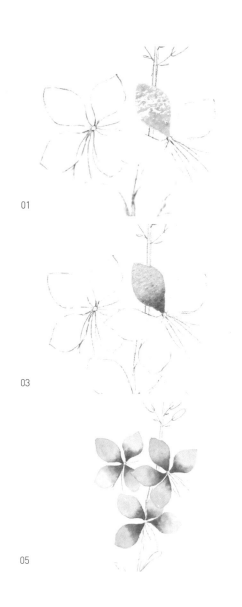

01

02

03

04

05

01 오페라(●신한 NO.430)에 물을 많이 섞어서 연한 분홍색으로 꽃잎을 채색해 주세요.

🖌 화홍 320-2호ⓢ

02 01의 색이 마르기 전 오페라(●신한 NO.430)에 브릴리언트 핑크(●홀베인 A.NO.225)를 섞어 꽃잎 안쪽에 톡 찍어 색이 자연스럽게 섞이도록 해주세요.

03 02의 색에 퍼머넌트 로즈(●신한 NO.220)를 섞어 다시 꽃잎의 안쪽을 톡톡 찍어 음영을 만들어주세요.

참고 · 앞 단계와 경계선이 생기지 않도록 자연스럽게 섞이는 것이 중요해요.

04 01~03의 방법으로 다른 꽃잎들도 채색해 주세요.

05 같은 방법으로 다른 2개의 꽃들도 채색해 주세요.

06 세피아(■ 신한 NO.336)로 가지를 채색하고 잔가지도 몇 개 그려주세요.

참고 · 이때 가지 끝으로 갈수록 색이 연해져야 해요.

07 라이트 레드(● 신한 NO.330)와 퍼머넌트 로즈(● 신한 NO.220)를 1 : 1로 섞어 잔가지와 꽃봉오리를 채색해 주세요.

🖌 화홍 320-2호ⓢ

08 위쪽도 07과 같이 채색해 주세요.

09 올리브 그린(● 신한 NO.420)으로 이파리를 채색해 주세요.

06

07

08

09

09-1

09-2

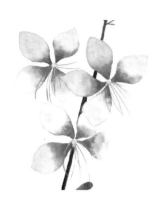

10

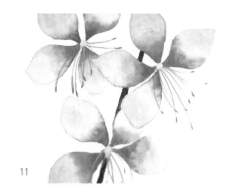

11

10 퍼머넌트 옐로 딥(⬤신한 NO.237)에 화이트 포스터 컬러를 섞어 꽃의 중심에 동그랗게 칠하고, 브릴리언트 핑크(⬤홀베인 A.NO.225)를 사용해 아래쪽으로 향하는 꽃술을 여러 개 그려주세요.

🖌 바바라 네일 시리즈 406 쇼트라이너

11 꽃술 끝마다 브릴리언트 핑크(⬤홀베인 A.NO.225)로 길쭉한 점을 살짝 찍어주세요.

12 11의 끝에 퍼머넌트 옐로 라이트(⬤신한 NO.236)로 점을 찍고, 가운데 있는 꽃술 한 가 닥 끝에만 작은 별 모양 꽃을 그려서 분홍바늘꽃의 특징을 살리면 완성된답니다.

12

12-1

완성된 분홍바늘꽃

자줏빛 가녀린 불꽃 모양의

산부추

8월부터 10월까지 산중에 피는 자주색 꽃이에요. 흔히 볼 수 없어서 더욱 신비로운 꽃이죠.

안에서 밖으로 동그랗게 피어나는 꽃들은 마치 밤하늘에 팡팡 터지는 불꽃 같답니다. / 꽃말은 신선

· · ·
준비물
나무 패널 캔버스, 화홍 320-2호⑷, 화홍 368-3호⑻

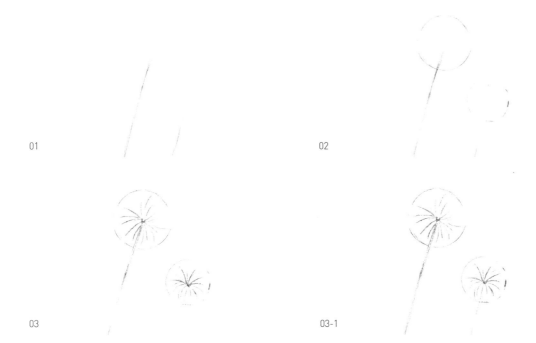

01

02

03

03-1

01 길이가 다른 줄기 2개를 그려주세요.

02 동그랗게 꽃의 크기와 위치를 잡아주세요.

03 꽃의 중심에서 바깥쪽으로 불꽃이 터지는 것처럼 짧은 선을 곡선으로 그려주세요. 길이
 는 조금씩 달라도 상관없어요.

01

02

01 샙 그린(●신한 NO.275)에 옐로 그린(●신한 NO.404)을 조금 섞어 아래에서 위로 줄기

선을 따라 그어주세요.

참고 · 위로 갈수록 선이 점점 가늘어야 해요.

🖌 화홍 368-3호⑧

02 퍼머넌트 옐로 라이트(●신한 NO.236)로 짧은 가지들을 따라 그리는데, 완전히 덮지 않

고 조금씩 비워두면서 그려주세요.

03 옐로 그린(●신한 NO.404)으로 02에서 비워둔 가지를 마저 채워주세요.

04 01의 색으로 가지마다 작은 꽃받침을 그려주세요.

03

04

05 로즈 매더(●신한 NO.212)를 사용해 꽃받침마다 작은 타원 모양으로 꽃을 그려주세요.
 꽃과 꽃 사이가 허전하면 물을 더 섞어 연한 꽃을 그려 넣으면 된답니다.
 🖌 화홍 320-2호Ⓢ

06 01의 색으로 가지가 없는 꽃에 가지와 꽃받침을 그려주세요.

07 물기가 완전히 마르면 지우개로 연필 선을 지운 다음 로즈 매더(●신한 NO.212)에 퍼머
 넌트 바이올렛(●신한 NO.315)을 섞고 물을 살짝 넣어 꽃의 테두리나 아랫부분 위주로
 명암을 넣어주세요.

08 같은 방법으로 한 송이 더 그려주세요. 옐로 그린(●신한 NO.404)에 샙 그린(●신한
 NO.275)을 아주 조금만 섞어서 배경에 가느다란 들풀 줄기를 다양한 길이로 몇 개 그린
 다음 줄기 끝에 꽃받침을 그려주세요.

09

09-1

완성된 산부추

09 08의 색으로 들풀 줄기마다 작은 이파리들을 그려주세요. 카드뮴 옐로 오렌지(●신한 NO.244)로 작은 들꽃을 3개 정도 그린 다음 로즈 매더(●신한 NO.212)를 아주 조금 섞어 작은 꽃을 3개 더 그리면 산부추가 완성된답니다.

잔 잔 해 서 귀 여 운

꽃잔디

봄부터 가을까지 피는 꽃잔디. 길가 화단이나 잘 가꿔진 공원에서 흔히 볼 수 있는 꽃잔디는
진분홍의 작은 꽃들이 빼곡히 핀 모습이 아주 곱답니다. / 꽃말은 희생

· · ·
준비물
나무 패널 캔버스, 화홍 320-2호㉠

01

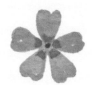

02

03

01 브릴리언트 핑크(◯홀베인 A.NO.225)에 오페라(◯신한 NO.430)를 조금 섞어 살짝 진한
분홍색이 나오면 하트 모양으로 꽃잎을 그려주세요.

🖌 화홍 320-2호ⓢ

02 01의 꽃잎을 4개 더 그린 다음 퍼머넌트 로즈(◯신한 NO.220)로 꽃잎 안쪽의 1/4을 채색
하고 꽃의 중심에 로즈 매더(◯신한 NO.212)로 작은 점을 찍어주세요.

03 01~02 과정을 반복해서 꽃잎을 많이 그려주세요.

04

완성된 꽃잔디

04 02를 반복해 꽃잎과 꽃 중심마다 음영을 넣어주면 분홍빛 화사한 꽃잔디가 완성된
답니다.

동그랗게 핀
꽃 리스 그리기

예쁜 꽃과 이파리로 만든 리스는 언제 봐도 기분이 좋아집니다. 좋아하는 꽃과 식물을 동그랗게 엮은 리스를 그려볼 거예요. 갖가지 꽃과 잎으로 이루어진 리스는 들꽃보다 스케치할 것도 많고 채색할 것도 많답니다. 리스가 원형이기 때문에 스케치는 늘 원을 그리는 것으로 시작하고, 앞에서 그린 꽃과 식물들을 생각하며 차근차근 완성해 보세요. 한 번에 완성하기보다는 며칠에 걸쳐 꾸준히 조금씩 그려나가면 더욱 예쁜 리스를 그릴 수 있어요.

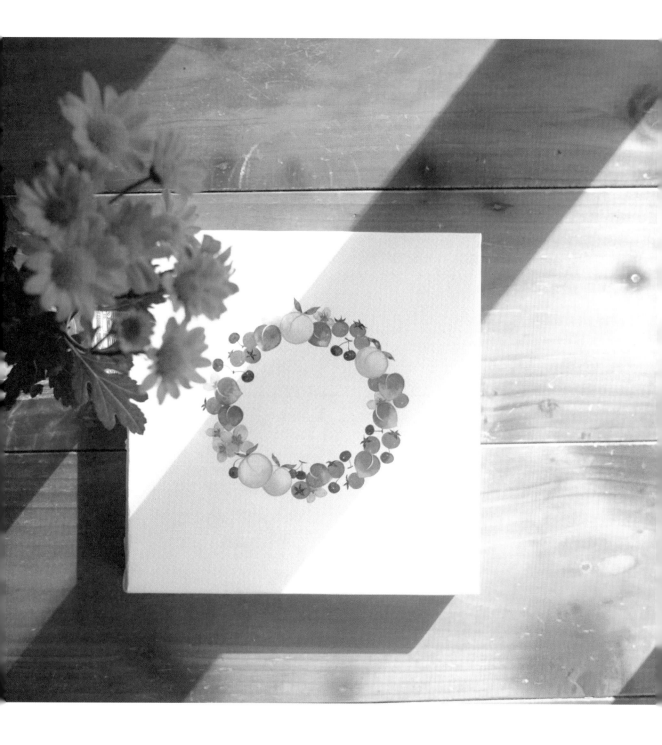

달콤하고 향기로운
동백꽃과 딸기 리스

빨간 동백꽃과 빨간 딸기는 정말 사랑스러운 조합이에요. 비슷한 듯하지만
전혀 다른 2가지 빨간색의 조화가 굉장히 화려하답니다. 겨울에 피는 동백꽃과 봄의 딸기는
꼭 한 번 그려보고 싶은 조합이에요. 특히 붉은색과 짙은 초록색의 대비가 곱거든요.

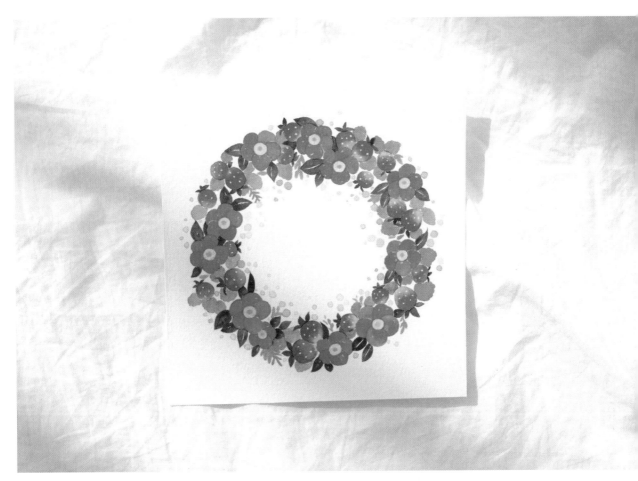

준비물
스트라스모어 수채화 보드, 화홍 320-2호ⓢ, 화홍 368-3호ⓜ

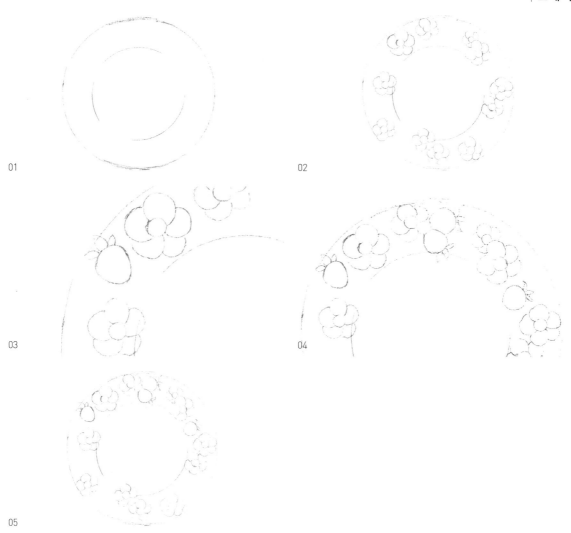

01

02

03

04

05

01 동그란 도넛 모양을 그려서 리스의 형태와 크기를 잡아주세요.

02 틀 안에 동백꽃을 군데군데 그려주세요.
　　참고 • 067쪽 참고

03 동백꽃 사이사이에 딸기를 그려 넣습니다. 모서리가 둥근 세모 모양 딸기를 먼저 그린
　　다음 꼭지를 그려주세요.

04 다양한 방향으로 배치하고 여기저기 골고루 자연스럽게 딸기를 그려주세요.

05 살짝 겹치는 부분까지 그려주면 스케치 완성이에요.

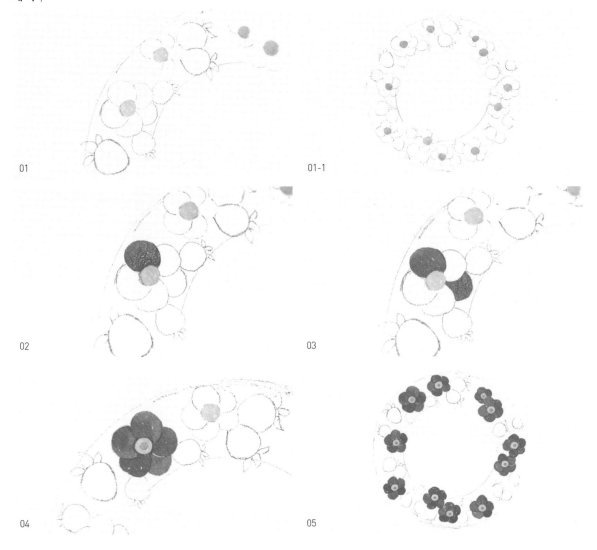

01

01-1

02

03

04

05

01 먼저 퍼머넌트 옐로 라이트(◯ 신한 NO.236)로 동백꽃 중심을 채색해 주세요.

참고 · 067쪽 참고 🎨 화홍 320–2호⑤

02 버밀리온(◯ 신한 NO.219)에 퍼머넌트 레드(◯ 신한 NO.221)를 조금 섞어서 꽃잎을 채색

해 주세요.

참고 · 068쪽 참고

03 꽃잎 하나를 채색한 다음 마르기 전에 바로 옆 꽃잎을 채색하면 번질 수 있으니 한 칸씩

떼어가며 나머지 꽃잎도 채색해 주세요.

04 퍼머넌트 레드(◯ 신한 NO.221)로 꽃잎 가장자리 중심에 명암을 넣고, 카드뮴 옐로 오렌

지(◯ 신한 NO.219)으로 꽃의 중심에 작은 동그라미를 그려주세요.

05 03~04의 방법으로 나머지 동백꽃을 채색해 주세요. 🎨 화홍 368–3호㊥

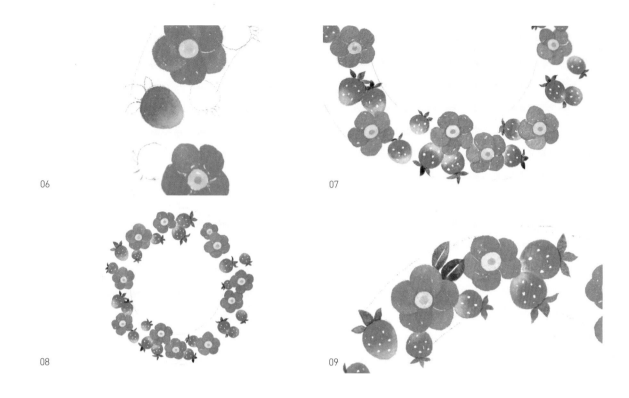

06

07

08

09

06 이제는 딸기를 채색할 차례입니다. 딸기 윗부분은 레드(⬤ 신한 NO.406)를 채색하고 마르기 전에 브릴리언트 핑크(⬤ 홀베인 A.NO.225)를 섞어서 경계선 없이 자연스러운 그러데이션을 만들어주세요.

07 후커스 그린(⬤ 신한 NO.262)으로 꼭지를 채색하고, 화이트 포스터 컬러로 딸기 씨를 콕콕 찍어주세요.

🖌 화홍 320-2호ⓢ

08 06~07의 과정을 반복해 다른 딸기들도 채색해 주세요.

09 올리브 그린(⬤ 신한 NO.420)에 비리디안(⬤ 신한 NO.261)을 섞어서 진한 올리브 그린으로 동백꽃마다 2~4개 정도 이파리를 그려주세요. 이파리 중심은 가는 선 모양으로 공간을 비워둡니다.

참고 • 물을 많이 쓰면 먼저 채색한 꽃잎들과 섞일 수 있으니 조금 뻑뻑할 정도로 물을 적게 쓰는 것이 중요해요.

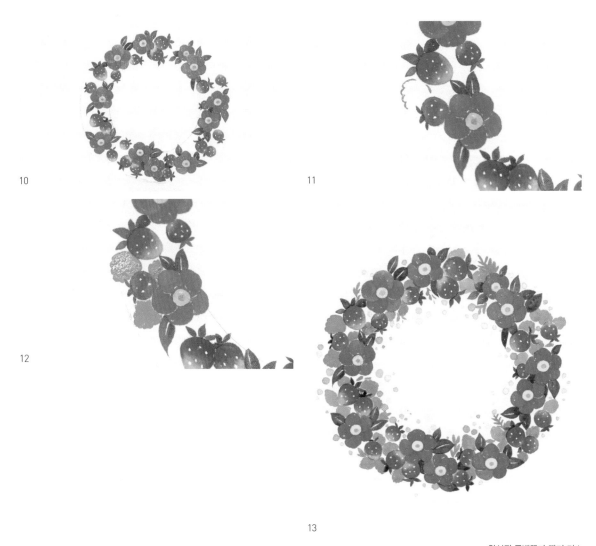

10

11

12

13

완성된 동백꽃과 딸기 리스

10 09를 반복해 모든 동백꽃에 이파리를 그려주세요.

11 샙 그린(● 신한 NO.275)에 올리브 그린(● 신한 NO.420)을 섞어 딸기 주변의 빈 공간에
이파리를 그려주세요. 그림과 같이 뾰족하게 테두리를 먼저 그려주세요.

12 11의 색으로 테두리 안쪽을 메우듯이 채색해 주세요.

13 11~12 방법으로 허전한 공간이 없도록 딸기 이파리를 많이 그려 넣으면 동백꽃과 딸기
리스가 완성된답니다.

작 은 동 그 라 미 가 득 한

오이풀과 민들레 리스

자줏빛 오이풀과 노란 민들레의 색 조합은 참 아름다워요.
알록달록한 것이 조금은 촌스러우면서도 고운 색이죠.
길쭉한 오이풀과 동그란 민들레의 모습은 귀엽기까지 하답니다.

· · · ·
준 비 물
나무 패널 캔버스, 화홍 320-2호⑯, 화홍 368-3호⑱, 화홍 368-4호⑭

01 02

01 큰 도넛 모양으로 원을 2개 그려서 전체적인 모양과 위치를 잡아주세요.

　　참고 · 전반적인 구도를 잡은 것으로 어느 정도 스케치가 완성되면 없어진답니다.

02 네 덩어리로 나눠 민들레를 그릴 위치와 크기를 잡아주세요.

　　참고 · 네 덩어리의 크기를 조금씩 다르게 그려주세요.

03

03 민들레의 뾰족한 이파리의 특징을 살려서 꽃 사이
　　사이에 그려주세요.

　　참고 · 꽃의 크기에 따라 이파리의 크기도 조금씩 다르게 그
　　려주세요.

04 꽃과 이파리 사이에 오이풀의 줄기를 그려주세요.
　　안에서 바깥쪽으로 퍼져 나가듯이 곡선을 그어주
　　고, 줄기의 길이도 다양하게 그려주세요.

05

06

05 04의 오이풀 줄기 끝에 타원형의 작은 꽃을 그리는데, 크기나 모양을 조금씩 다르게 해
주세요.

06 04~05의 과정을 반복해 나머지 민들레꽃 사이에도 오이풀을 그려주세요.

07

08

07 01의 도넛 모양 가운데 동그라미를 그려주세요.

08 07의 선만 남겨두고 01의 선은 지워주세요. 07의
선들은 꽃들을 이어주는 나뭇가지로 바꿔주세요.
짧은 직선을 여러 개 그려 원을 만든 다음 긴 가지
중간 중간 잔가지도 그려주세요.

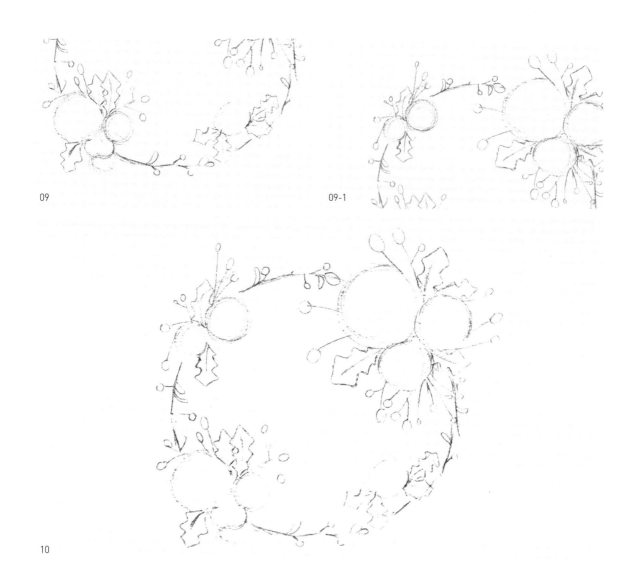

09 09-1

10

09 08의 가지에 장식하듯이 작은 이파리와 동그란 열매도 그려주세요.

10 완성된 스케치입니다.

01

02

01 네이플즈 옐로(⬤ 미젤로 A.NO.527)에 레몬 옐로(　 신한 NO.411)를 조금 섞어 안에서 바
깥쪽으로 꽃잎을 하나하나 그려주세요.

　　참고 · 꽃잎 끝이 뾰족뾰족해야 하고, 꽃잎과 꽃잎 사이의 간격을 조금씩 띄어주세요.

　　🖌 화홍 368-4호ⓓ

02 01의 색에 퍼머넌트 옐로 딥(⬤ 신한 NO.237)을 섞어 한 톤 더 진한 색으로 01의 꽃잎 사
이사이에 겹치듯이 같은 방법으로 꽃잎을 그려주세요.

　　참고 · 지금은 색 차이가 크지 않지만 완성하고 나면 미세하게 꽃잎이 겹친 느낌이 납니다. 계속해서 음
영과 농도가 조금씩 다른 민들레 꽃잎을 그려주세요.

03

03 02의 색에 퍼머넌트 옐로 딥(⬤ 신한 NO.237)을 좀더
많이 섞어서 한 톤 더 진한 색으로 02의 꽃잎 사이
사이를 메우듯이 덧칠해 주세요.

04 같은 방법으로 다른 민들레도 모두 채색해 주세요.

04

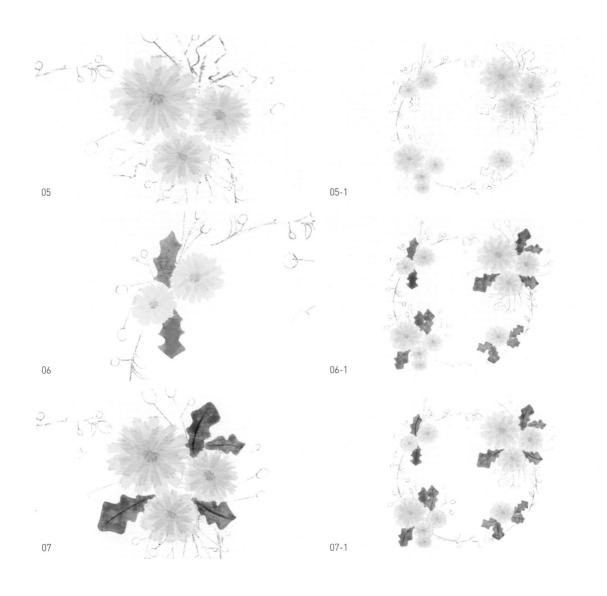

05

05-1

06

06-1

07

07-1

05 카드뮴 옐로 오렌지(●신한 NO.244)로 민들레꽃 중심에 짧은 길이의 꽃술을 그려주세요. 다른 꽃들도 짧은 꽃술을 그려 넣으면 민들레꽃이 완성됩니다.

06 이제는 민들레 이파리를 채색할 차례예요. 그리니쉬 옐로(●신한 NO.246)에 퍼머넌트 그린(●신한 NO.266)을 섞어 이파리를 채색해 주세요.

참고 · 2가지 색의 비율은 상관없어요.

🖌 화홍 368-3호⑧

07 06의 이파리가 다 마르고 나면 비리디안(●신한 NO.261)을 사용해 안쪽에서 바깥쪽으로 가운데 선을 그어 잎맥을 만들어주세요.

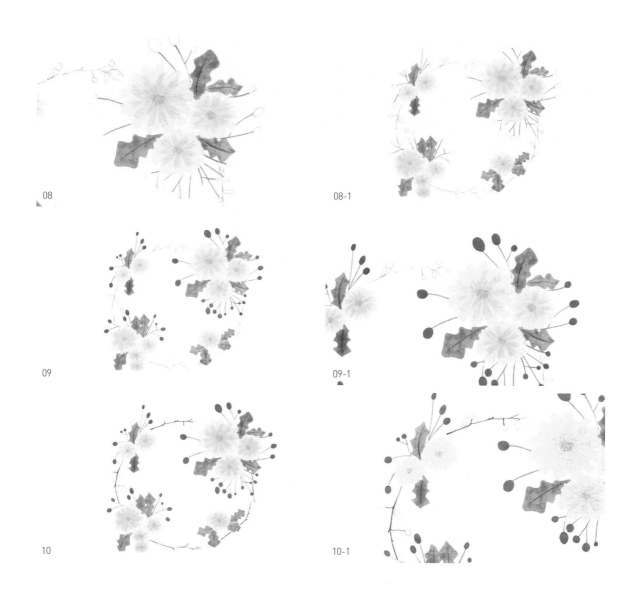

08
08-1
09
09-1
10
10-1

08 이제 오이풀을 채색할 차례예요. 먼저 비리디안(● 신한 NO.261)으로 오이풀의 줄기를 그어주세요.

🖌 화홍 320-2호⑷

09 보르도(● 신한 NO.425)에 크림슨 레이크(● 신한 NO.210)를 1 : 1 비율로 섞어서 오이풀 꽃을 채색해 주세요.

🖌 화홍 368-3호㈜

10 세피아(● 신한 NO.336)에 물을 조금만 섞어 진한 색으로 나뭇가지를 따라 그어주세요.

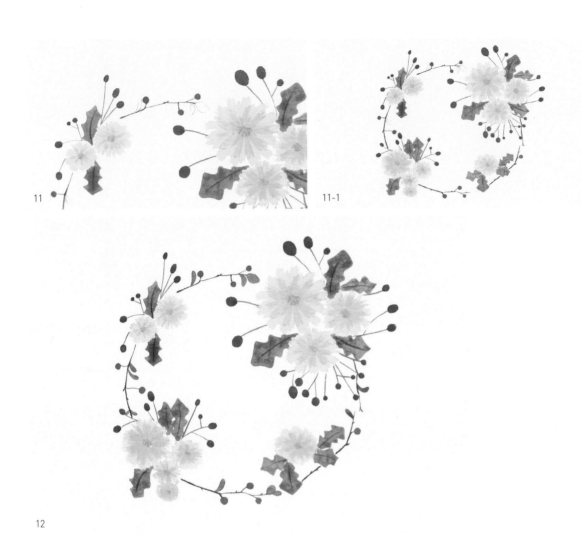

11

11-1

12

완성된 민들레와 오이풀 리스

11 퍼머넌트 로즈(⬤ 신한 NO.220)로 나뭇가지에 달린 열매를 채색해 주세요.

12 비리디안(⬤ 신한 NO.261)으로 나뭇가지의 이파리를 채색하면 민들레와 오이풀 리스가
　　완성된답니다.

청 순 하 고　맑 은

코스모스와 냉이

가늘고 긴 가지에 작고 동그란 이파리가 나란히 붙어 있는 냉이와 들판의 코스모스야말로
가장 청초한 식물이 아닐까 생각해요. 냉이의 작은 이파리와 들판의 코스모스가
바람에 한들거리는 모습은 춤추는 것 같기도 하고 노래하는 것 같기도 해요.

준비물
나무 패널 캔버스, 화홍 320-2호⑥, 화홍 368-3호ⓒ, 화홍 368-4호ⓓ

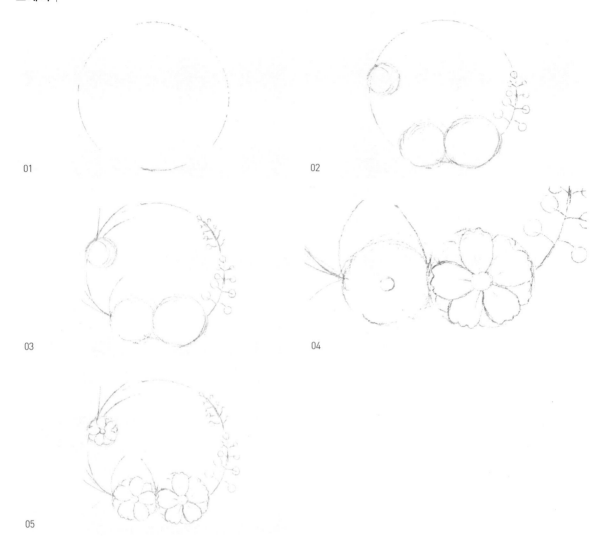

01 화지 중앙에 동그라미를 그려 리스의 형태와 크기를 잡아주세요.

02 큰 원 아래와 왼쪽에 코스모스의 전체 크기와 위치를 동그랗게 잡아준 다음 오른쪽에
냉이를 그려주세요.

　　참고 · 잔가지를 먼저 그린 다음 동그란 이파리들을 그려주세요.

03 02의 냉이 위쪽에 조금 더 작은 냉이를 하나 더 그리고, 왼쪽 코스모스 옆으로는 아래에
서 위로, 밖에서 안으로 향하도록 냉이 줄기를 곡선으로 몇 개 그려주세요.

04 꽃의 중심을 잡고 꽃잎 하나하나를 그린 다음 잎과 잎 사이에 겹치듯이 꽃잎을 더 그려
주세요.

　　참고 · 071쪽 참고

05 04의 방법으로 다른 코스모스도 그려 스케치를 완성합니다.

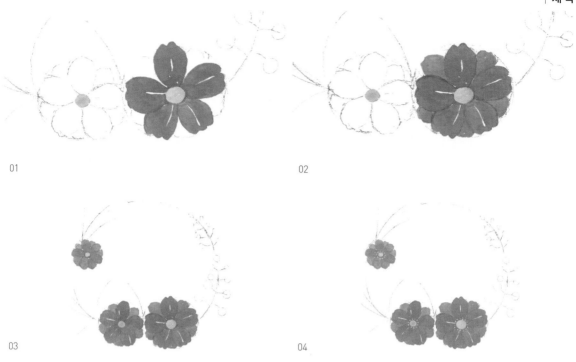

01

02

03

04

01 코스모스부터 채색합니다. 꽃 중심을 퍼머넌트 옐로 딥(●신한 NO.237)으로 채색해 주세요. 퍼머넌트 레드(●신한 NO.221)에 퍼머넌트 옐로 딥(●신한 NO.237)을 섞어서 꽃잎 하나하나를 채색하는데, 꽃잎 가운데 선 모양으로 공간을 남겨주세요.

02 01의 색에 퍼머넌트 옐로 딥(●신한 NO.237)을 좀더 섞어서 더 진한 주황색으로 코스모스 꽃잎의 바깥쪽 겹치는 부분을 채색해 주세요.

03 01~02의 방법으로 다른 꽃들도 채색해 주세요. 왼쪽 위의 코스모스는 멀리 있고 크기도 작기 때문에 아래의 꽃보다 조금 연하게 채색해 주세요.

04 퍼머넌트 옐로 딥(●신한 NO.237)에 화이트 포스터 컬러를 섞어서 더 짙은 농도로 중심의 꽃술 주변에 동그랗게 점을 찍어주세요.

🖌 화홍 320-2호ⓢ

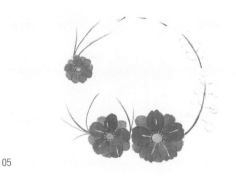

05

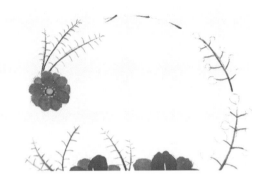

06

05 반다이크 브라운(● 신한 NO.339)으로 스케치 선을 따라 줄기를 그려주세요.

　🖌️ 화홍 320-2호⑤

06 반다이크 브라운(● 신한 NO.339)에 그리니쉬 옐로(● 신한 NO.246)를 섞어 살짝 연한 색
　　으로 냉이의 잔가지 선을 따라 그려주세요.

07 멜론 그린(● 미젤로 A.NO.593)에 옐로 그린(● 신한 NO.404)을 섞어서 냉이 잎 하나하나
　　를 채색해 주세요. 이때 아래에서 위로 갈수록 잎을 작게 그리고, 맨 위에 있는 작은 잎
　　은 점을 찍듯이 표현해 주세요.

08 마지막으로 퍼머넌트 옐로 딥(● 신한 NO.237)으로 노란 열매를 하나 그려주고, 화이트
　　포스터 컬러로 냉이 잎의 반짝이는 부분을 표현해 주면 냉이와 코스모스 리스가 완성
　　된답니다.

07

08

완성된 냉이와 코스모스 리스

아 기 자 기 한 작 은 꽃 과 초 록 잎 의 조 화

왁스플라워와 초록 풀 리스

매화를 닮았다고 해서 솔매화라고 불리기도 하는 왁스플라워는 잎이 가늘고
길쭉한 것이 특징이에요. 흰색, 분홍색, 연보라 등 다양한 색이 있고, 수명이 긴 꽃이어서
예쁜 모습을 오래오래 볼 수 있답니다. 생생한 꽃잎을 오래도록 간직하는 왁스플라워와
부드러운 느낌의 초록 풀을 함께 그려봅니다. / 꽃말은 변덕쟁이

준비물
나무 패널 캔버스, 화홍 320-2호⑤, 화홍 368-3호⑥, 화홍 368-4호⑭

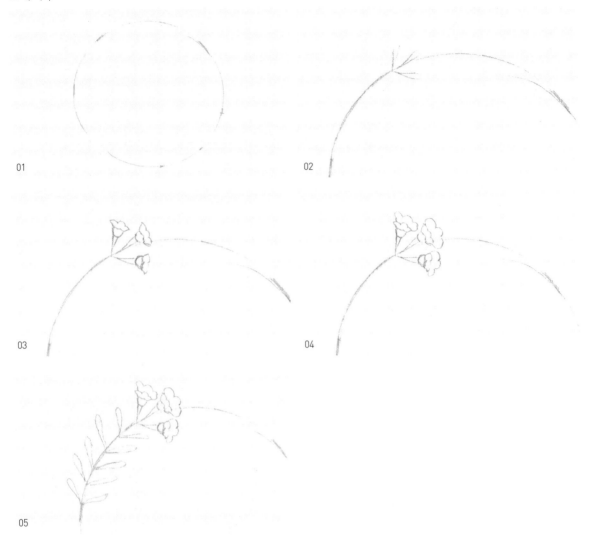

01

02

03

04

05

01 화지 중앙에 큰 동그라미를 그려 리스의 형태와 크기를 잡아주세요.

02 01의 동그라미 왼쪽 윗부분에 왁스플라워의 가지를 한 톤 진하게 그리고, 가지와 꽃받침을 이어줄 부분을 그려주세요.

03 02의 선을 나팔 모양으로 이어준 다음 그 위에 꽃받침을 두 겹으로 그려주세요.

04 꽃받침 위에 구름 같은 왁스플라워 꽃잎을 그려주세요.

05 02의 가지 양쪽으로 길쭉한 물방울 모양의 이파리들을 일정한 간격을 두면서 대칭으로 그려주세요.

 참고 · 이파리 방향은 살짝 위로 향하게 비스듬히 그려주세요.

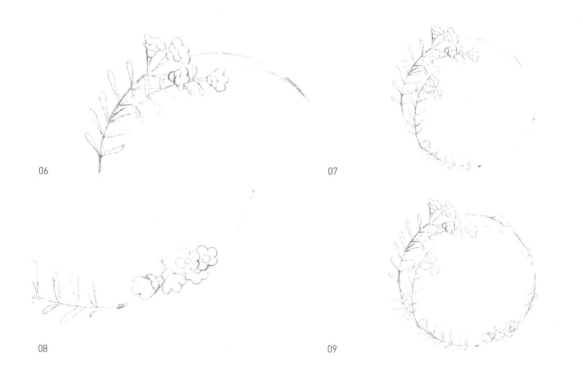

06

07

08

09

06 05의 가지 오른쪽 밑에 또 다른 가지를 겹치듯이 그리고, 04~05의 과정을 반복해 꽃받침, 꽃, 이파리를 그려주세요.

07 06에서 완성한 가지의 왼쪽 아래에 안쪽으로 향하도록 꽃과 가지를 하나 더 그려주세요.

08 07의 오른쪽 아래에 가지나 이파리 없이 포인트가 될 만한 꽃을 단순하게 몇 송이 그려주세요.

　　참고 · 옆모습과 앞모습, 봉오리와 활짝 핀 모양으로 그려주세요.

09 오른쪽 위의 빈 공간에 모양이 다른 이파리들을 그려 스케치를 완성합니다.

　　참고 · 왼쪽에 있는 왁스플라워가 포인트이기 때문에 오른쪽 이파리들은 작게 그려주세요.

01

01 옐로 오커(● 신한 NO.413)에 번트 시에나(● 신한 NO.334)를 섞어 아래에서 위로 가지 선을 따라 그려 주세요.

참고· 가지를 그릴 때는 아래에서 위로, 안에서 바깥으로 그리는 것이 편하고 예쁘게 그려진답니다. 거의 모든 식물들의 줄기나 가지는 아래쪽이 더 굵기 때문이에요. 작은 차이지만 훨씬 안정감 있어 보인답니다.

🖌 화홍 368-3호⑧

02 샙 그린(● 신한 NO.275)으로 이파리들을 하나하나 채색한 다음 마르기 전에 명암을 넣듯이 이파리의 가장자리나 안쪽을 한 번 덧칠해 주세요.

03 이제 꽃받침을 채색할 차례입니다. 꽃받침과 가지를 이어주는 삼각형 부분은 옐로 그린(● 신한 NO.404), 중간 부분은 그리니쉬 옐로(● 신한 NO.246), 윗부분은 멜론 그린(● 미젤로 A.NO.593)에 레몬 옐로(신한 NO.411)를 조금 섞어서 채색해 주세요.

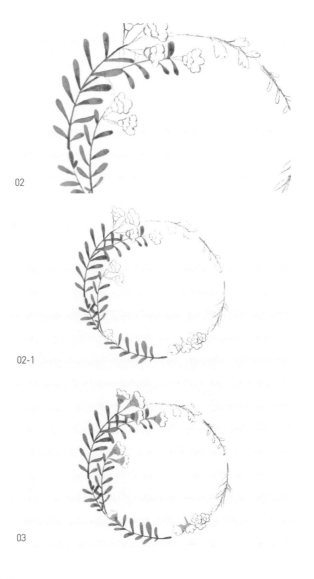

02

02-1

03

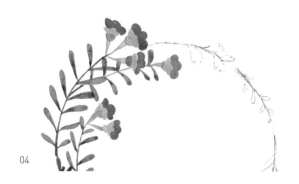

04

05

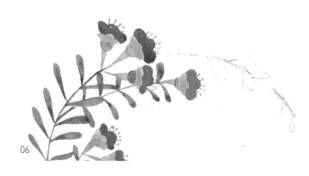

06

04 로즈 매더(⬤신한 NO.212)에 브릴리언트 핑크(⬤ 홀베인 A.NO.225)를 섞어 꽃잎을 채색해 주세요.

참고 · 2가지 색의 비율은 상관없지만 꽃마다 브릴리언트 핑 크의 양을 달리해서 미세한 색의 차이를 내주면 단조롭지 않아요.

05 04의 방법으로 나머지 꽃들을 모두 채색해 주세요.

06 카드뮴 옐로 오렌지(⬤신한 NO.244)로 꽃술을 가늘 고 섬세하게 그려준 다음 끝에 점을 찍어주세요.

🖌 화홍 320-2호⑤

07

07 06의 색으로 오른쪽 하단 꽃의 중심을 동그랗게 채 색해 주세요.

08 04의 색으로 왁스플라워의 앞모습을 채색하고, 올 리브 그린(⬤신한 NO.420)으로 리스 오른쪽에 있는 3개의 줄기를 모두 그려주세요. 위쪽 이파리부터 후커스 그린(⬤신한 NO.262), 물을 많이 섞어 연한 후커스 그린, 올리브 그린(⬤신한 NO.420)으로 채색 하면 왁스플라워와 초록 풀 리스가 완성된답니다.

08

완성된 왁스플라워와 초록 풀 리스

달콤하고 향기로운
꽃과 과일 리스

달콤하고 탐스런 복숭아, 붉은 자두, 귀여운 체리, 통통 튀는 방울토마토와
옅은 분홍빛의 순수한 꽃을 함께 그리면 싱그러운 리스가 된답니다. 그 밖에 좋아하는 과일을
리스 중간 중간 그려 넣는 것도 좋겠죠? 더 상큼한 '나만의 리스 수채화'가 될지도 몰라요.

준비물
나무 패널 캔버스, 화홍 320-2호⑤, 화홍 368-3호㊥, 화홍 368-4호�

01

02

03

04

05

01 화지 중앙에 도넛 모양으로 리스의 형태와 크기를 잡아주세요.

02 적당한 위치에 복숭아를 먼저 그려주세요. 복숭아는 동그라미를 그린 후 가운데 볼록한 곡선을 그어주면 됩니다.

03 02의 방법으로 복숭아를 몇 개 더 그린 다음 윗부분에는 끝이 뾰족한 이파리를 2개씩 그려주세요.

04 복숭아 옆으로 하트 모양 자두를 그린 다음 복숭아처럼 가운데 볼록한 곡선을 그어주세요.

05 04의 방법으로 복숭아 옆과 빈 공간 여기저기에 자두를 그려 넣으세요.

06 복숭아와 자두 사이를 이어주는 느낌으로 방울토마토를 그려주세요. 방울토마토는 옆에서 본 것, 정면에서 본 것 등 다양한 각도에서 본 모양을 그려주세요.

07 오른쪽 대각선 방향 아랫부분은 꽃을 그릴 자리로 비워두고 나머지 허전한 곳에 체리를 그려주세요.

08 체리는 2개가 붙어 있는 것, 따로 떨어져 있는 것 등 다양하게 그려주세요.

09 이제 꽃을 그릴 차례예요. 먼저 작은 별 모양의 꽃 중심을 그려주세요.

10 통통한 꽃잎 4개를 그리고, 아래쪽으로 겹치는 꽃도 하나 그려주세요.

11

12

11 09~10의 과정을 반복해 리스 위쪽의 허전한 부분에도 꽃을 그려주세요.

　참고 · 과일 뒤에 있는 것처럼 살짝만 보이게 그려야 해요.

12 군데군데 꽃들을 더 그려 넣으면 리스 스케치가 완성됩니다.

| **채 색**

01

02

01 먼저 복숭아를 채색할 거예요. 쟌 브릴리언트(● 신한 NO.232)에 레몬 옐로(　신한 NO.411)를 아주 조금 섞고 물을 많이 섞어서 복숭이 위에서 아래로 1/2 정도 채색해 주세요.

　🖌 화홍 368-4호⒟

02 01이 마르기 전에 01의 색에 브릴리언트 핑크(● 홀베인 A.NO.225)를 많이 섞어 나머지 아랫부분을 채색하고 서로 잘 섞이도록 중간 부분을 풀어주세요.

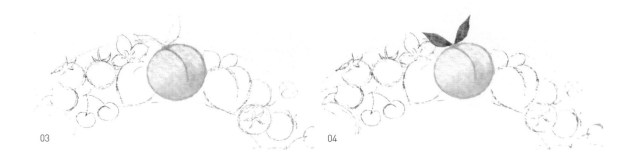

03 04

03 브릴리언트 핑크(●홀베인 A.NO.225)와 쟌 브릴리언트(●신한 NO.232)를 1 : 1로 섞어
복숭아 테두리와 가운데 볼록한 선을 따라 그려주세요.

참고 · 이때 위에서 아래로 선이 점점 가늘어지도록 날리듯이 그려야 해요.

04 샙 그린(●신한 NO.275)으로 이파리를 채색해 주세요.

🖌 화홍 368-3호㉗

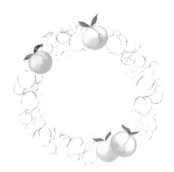

05

05 01~04의 과정을 반복해 복숭아를 모두 채색해 주
세요.

06 이제 자두를 채색할 차례예요. 레드(●신한 NO.406)
에 물을 많이 섞어서 위부터 자두의 2/3 정도를 채
색해 주세요.

🖌 화홍 368-4호㉱

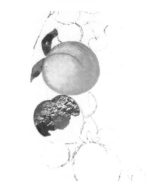

06

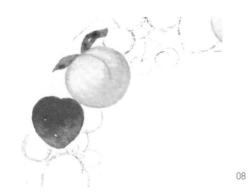

07

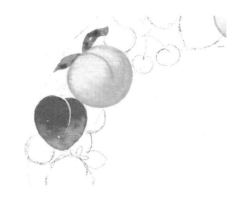

08

07 06이 마르기 전에 오페라(● 신한 NO.430)에 물을 많이 섞어 자두의 왼쪽 아랫부분을 채색하고, 재빨리 퍼머넌트 옐로 딥(● 신한 NO.237)을 채색해 자연스럽게 섞이도록 풀어주세요.

참고· 3가지 색이 자연스럽게 섞이는 것이 가장 중요해요. 경계선이 생기면 예쁘지 않기 때문에 물의 양을 잘 조절해야 해요.

08 화이트 포스터 컬러로 선을 따라 그어주세요.

🖌️ 화홍 368-3호(중)

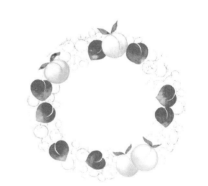

09

09 06~08의 방법으로 다른 자두도 채색해 주세요.

10 버밀리온(● 신한 NO.219)에 퍼머넌트 옐로 오렌지
(● 신한 NO.238)를 섞어서 토마토를 채색해 주세요.
공간을 조금씩 남겨서 투명한 느낌을 표현해 주세요.

참고· 2가지 색의 비율은 상관없어요.

🖌️ 화홍 320-2호(소)

10

11

11 비리디안(<svg></svg> 신한 NO.261)으로 꼭지를 채색해 방울
토마토를 완성해 주세요.

12 로즈 매더(<svg></svg> 신한 NO.212)에 번트 시에나(<svg></svg> 신한
NO.334)를 조금 섞어서 조금 진한 색으로 체리를 채
색해 주세요. 이때 공간을 조금씩 남겨 반짝이는 느
낌을 살려주세요. 체리의 줄기는 번트 시에나(<svg></svg> 신
한 NO.334)로 가늘게 그려주세요.

🖌 화홍 320-2호(소)

13 꽃잎은 브릴리언트 핑크(<svg></svg> 홀베인 A.NO.225)에 물
을 많이 섞어서 채색하고, 마르기 전에 퍼머넌트 바
이올렛(<svg></svg> 신한 NO.315)을 외곽선을 중심으로 채색한
다음 자연스럽게 섞어 은은한 꽃잎을 표현해 주세요.

🖌 화홍 368-3호(중)

12

12-1

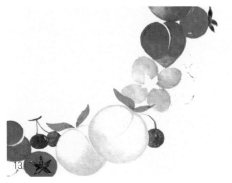

13

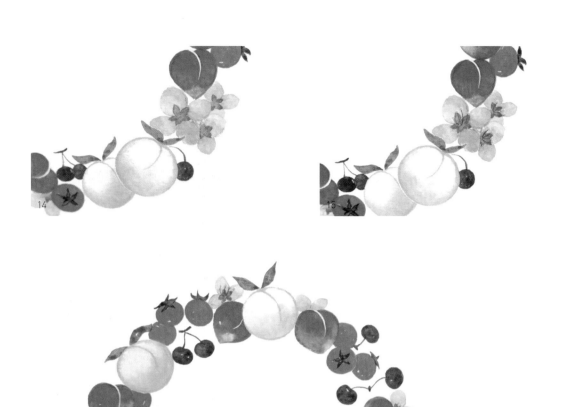

완성된 꽃과 과일 리스

14 퍼머넌트 바이올렛(● 신한 NO.315)에 브릴리언트 핑크(● 홀베인 A.NO.225)를 조금 섞어 꽃의 중심을 채색해 주세요.

참고 · 13과 같은 색이지만 어떤 색이 중심인가에 따라 핑크색 혹은 보라색으로 보일 수 있어요.

15 퍼머넌트 바이올렛(● 신한 NO.315)으로 꽃술을 가늘게 그어주고, 끝부분은 멜론 그린 (● 미젤로 A.NO.593)으로 점을 찍으면 과일과 꽃 리스가 완성된답니다.

🖌 화홍 320-2호ⓢ

풍성하고 아름다운 꽃다발 그리기

꽃다발 그림은 꽃과 가지의 연속이에요. 한 송이의 작은 꽃부터 시작해 직선 혹은 곡선의 가지에 곱게 핀 꽃들까지 그려보았다면 알록달록하고 풍성한 꽃다발도 그릴 수 있답니다. 다만 수많은 꽃송이로 하나의 조화로운 꽃다발을 만들기 위해서는 스케치와 채색 전에 꼼꼼히 계획을 세우는 것이 중요해요. 무엇보다 전체적인 분위기를 좌우하는 색감을 신중하게 골라야 해요. 어떤 색들로 채울지 머릿속에 떠올렸다면, 예쁜 꽃을 한 아름 안고 있는 자신의 모습을 상상하며 선물로 받고 싶은 꽃다발을 그려봅니다.

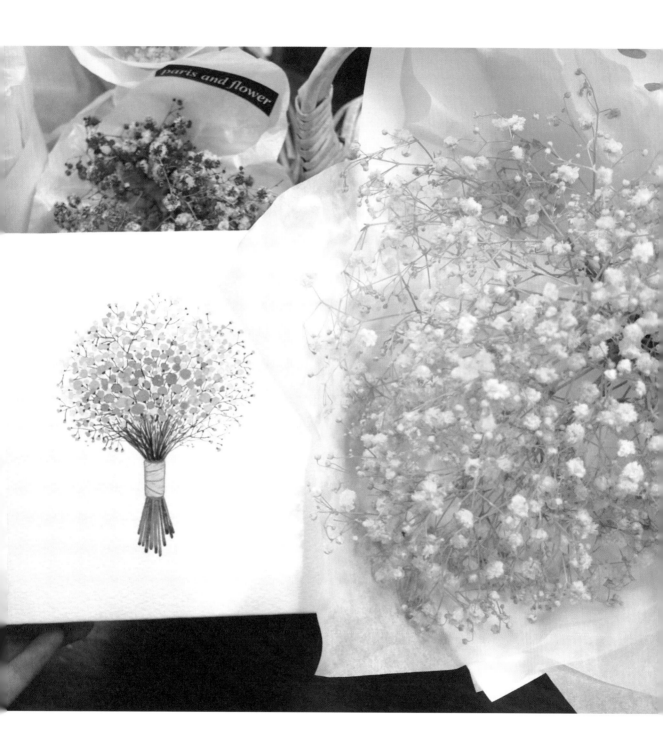

아기자기 미니 장미

꽃다발

소녀의 발그레한 볼 같은 미니 장미. 은은한 분홍빛에서 살구색으로 변하고, 오렌지 빛이 돌기도 하는
작은 꽃송이들이 모이면 정말 예뻐요. 커다란 한 송이의 꽃도 좋지만, 작고 아기자기한 꽃들이 빼곡히 모여 있는
꽃다발도 무척 예쁘답니다. 미니 장미 꽃다발을 그릴 준비되셨나요?

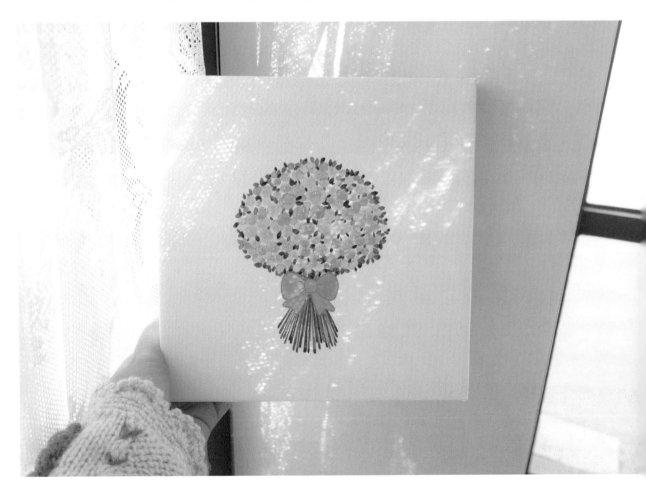

준비물
나무 패널 캔버스, 사쿠라 코이 물붓⑤

01 커다란 호빵 모양으로 꽃다발의 크기와 형태를 잡아주세요.

02 01의 아래로 리본을 그리고, 리본 아래로 퍼져 나가는 가지를 그려주세요.

01 오페라(● 신한 NO.430), 브릴리인드 핑크(● 홀베인 A.NO.225), 레몬 옐로(신한 NO.411)를 섞어서 큰 원 안에 작은 장미꽃을 그려주세요.

참고 · 장미의 형태는 원형 안의 그림을 참고해 한 겹씩 그려줍니다.

🎨 사쿠라 코이 물붓(소)

02 물을 많이 섞어 중심부터 잎을 둘러싸듯 한 겹씩 차근차근 그려주세요.

참고 · 꽃잎 모양을 생각하며 한 겹마다 공간을 조금씩 남겨주세요.

03 공간을 남기며 그리다 보면 고운 미니 장미가 된답니다.

04 오페라(◯ 신한 NO.430), 브릴리언트 핑크(◯ 홀베인 A.NO.225), 레몬 옐로(◯ 신한 NO.411)
를 01과 조금 다른 비율로 섞어서 꽃들의 크기나 색이 미묘하게 차이나도록 자연스럽
게 그려주세요.

참고·오페라(◯ 신한 NO.430), 브릴리언트 핑크(◯ 홀베인 A.NO.225)를 많이 섞으면 분홍빛 장미가
되고, 레몬 옐로(◯ 신한 NO.411)를 많이 섞으면 따뜻한 오렌지 빛이 도는 장미가 됩니다.

05 스케치한 큰 원에 가득 차도록 다양한 크기의 장미를 많이 그려주세요. 이때 중심에서
가장자리로 갈수록 꽃의 크기가 작아지고 묘사도 단순해야 해요.

06 꽃을 다 그렸다면 오페라(◯ 신한 NO.430)에 레몬 옐로(◯ 신한 NO.411)를 많이 섞어 오렌
지색으로 동그랗고 작은 꽃봉오리를 가장자리 빈틈에 그려 넣어주세요.

07

08

07 샙 그린(●신한 NO.275), 비리디안(●신한 NO.261), 후커스 그린(●신한 NO.262)을 섞어
　　꽃다발 가장자리부터 작은 이파리들을 그려주세요.

08 이파리를 꼼꼼히 골고루 그려 넣어주세요.

09

10

09 07의 색으로 리본 아래 뻗어 나온 가지를 그리되 아
　　랫부분을 두껍게 표현해 주세요.
　　참고 · 이때 가지의 길이가 다 똑같지 않아야 합니다.

10 09의 사이사이에 가는 줄기들을 그려주세요.

11

12

완성된 미니 장미 꽃다발

11 멜론 그린(미젤로 A.NO.593)에 네이플즈 옐로(미젤로 A.NO.527)를 섞어 리본을 채색
하는데, 색이 고르지 않아도 괜찮아요.

12 코발트 그린(신한 E.NO.901)으로 리본 테두리를 따라 그리고 주름도 살짝 만들면 미
니 장미 꽃다발이 완성된답니다.

풍 성 한 붉 은
안개꽃 다발

풍성하고 소담스러운 안개꽃 다발은 정말 화려한 보석 같아요. 아주 작은 꽃이
수없이 모여 있는 모습은 마치 보송보송한 눈꽃 같죠. 특히 붉은 안개 꽃다발은 빨강에서 진분홍,
그리고 연분홍으로 변하는 꽃송이들이 너무나 곱답니다.

· · · ·
준비물
나무 패널 캔버스, 화홍 320-2호ⓢ, 화홍 368-3호ⓜ

01

02

03

01 가지가 모아지는 부분을 Y 자 모양으로 그린 다음 아래에 손잡이를 그려주세요.

02 손잡이 밑으로 퍼지듯이 꽃가지들을 그려주세요.

03 손잡이에 감긴 끈을 묘사해 주고, 01의 가지 위에 솜사탕 모양으로 전체적인 꽃다발 형
태와 크기를 잡아주세요.

01

02

01 브릴리언트 핑크(●홀베인 A.NO.225)와 레드(●신한 NO.406)를 섞어 꽃다발 중심부터
점을 찍듯이 팝콘 모양으로 안개꽃을 하나하나 그려주세요.

참고 · 2가지 색의 비율과 물의 양을 조절해서 꽃마다 조금씩 다른 농도로 채색해 주세요.

　화홍 368-3호ⓒ

02 중심에서 바깥쪽으로 갈수록 꽃의 크기는 작게, 색은 연하게 그려주세요.

03 01~02의 과정을 반복해서 꽃을 많이 그려주세요.

참고 · 가장자리의 작은 꽃들 중 일부는 브릴리언트 핑크(●홀베인 A.NO.225)에 잔 브릴리언트(●신
한 NO.232)를 섞어 은은한 복숭아색으로 채색하면 전체적으로 색이 단조롭지 않고 예쁘답니다.

04 허전한 부분이 없도록 꽃을 골고루 많이 그려 안개꽃을 완성해 주세요.

03

04

05 이제 꽃가지를 채색할 차례예요. 비리디안(신한 NO.261)에 브라운 레드(신한 NO.426)를 섞어 짙은 초록색으로 그리되, 아래로 갈수록 점점 굵어지고 모아져야 해요.

06 05의 사이사이에 가지를 더 그려주고 불규칙적으로 뻗어 나가는 잔가지도 그려주세요.

참고 · 잔가지들은 직선과 곡선을 조화롭게 섞어서 그려주세요.

07 가지들이 이어지는 느낌으로 꽃들 사이사이에도 선을 그어 잔가지를 많이 그려주세요.

참고 · 06의 가지보다 좀더 가느다란 선으로 그려주세요. 꽃을 살짝 덮어도 상관없어요.

08 05의 색에 올리브 그린(신한 NO.420)을 조금 섞어 가지 사이사이의 공간을 매우듯이 덧칠해 주세요. 이때 물을 많이 섞어 조금 연한 색으로 채색해 주세요.

🖌 화홍 320-2호Ⓢ

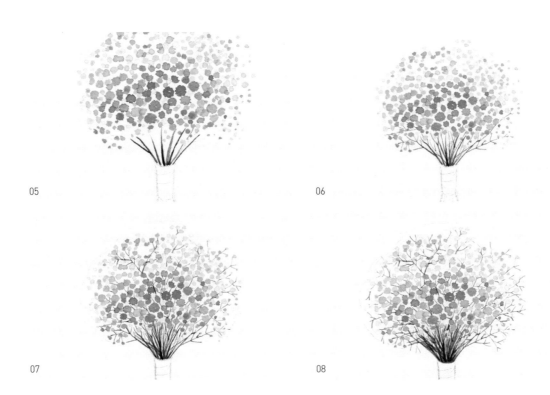

05

06

07

08

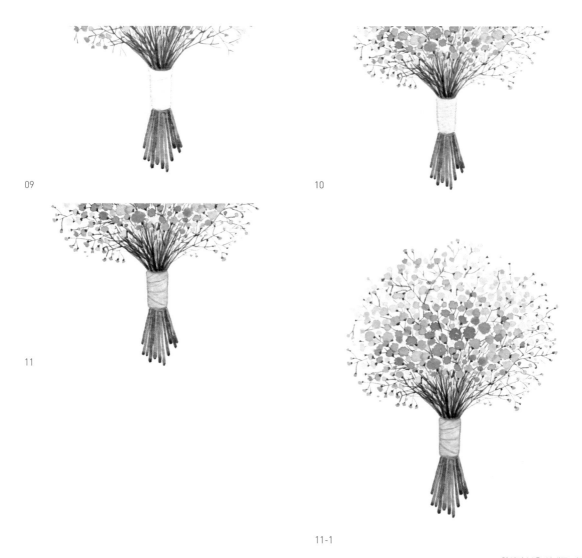

09

10

11

11-1

완성된 붉은 안개꽃 다발

09 08의 색으로 손잡이 밑에 있는 가지들도 그려주세요. 비리디안, 브라운 레드, 올리브 그린 3가지 색의 비율과 물의 양을 조절해서 가지마다 조금씩 다른 색을 표현해 주세요.

참고 · 3가지 색의 비율은 상관없고, 가지가 마르기 전에 끝부분을 한 번씩 덧칠해서 진하게 강조해 줍니다.

🖌 화홍 368-3호⑤

10 손잡이 부분을 옐로 오커(●신한 NO.413)로 연하게 채색해 주세요.

11 옐로 오커(●신한 NO.413)를 조금 진하게 써서 끈을 감은 것처럼 손잡이에 선을 그어주면 풍성한 붉은 안개꽃 다발이 완성된답니다.

보송보송 여우 꼬리 같은

라그라스 꽃다발

처음 보았을 때 강아지풀이라고 생각한 사람들도 많을 거예요. 마치 강아지풀에 물감을 들인 것 같거든요.
보송보송한 라그라스 하나만으로도 예쁘고, 갈대나 억새와도 잘 어울린답니다. 흰색 말고 다양한 색깔이 있어서
그릴 때 재미있어요. 알록달록 파스텔 색감의 솜사탕 같은 라그라스를 그려봅니다.

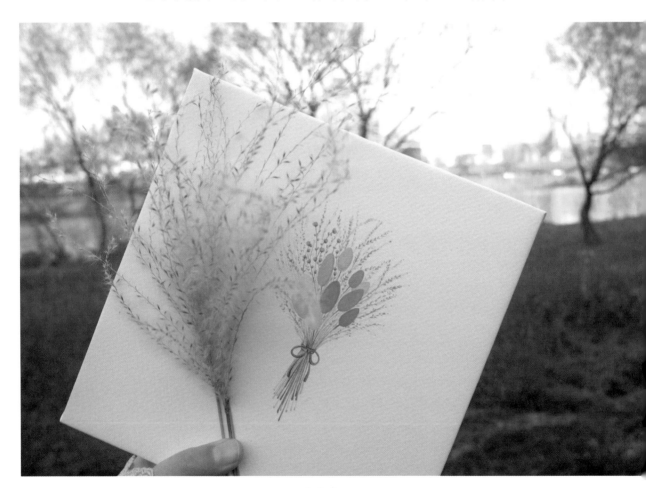

준비물
나무 패널 캔버스, 화홍 320-2호⑨, 화홍 368-3호㋿

01

02

03

04

05

06

01 타원 모양의 라그라스 한 송이를 먼저 그려주세요.

02 01의 꽃 양쪽으로 크기가 다른 라그라스를 한 송이씩 더 그려주세요.

03 오른쪽에 비스듬히 한 송이를 그린 다음 왼쪽 아래에도 그려주세요.

04 빈틈 사이사이에 작은 라그라스를 그려주세요.

05 겹치듯이 라그라스를 몇 송이 더 그리고, 아래쪽에서 모아지도록 각각의 가지를 그려주세요.

06 꽃다발 왼쪽 위로 올라오는 가지를 부드러운 곡선으로 그려주세요.

07 06의 가지에 작고 동그란 꽃을 불규칙적으로 그려주세요.

08 안쪽에서 바깥쪽으로 퍼져 나가듯이 가늘고 긴 들풀 줄기를 골고루 그려주세요.

09 리본을 적당한 크기로 그려주세요.

10 리본 밑으로 길이가 다양한 가지를 그려 스케치를 완성합니다.

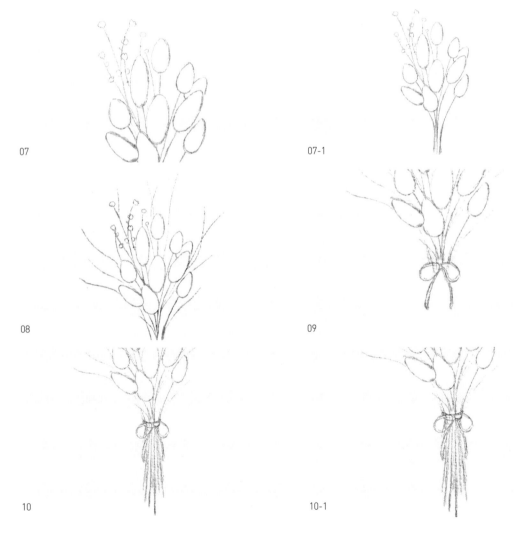

07

07-1

08

09

10

10-1

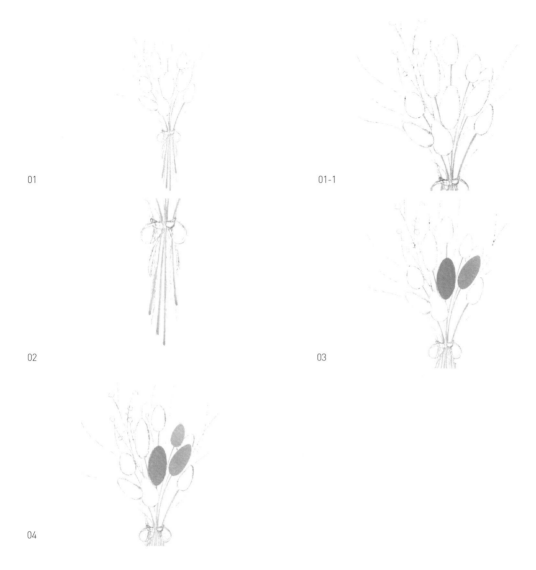

01

01-1

02

03

04

01 라그라스 줄기부터 채색할 거예요. 옐로 오커(⬤ 신한 NO.413)에 쟌 브릴리언트(⬤ 신한 NO.232)를 조금 섞어 줄기를 채색해 주세요.

🖌 화홍 320-2호ⓢ

02 줄기 끝부분은 조금 더 진하게 덧칠해 주는 것 잊지 마세요.

03 이제 라그라스 꽃을 채색할 차례예요. 오페라(⬤ 신한 NO.430)에 셸 핑크(⬤ 미젤로 B.NO.554)를 조금 섞어 꽃다발 중심에 있는 라그라스를 먼저 채색하고, 오른쪽 라그라스 는 셸 핑크 한 가지 색으로 채색해 주세요.

🖌 화홍 368-3호ⓜ

04 오페라(⬤ 신한 NO.430)에 셸 핑크(⬤ 미젤로 B.NO.554)와 네이플즈 옐로(⬤ 미젤로 A.NO.527) 를 적당량 섞어 라그라스를 채색해 주세요.

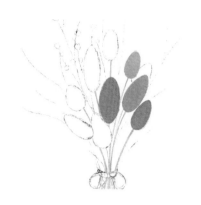

05

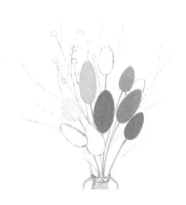

06

05 오른쪽 아래의 라그라스는 네이플즈 옐로(미젤로 A.NO.527)에 오페라(신한 NO.430)를 섞어 따뜻한 오렌지색으로 채색해 주세요.

06 왼쪽의 꽃은 네이플즈 옐로(미젤로 A.NO.527)에 퍼머넌트 옐로 딥(신한 NO.237)을 섞어 채색하고, 그 아래는 위의 꽃과 같은 색에 화이트 포스터 컬러를 많이 섞어 밝은 색으로 채색해 주세요.

07 왼쪽 아래 두 송이 중 앞의 꽃은 06의 아래 꽃의 색에 올리브 그린(신한 NO.420)을 섞어 채색하고, 그 뒤의 꽃은 화이트 포스터 컬러에 프러시안 블루(신한 NO.409)와 네이플즈 옐로(미젤로 A.NO.527)를 아주 조금 섞어 흐린 하늘색으로 채색해 주세요.

참고 · 06까지 맑고 밝은 색으로 채색했다면 바깥쪽 꽃들은 서서히 채도를 낮춰 은은한 느낌을 연출합니다.

08 남은 한 송이의 라그라스는 셸 핑크(미젤로 B.NO.554)에 화이트 포스터 컬러를 섞어 은은한 분홍색으로 채색해 주세요.

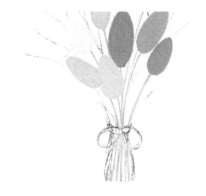

07

08

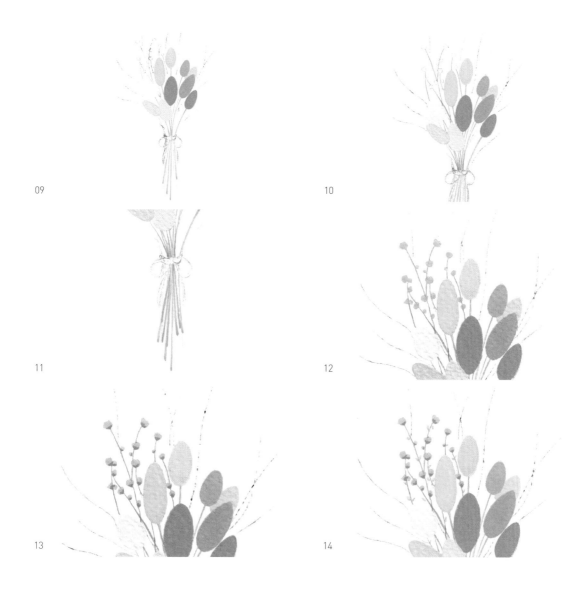

09 채색이 완료된 라그라스의 모습이에요.

10 이제 작은 라그라스를 채색할 차례예요. 번트 시에나(⬤ 신한 NO.334)로 작은 꽃의 줄기
를 따라 그려주세요. 라그라스 사이사이도 이어지듯이 그려주세요.
🖌 화홍 320-2호Ⓢ

11 꽃 아래도 자연스럽게 이어지도록 줄기를 그려주세요.

12 브릴리언트 핑크(⬤ 홀베인 A.NO.225)로 작은 라그라스를 채색해 주세요.

13 브릴리언트 핑크(⬤ 홀베인 A.NO.225)에 버밀리온(⬤ 신한 NO.219)을 섞어 꽃 아래쪽에
명암을 넣어주세요.

14 그리니쉬 옐로(⬤ 신한 NO.246)에 화이트 포스터 컬러를 섞어 작은 이파리를 그려주세요.

15

16

15 옐로 오커(● 신한 NO.413)에 쟌 브릴리언트(● 신한 NO.232)를 섞어 들풀의 줄기를 그려

주세요.

참고 · 아래에서 위로 날리듯이 그려서 끝이 날렵하고 색이 흐려지도록 표현해 주세요.

16 15의 색으로 아래 줄기도 이어서 그려주세요.

17

18

17 15의 줄기 사이사이에 같은 색으로 좀더 밝고 자잘
한 줄기들을 많이 그려주세요.

참고 · 줄기의 길이나 모양을 다양하게 표현해 주세요.

18 15~17의 줄기 양쪽으로 아주 자잘한 선을 흐리게
많이 그어서 작은 깃털처럼 표현해 주세요.

참고 · 꽃다발이 훨씬 풍성해 보이는 효과가 있어요.

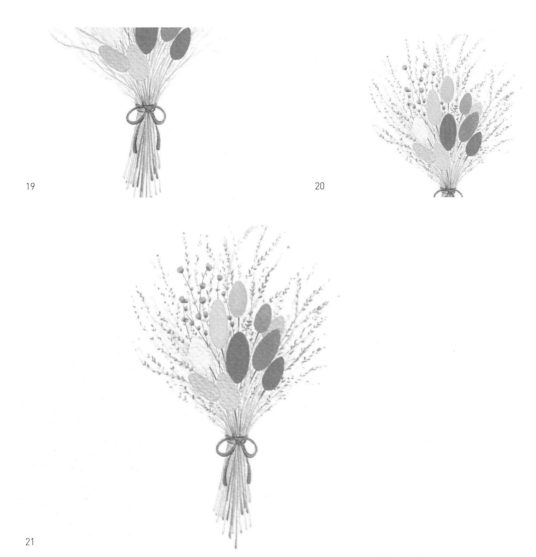

19

20

21

완성된 라그라스 꽃다발

19 라일락(● 미젤로 A.NO.558)으로 리본을 채색하고, 라이트 레드(● 신한 NO.330)로 명암을 넣어주세요.

20 들풀 줄기마다 라일락(● 미젤로 A.NO.558)으로 작은 들꽃을 그려주세요.

참고 · 줄기 밑에서 위로 갈수록 꽃의 크기를 더 작고 단순하고 밝게 표현해 주세요.

21 허전한 부분이 없도록 작은 들꽃을 촘촘히 그려 넣으면 라그라스 꽃다발이 완성된답니다.

초 록 색

들풀 다발

가을날 시골길을 걸으면서 예쁜 풀들을 엮어 들풀 다발을 만들곤 했어요. 그때를 생각하면
향긋한 풀 냄새와 사르락거리던 감촉이 생생히 떠오른답니다. 꽃송이 없이 나뭇가지와 풀잎만으로 이루어진
들풀 다발은 자연스러운 것이 가장 큰 매력이에요.

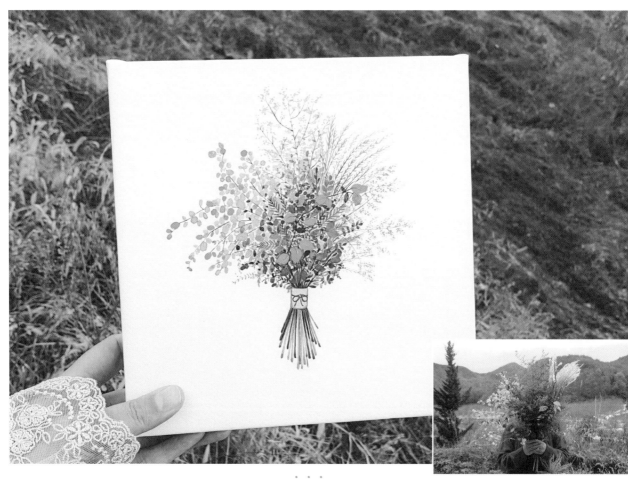

· · ·
준비물
나무 패널 캔버스, 화홍 320-2호⑤, 화홍 368-3호㉠, 화홍 368-4호㈐

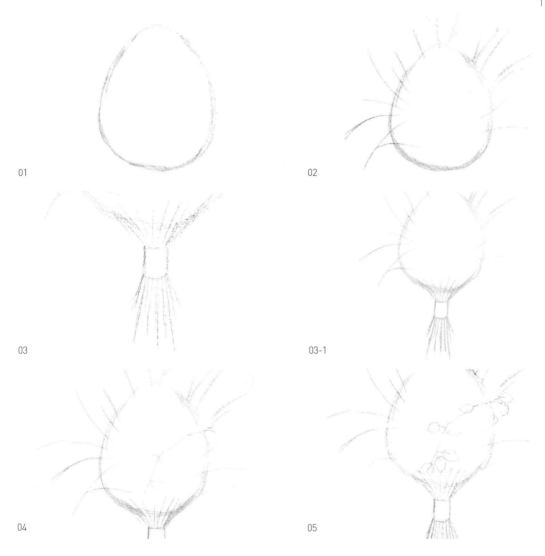

01

02

03

03-1

04

05

01 뾰족한 솜사탕 형태를 그려서 초록 풀들을 가득 채울 공간을 잡아주세요.

02 가장자리를 둘러가며 대강의 선으로 길이와 휜 정도가 다른 들풀 줄기들을 곡선으로
골고루 그려주세요.

참고 · 채색하면서 바뀔 수도 있으니 우선 큰 틀만 잡아줍니다.

03 아래쪽으로 모아지는 줄기를 그리고, 그 아래로 손잡이와 삐져나온 줄기를 그려주세요.

참고 · 208쪽 참고('안개꽃 다발'의 줄기 그리기)

04 솜사탕 모양의 큰 원에서 오른쪽으로 휘어지는 모양의 줄기를 그려주세요.

참고 · 마디마디 꺾이는 느낌을 표현해 주세요.

05 04의 줄기에 다양한 크기의 이파리를 그려주세요.

06 06-1

06 왼쪽 줄기에 동그랗고 작은 이파리를 그리는데, 안에서 바깥쪽으로 갈수록 이파리 크기
가 조금씩 작아져야 해요.

채색 |

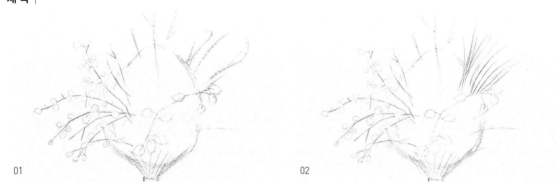

01 02

01 번트 시에나(●신한 NO.334)로 왼쪽 줄기를 따라 그리되, 이파리를 피해서 그려주세요.
　🖌 화홍 320-2호Ⓢ

02 브라운 레드(●신한 NO.426)로 오른쪽 상단의 줄기를 아래에서 위로 뻗어 나가도록 그
려주세요.

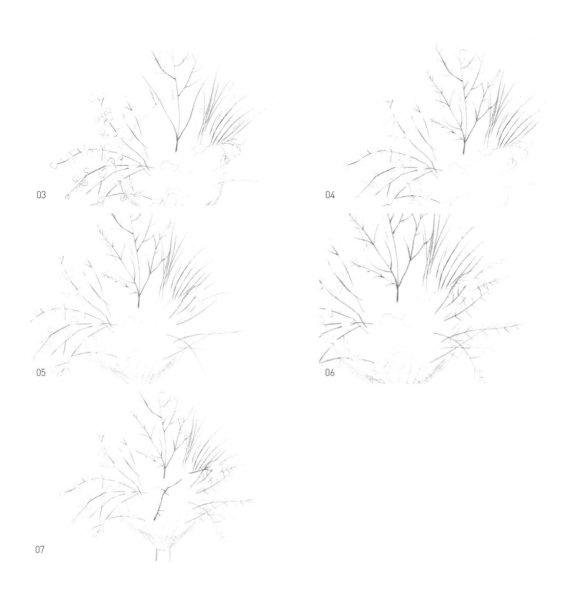

03 올리브 그린(●신한 NO.420)에 라이트 레드(●신한 NO.330)를 섞어 위쪽 가운데 줄기
를 그려주세요.

04 끝으로 갈수록 잔가지의 길이와 크기를 작게 그려주세요.

05 오른쪽 하단의 줄기는 샙 그린(●신한 NO.275)으로 부드럽게 그려주세요.

참고 · 가지 몇 개는 서로 겹쳐도 좋아요.

06 05의 줄기에 샙 그린(●신한 NO.275)의 잔가지들을 그리되, 바깥쪽으로 갈수록 짧고 가
늘게 표현해 주세요.

07 스케치 04의 줄기는 반다이크 브라운(●신한 NO.339)으로 그려주세요.

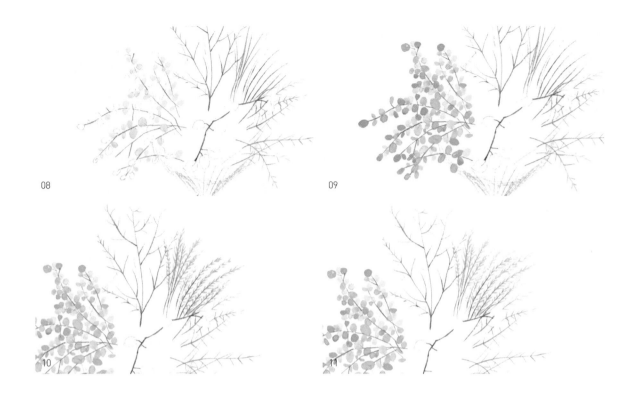

08 이제 이파리를 채색할 차례예요. 먼저 퍼머넌트 옐로 라이트(● 신한 NO.236)에 퍼머넌트 옐로 딥(● 신한 NO.237)을 조금 섞어 01에서 그린 왼쪽 줄기에 있는 이파리를 군데군데 채색해 주세요.

🖌 화홍 368-4호⑭

09 08의 색에 카드뮴 옐로 오렌지(● 신한 NO.244)를 섞어 남은 이파리들을 군데군데 채색하고, 다시 08의 색에 옐로 그린(● 신한 NO.404)과 퍼머넌트 그린(● 신한 NO.266)을 섞어 남은 이파리들을 채색해 주세요.

참고 · 색의 비율은 상관없어요. 다만 진하거나 밝은 정도를 다양하게 표현해 주면 됩니다.

10 02에서 그린 오른쪽 상단 브라운 레드의 줄기에는 옐로 오커(● 신한 NO.413)로 자잘한 잎을 촘촘히 그리되, 안에서 바깥쪽으로 갈수록 작게 표현해 주세요.

🖌 화홍 320-2호⑤

11 10의 줄기 사이의 빈틈에 옐로 오커(● 신한 NO.413)에 물을 많이 섞어 연한 색으로 풀들을 더 그려주세요.

12 멜론 그린(⬤미젤로 A.NO.593)으로 05에서 그린 오른쪽 하단 줄기에 아주 자잘한 점들을 많이 찍어 묘사해 주세요.

참고 · 안에서 바깥쪽으로 향하도록 표현하고, 점의 크기도 바깥쪽으로 갈수록 작게 그려주세요.

13 07에서 그린 가운데 줄기에 달린 이파리는 에메랄드 그린(⬤윈저 앤 뉴튼)에 비리디안(⬤신한 NO.261)을 섞어 채색하는데, 중간 중간 공간을 남겨주세요.

🖌 화홍 368-4호ⓓ

14 비리디안(⬤신한 NO.261)으로 이파리의 중심에 곡선을 그려 잎맥을 표현해 주세요.

🖌 화홍 320-2호ⓢ

15 브라운(⬤신한 NO.407)에 브라운 레드(⬤신한 NO.426)을 섞어서 풀 다발의 가지들을 그려주세요.

참고 · 아래에서 위로 갈수록 점점 가늘게 그려주세요.

🖌 화홍 368-3호ⓩ

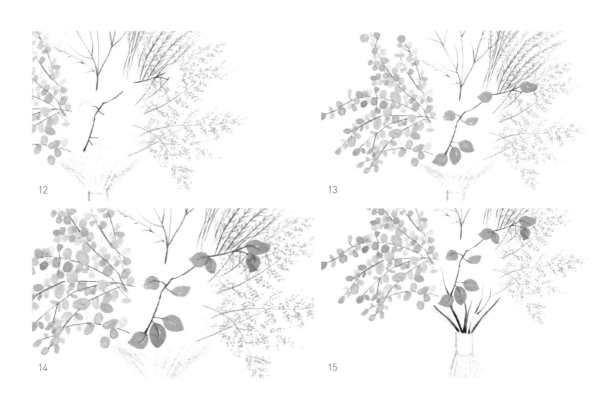

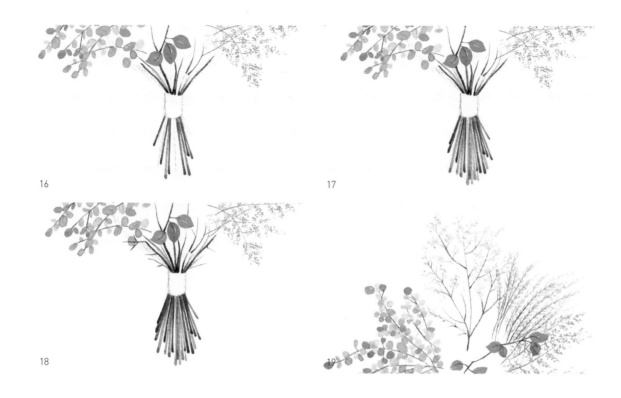

16 15의 색으로 손잡이 아랫부분도 채색해 주세요.

 참고 · 가지마다 색의 진하기와 길이를 다르게 표현하는 것이 포인트예요.

17 브라운(●신한 NO.407)에 샙 그린(●신한 NO.275)을 섞거나, 퍼머넌트 옐로 오렌지(●
 신한 NO.238)에 브라운(●신한 NO.407)을 섞어 손잡이 위아래로 뻗은 가지들 사이사이에
 길이가 다양한 가지들을 그려주세요.

 참고 · 색의 비율과 물의 양을 조절해서 가지마다 다른 톤으로 표현해 주세요.

18 17의 색으로 손잡이 위에 있는 가지에 잔가지들을 추가로 그려주세요.

 참고 · 끝이 뾰족하게 표현해 주세요.

19 오레올린(●미젤로 C.NO.526)에 화이트 포스터 컬러를 섞어 작은 점을 찍듯이 03에서
 그린 위쪽 가운데 줄기에 들풀을 묘사해 주세요.

 참고 · 줄기 끝부분은 아주 작은 점을 찍어주세요.

 🖌 화홍 320-2호Ⓢ

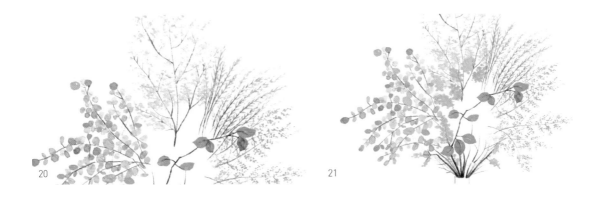

20

21

20 멜론 그린(미젤로 A.NO.593)에 샙 그린(신한 NO.275)을 아주 조금 섞어 19의 이파리
밑에 같은 방법으로 점을 찍듯 채색해 주세요.

21 20의 색에 샙 그린(신한 NO.275)을 조금 더 섞어 같은 톤의 진한 색으로 아래쪽에 점
을 찍듯 채색해 주세요.

참고 · 물을 많이 섞으면 안 되고 끝으로 갈수록 뾰족해야 합니다.

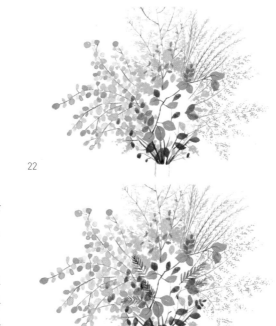

22

23

22 멜론 그린(미젤로 A.NO.593)에 샙 그린(신한
NO.275)을 섞어 다양한 크기의 이파리를 그려주세요.
🖌 화홍 368-3호⑶

23 들풀 다발의 중심에서 바깥으로 향하는 고사리 모
양의 이파리들을 그려주세요. 촘촘한 선으로 이파
리를 그리고, 크기 하나하나가 바깥으로 갈수록 작
아져야 합니다.

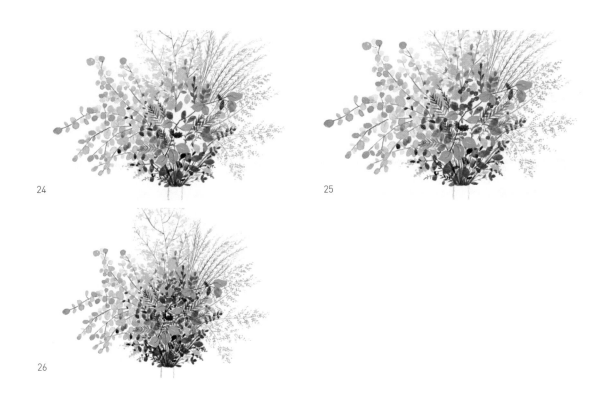

24 후커스 그린(신한 NO.262)에 비리디안(신한 NO.261)을 섞어 허전한 부분이 없도록 크고 작은 이파리들을 골고루 그려주세요.

25 레드(신한 NO.406)와 퍼머넌트 옐로 오렌지(신한 NO.238)로 풀 다발의 안쪽 남은 공간에 작고 동그란 열매를 그려주세요.

　　참고 · 붉은 열매는 초록 풀 속에서 포인트가 됩니다.

26 비리디안(신한 NO.261)에 반다이크 브라운(신한 NO.339)을 섞어 아주 진한 녹색으로 들풀 다발의 중심 위주로 이파리들을 그려주세요.

　　참고 · 열매와 이파리 사이사이의 틈까지 작은 잎으로 꼼꼼히 채워줘야 풍성한 느낌을 표현할 수 있어요.

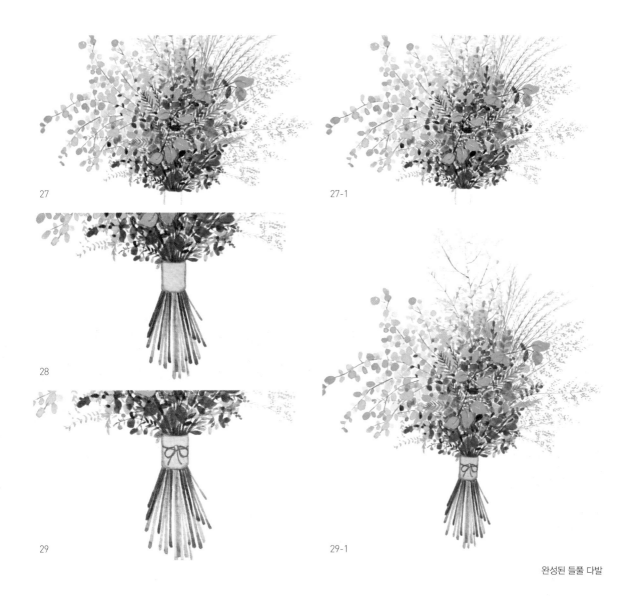

27

27-1

28

29

29-1

완성된 들풀 다발

27 들풀 다발의 바깥쪽으로 가느다란 줄기의 풀들을 섬세하게 그려주세요.

참고 · 은은한 색의 어떤 초록 계열이든 상관없어요.

🖌 화홍 320-2호ⓢ

28 셸 핑크(● 미젤로 B.NO.554)로 손잡이 부분을 채색하고 브라운(● 신한 NO.407)을 아주
조금 섞어 테두리를 따라 그려주세요.

29 브라운(● 신한 NO.407)으로 작은 리본을 그려 손잡이를 장식하면 들풀 다발이 완성된
답니다.

알록달록 즐거움 가득한

들꽃 다발

수수한 모습이 더욱 예쁜 들꽃들을 모아서 알록달록하고 동그란 꽃다발을 그려봅니다.

이 과정은 4장의 들꽃들을 이용해 그리면 됩니다.

준비물

나무 패널 캔버스, 화홍 320-2호ⓢ, 화홍 368-3호ⓜ, 화홍 368-4호ⓓ, 사쿠라 코이 물붓ⓢ, 바바라 시리즈 2600-KFG 0호

01

02

03

04

05

01 미니 장미 꽃다발을 스케치할 때와 마찬가지로 큰 타원을 그려 꽃다발의 크기와 위치
를 잡아주세요.

02 01의 아래쪽에 손잡이를 그려주세요.

03 손잡이 밑으로 줄기들을 불규칙하게 그려주세요.

04 맨 먼저 복수초를 그려주세요.
참고 · 115쪽 참고

05 110쪽의 완성된 진달래를 참고해 왼쪽 하단과 오른쪽 하단에 진달래를 몇 송이 그려주
세요.

06 진달래 위아래에 민들레를 그려주세요.

참고 · 179쪽 참고

07 복수초의 오른쪽과 가운데 아래에 코스모스를 두 송이 그려주세요.

참고 · 184쪽을 참고해 살짝 겹치듯이 그려주세요.

08 오른쪽 하단에 층층이꽃을 그려주세요.

참고 · 145쪽 참고

09 133쪽을 참고해 층층이꽃 옆에 짚신나물의 줄기를 곡선으로 겹치듯이 그린 다음 허전
한 부분은 꽃잔디를 그려주세요.

06

07

08

09

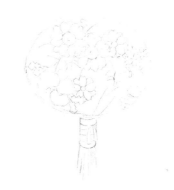

10

11

10 손잡이 부분에 감긴 끈을 그려주세요.

11 스케치가 완성된 모습이에요.

참고 · 스케치에서는 여백이 많아 보이지만 채색 단계에서 가득 채워줄 거예요.

| 채 색

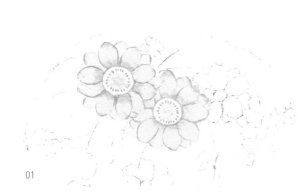

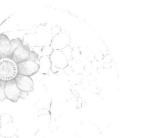

01

02

01 맨 먼저 복수초를 채색해 주세요.

참고 · 116쪽 참고

🎨 화홍 320-2호⑥, 화홍 368-3호⑥

02 복수초와 같은 계열인 노란 민들레를 채색해 주세요.

참고 · 179쪽 참고

🎨 화홍 320-2호⑥, 화홍 368-3호⑥, 화홍 368-4호㉲

02-1

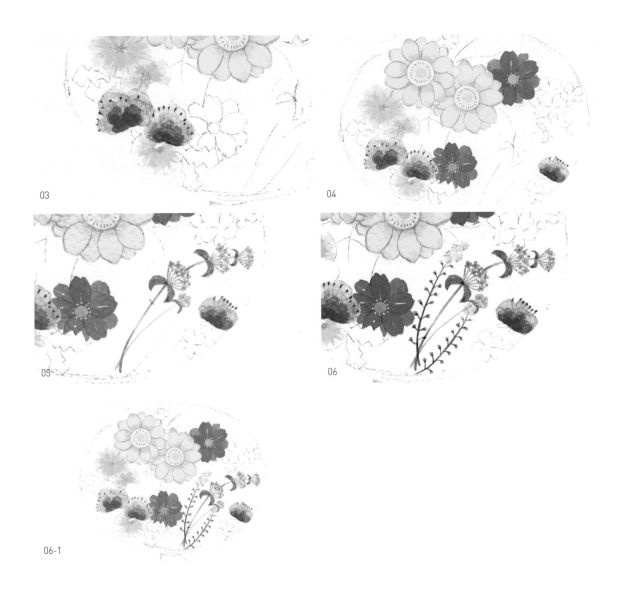

03 진달래를 채색해 주세요.

　참고 · 112쪽 참고

　🖌 화홍 320-2호ⓢ, 화홍 368-3호ⓜ

04 코스모스를 채색해 주세요.

　참고 · 185쪽 참고

　🖌 화홍 320-2호ⓢ, 화홍 368-3호ⓜ

05 층층이꽃을 채색해 주세요.

　참고 · 146쪽 참고

　🖌 화홍 320-2호ⓢ, 화홍 368-3호ⓜ

06 층층이꽃 양쪽에 짚신나물을 그려주세요.

　참고 · 133쪽 참고

　🖌 화홍 320-2호ⓢ

07 사이사이에 꽃잔디를 채색해 주세요.

참고 · 166쪽 참고

화홍 320–2호⒮

08 민들레와 진달래 이파리를 채색해 주세요.

참고 · 104쪽, 111쪽 참고

화홍 320–2호⒮, 화홍 368–3호㉧

09 복수초 이파리를 그려주세요.

참고 · 117쪽 참고

화홍 320–2호⒮

10 꽃다발 가장자리를 둘러가며 오이풀 줄기를 그려주세요.

참고 · 153쪽 참고

화홍 320–2호⒮

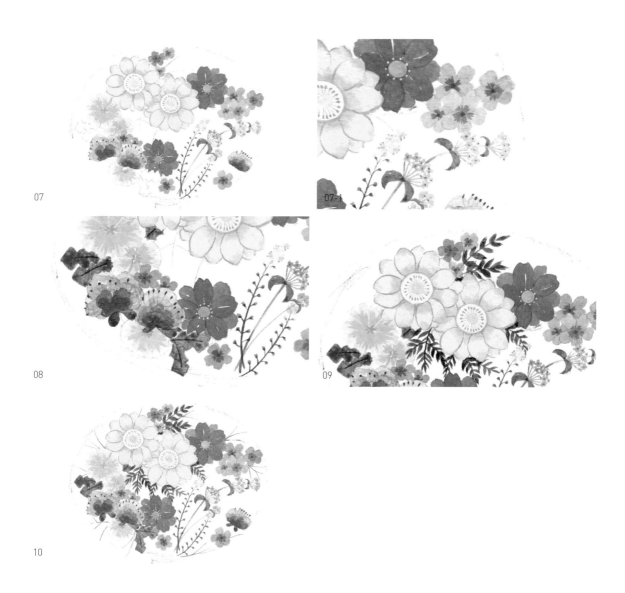

07

07-1

08

09

10

11 10의 줄기 끝에 오이풀 꽃잎을 그려주세요.

참고 · 154쪽 참고

🖌 화홍 368-3호ⓒ

12 에메랄드 그린(🔵 윈저 앤 뉴튼)에 옐로 그린(🔵 신한 NO.404)을 섞어 꽃과 이파리 사이사이에 동그란 이파리들을 그려주세요.

참고 · 이파리마다 옐로 그린의 양을 조금씩 다르게 섞어서 채색해 주세요. 맑은 느낌이 나도록 물을 충분히 쓰고, 이파리 가운데 공간을 남기면서 채색하는 것도 중요해요.

🖌 화홍 320-2호ⓢ

13 12의 방법으로 샙 그린(🔵 신한 NO.275)을 사용해 빈 공간에 이파리들을 채워 넣으면 들꽃 다발이 점점 초록으로 물들어 갑니다.

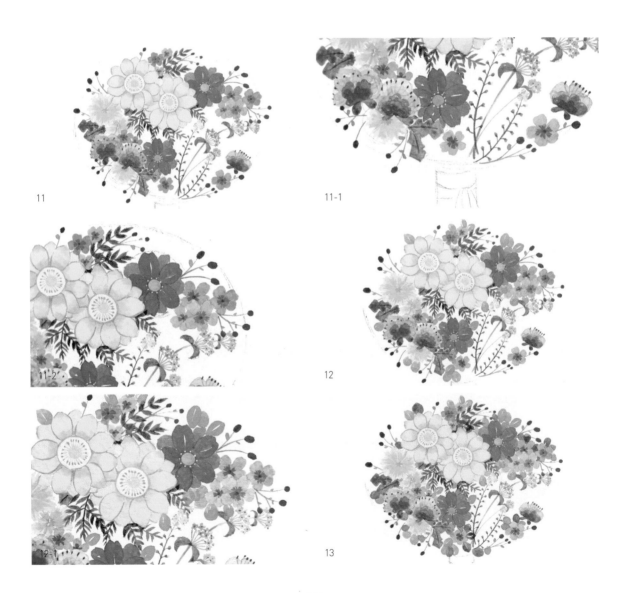

11

11-1

11-2

12

12-1

13

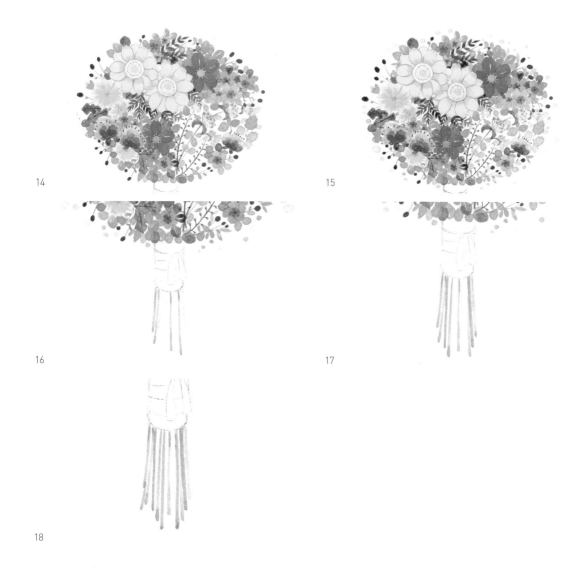

14 맑고 차가운 코발트 그린(신한 E.NO.901)으로 이파리들을 꼼꼼히 그려주세요.

15 꽃다발 가장자리 주변에 크고 작은 물방울을 그려서 장식해 주세요.

 참고 · 046쪽 참고(물방울 만들기)

 🖌 사쿠라 코이 물붓⑳

16 이제 줄기를 그릴 차례예요. 먼저 코발트 그린(신한 E.NO.901)으로 줄기를 군데군데

 그려주세요.

17 코발트 그린(신한 E.NO.901)에 샙 그린(신한 NO.275)을 조금 섞어 줄기 몇 개를 그

 려주세요.

18 그리니쉬 옐로(신한 NO.246)로 줄기를 그려주세요.

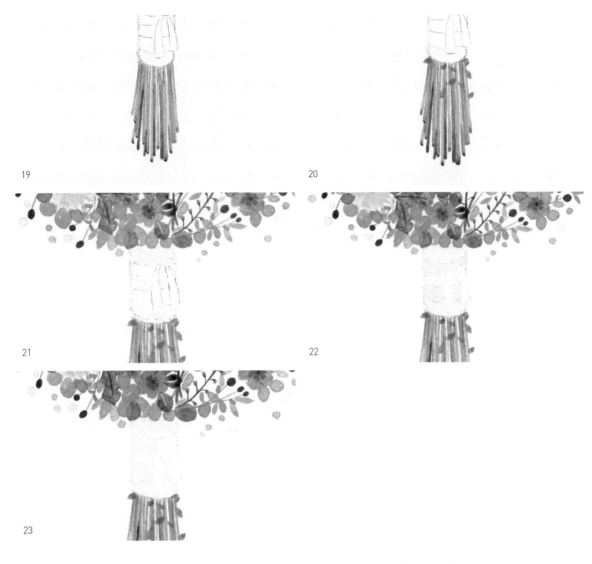

19 그리니쉬 옐로(◯ 신한 NO.246)에 브라운(⬤ 신한 NO.407)을 섞어 빈 공간에 줄기를 채워
주세요.

참고 · 줄기 끝부분은 위쪽보다 조금 더 진하게 그리고, 살짝 점을 찍듯이 마무리해 주세요.

20 샙 그린(⬤ 신한 NO.275)으로 줄기에 작은 이파리 몇 개를 그려주세요.

🖌 사쿠라 코이 물붓⑷

21 퍼머넌트 옐로 라이트(◯ 신한 NO.236)에 화이트 포스터 컬러를 많이 섞어 아주 연한 베
이지색으로 손잡이를 한 칸씩 띄우고 채색해 주세요.

22 21의 색에 퍼머넌트 옐로 라이트(◯ 신한 NO.236)를 더 섞어서 한 톤 진한 베이지색으로
나머지 손잡이 부분을 채색해 주세요.

23 리본은 화이트 포스터 컬러로 채색해 주세요. 🖌 화홍 368-3호⑷

24 반다이크 브라운(●신한 NO.339)에 화이트 포스터 컬러를 섞어 손잡이와 리본 테두리를 따라 그려주세요.

25 손잡이에 곡선으로 주름을 살짝 그려 넣으면 알록달록한 들꽃 다발이 완성된답니다.

화홍 320-2호Ⓢ

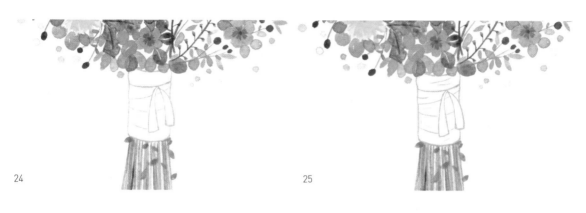

24

25

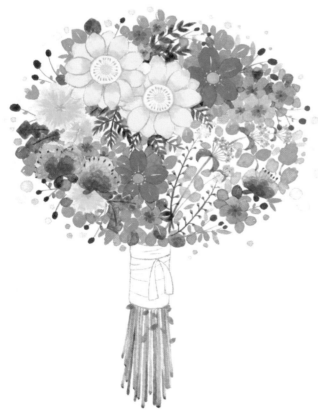

25-1

완성된 들꽃 다발

꽃과
소녀 그리기

꽃과 소녀만큼 서로 잘 어울리는 것도 없죠? 소녀의 모습은 연둣빛 봄 새싹 같고, 소녀의 미소는 한 송이 풀꽃 같답니다. 꽃송이와 어우러진 소녀의 모습은 아무리 봐도 질리지 않아요. 소녀의 고요한 뒷모습은 생각에 잠긴 듯 신비로워요. 가느다란 머리카락을 한올 한올 그리다 보면 어느새 소녀의 마음에 빠져들어요. 소녀의 미소와 발그레한 볼을 떠올리며 꽃과 소녀를 함께 그려봅니다.

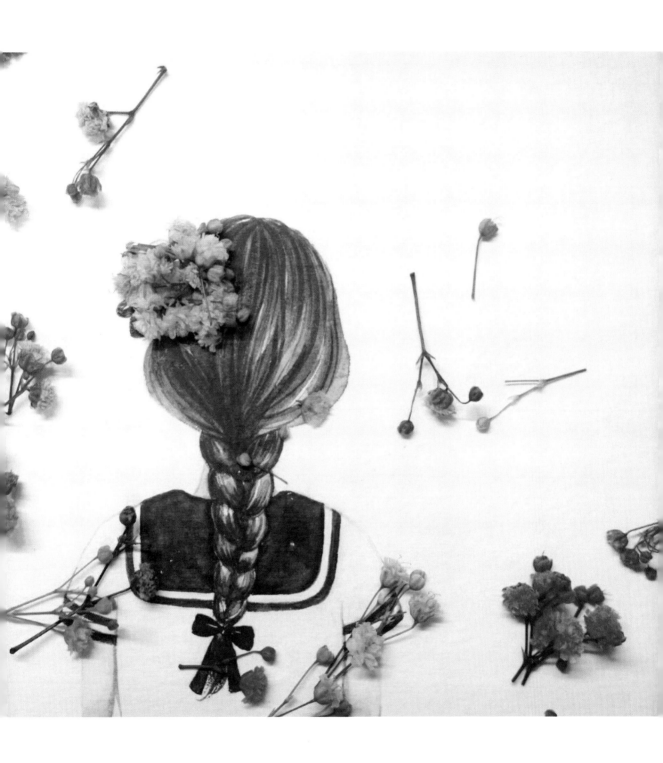

눈부신 햇살을 가려주는

소녀의 꽃모자 그리기

둥근 챙에 꽃 장식이 있는 아주 예쁜 모자예요.
이 모자의 주인은 발랄한 성격의 소녀랍니다.

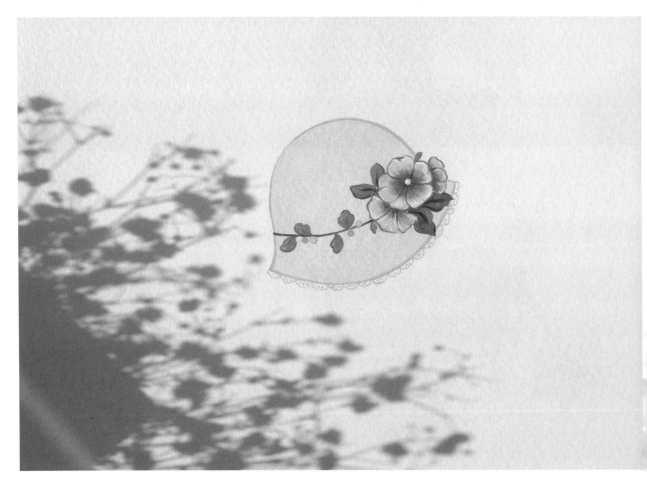

준비물

캔손 몽발 스케치북, 화홍 320-2호⑤, 화홍 368-3호⑧

01

02

03

04

05

01 위쪽은 둥글고 볼록하게, 아래쪽은 완만하게 둥근 챙 모자를 그려주세요.

02 오른쪽에 꽃 장식을 할 거예요. 구체적인 형태를 그리기 전에 대강의 크기와 위치를 잡
아주세요.

03 02에서 잡아놓은 위치에 꽃 세 송이를 그려주세요. 가운데 있는 꽃은 정면에서 본 모습
을 그리고, 양쪽 꽃은 옆모습을 그려주세요.
　참고 · 059쪽 참고('접시꽃' 스케치).

04 꽃과 꽃 사이에 아래위로 이파리를 2장씩 그려주세요.
　참고 · 이파리 크기가 모두 달라도 상관없어요.

05 꽃의 왼쪽 방향으로 곡선 가지를 하나 그린 다음 그 가지 아래위로 작은 이파리와 작은
열매를 그려주세요.

01

02

03

04

05

01 브릴리언트 핑크(⬤홀베인 A.NO.225)에 물을 많이 섞어서 밑색을 채색해 주세요.

02 01이 마르기 전에 퍼머넌트 로즈(⬤신한 NO.220)를 가운데 찍어 자연스럽게 번지게 하고, 가운데는 로즈 매더(⬤신한 NO.212)로 진하게 채색한 다음 자연스럽게 풀어주세요.

03 01~02의 방법으로 나머지 꽃 두 송이도 채색해 주세요.

04 퍼머넌트 로즈(⬤신한 NO.220)로 꽃의 테두리를 따라 그려 명암을 넣어주세요.

🖌 화홍 320-2호⒮

05 화이트 포스터 컬러로 꽃잎의 주름을 그려서 반짝이는 효과를 주고, 꽃의 중심은 퍼머넌트 옐로 딥(⬤신한 NO.237)에 화이트 포스터 컬러를 섞어서 찍어주세요.

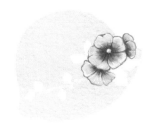

06

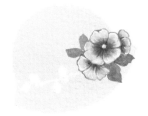

07

08

09

10

완성된 꽃모자

06 화이트 포스터 컬러에 오레올린(● 미젤로 C.NO.526)과 옐로 오커(● 신한 NO.413)를 섞어 따뜻한 베이지색으로 모자를 꼼꼼히 채색해 주세요.

🖌 화홍 368-3호ⓒ

07 샙 그린(● 신한 NO.275)에 06의 색을 섞어 이파리를 채색해 주세요.

참고·진하기나 색이 조금 달라도 상관없어요.

08 브라운(● 신한 NO.407)으로 가지를 그려주세요.

09 퍼머넌트 옐로 딥(● 신한 NO.237)과 셸 핑크(● 미젤로 B.NO.554)로 열매를 채색해 주세요.

10 06의 색에 옐로 오커를 섞은 진한 베이지색으로 모자 테두리를 따라 그려주세요. 모자 챙 테두리는 뭉게구름처럼 그린 다음 안에 점을 찍어서 레이스 장식을 표현해 주면 소녀의 꽃모자가 완성된답니다.

밤색 머리와 분홍꽃이 예쁜

소녀의 뒷모습

땋은 머리가 예쁜 소녀의 뒷모습이에요. 누군가에게 선물로 받은 꽃을 머리에 꽂고 있네요.

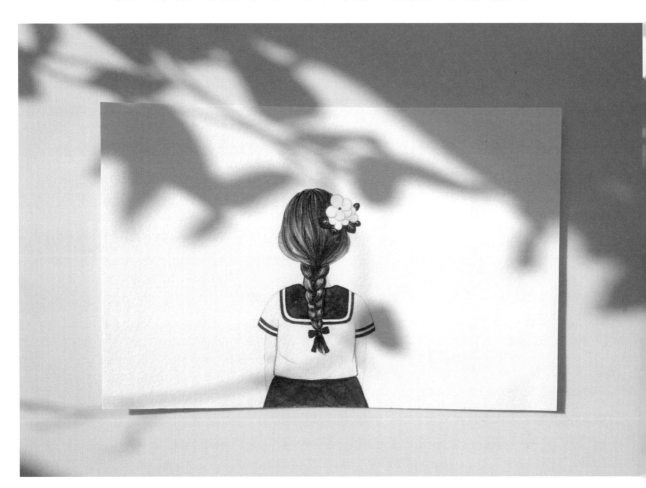

준비물
캔손 몽발 스케치북, 화홍 320-2호⊙, 화홍 368-3호중

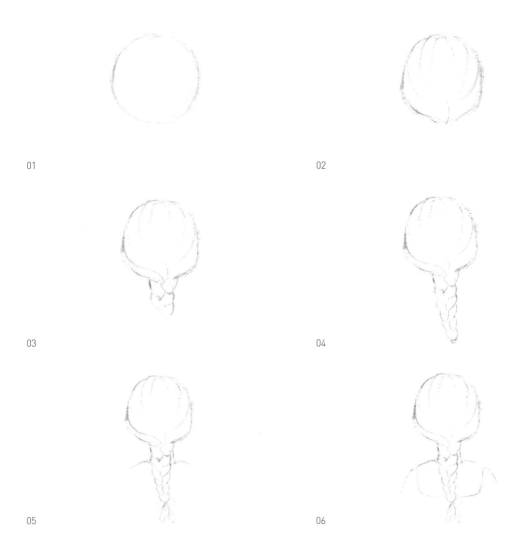

01

02

03

04

05

06

01 대강의 스케치로 소녀의 머리 크기와 위치를 잡아주세요.

02 뒤통수 형태를 다듬어가며 바깥쪽에서 안쪽으로 묶인 머리카락을 표현해 주세요.

03 아래쪽으로 내려오면서 땋은 머리를 하나하나 그려주세요.

04 아래쪽으로 내려올수록 땋은 머리가 가늘어져야 해요. 땋은 머리 끝에는 머리끈을 그려
주세요.

05 단정한 리본을 그린 다음, 끝에 남은 머리카락도 그려주세요. 곱게 땋은 머리 뒤로 살짝
보이는 목과 어깨선도 그려주세요.

06 소녀의 교복 옷깃을 그린 다음, 둥근 어깨에서 팔로 이어지는 선도 부드럽게 그려주세요.

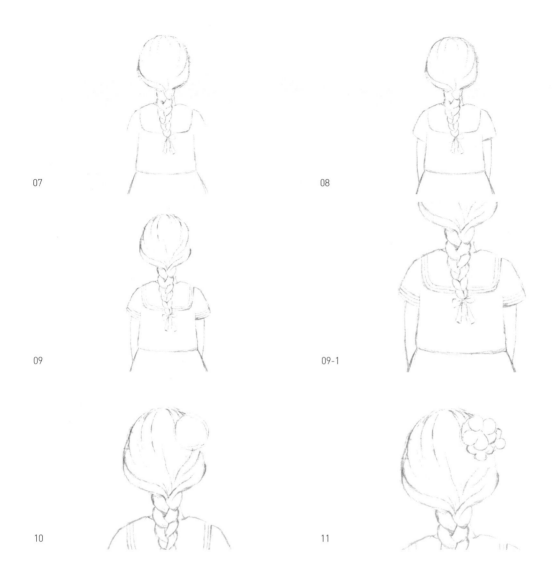

07 소녀의 교복 옷깃보다 살짝 넓게 상의를 그리고, 치마는 살짝 퍼지는 모양으로 그려주세요.

08 상의는 반팔로 그리고, 다소곳한 소녀의 팔도 그려주세요.

09 교복 옷깃과 소매 부분에 1mm 굵기로 선을 그려주세요.
참고 · 옷깃은 2줄, 소매는 3줄을 그려주세요.

10 이제 소녀의 머리를 꽃으로 장식할 차례입니다. 머리 오른쪽 윗부분을 지우개로 살짝 지운 다음 꽃의 크기를 잡아주세요.

11 동글동글한 꽃잎이 4개인 꽃을 한 송이 그리고, 그 아래로 살짝만 보이도록 두 송이 더 그려주세요.

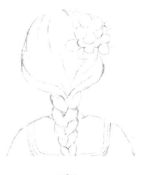

12

12-1

12 꽃송이 주위로 다양한 크기의 이파리를 그려 스케치
를 완성합니다.

| 채 색

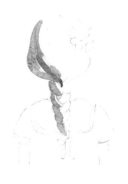

01

02

01 세피아(● 신한 NO.336)에 라이트 레드(● 신한 NO.330)
를 아주 조금 섞고 물을 많이 섞어 머리 왼쪽부터
채색해 주세요.

참고 · 위에서 아래로 채색하되 스케치한 머릿결을 따라 아
주 조금씩 공간을 비워두면서 부드럽게 붓 터치를 하는 것
이 중요해요.

🖌 화홍 368-3호⑤

02 01보다 물의 양을 줄여서 한 단계 더 진한 세피아
(● 신한 NO.336)로 머리카락을 그려주세요. 땋은 머
리도 결을 표현해 주세요.

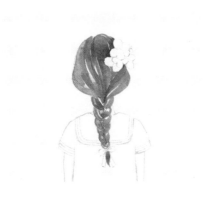

03

03 01~02의 과정을 반복해 남은 머리카락을 채색해
주세요. 여기까지 밑색을 채우면서 머리카락의 큰
덩어리를 나누는 단계였습니다.

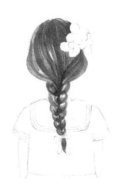

04

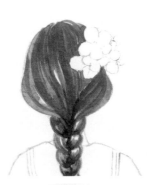

04-1

04 물의 양을 줄여 농도가 조금 진한 세피아(● 신한
NO.336)로 머리카락에 명암을 넣고, 땋은 머리는 두
갈래가 만나는 가운데 부분을 진하게 강조해 주세요.

참고 · 머리카락은 거의 세피아 한 가지 색만으로 채색하기
때문에 각 단계마다 물 조절에 신경 써야 해요. 땋은 머리는
하나하나가 입체적이고 윤기가 있어 보이도록 표현하고, 아
래쪽 가운데로 모아지듯이 진하게 묘사해 주세요.

05 정수리 부분과 땋은 머리의 중심에 진하게 명암을
넣고, 가느다란 머리카락도 많이 그려주세요.

 화홍 320-2호⑥

05

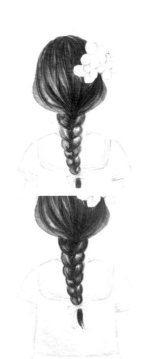

06

08

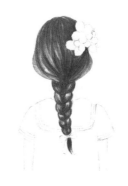

07

06 정수리부터 아래로 이어지듯이 아주 가늘게 머리카락을 그려주세요.

참고 · 머리카락을 그릴 때는 선이 부드러워야 하고 너무 빼곡하지 않아야 해요. 선의 두께가 굵었다가 가늘어지고, 가늘었다가 점점 굵어지는 등 변화를 줘야 자연스러운 머리카락을 표현할 수 있답니다.

07 땋은 머리의 끝부분도 결을 살려 명암을 표현해 주면 머리카락이 완성된답니다.

08 울트라 마린 딥(●신한 NO.294)에 물을 많이 섞어 아주 연한 색으로 소녀의 교복 상의 밑색을 채색해 주세요.

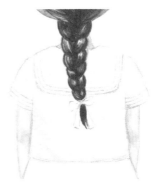

09

09 소녀의 팔은 브릴리언트 핑크(●홀베인 A.NO.225)에 물을 많이 섞어 연한 색으로 채색하고, 팔꿈치도 같은 색으로 명암을 넣어서 소녀의 분홍빛 피부를 표현해 주세요.

참고 · 살짝 보이는 목도 같은 색으로 채색해 주세요.

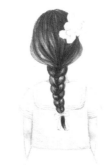

09-1

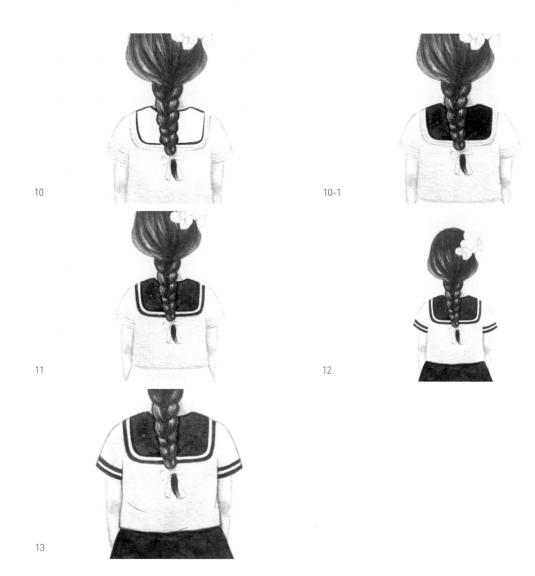

10

10-1

11

12

13

10 프러시안 블루(⬤ 신한 NO.409)로 옷깃 테두리를 먼저 따라 그린 다음 머리카락을 잘 피
해서 깔끔하게 채색해 주세요.

11 옷깃의 바깥 선도 깔끔하게 채색해 주세요.

🖌 화홍 320-2호⑤

12 소매의 선 2개와 치마도 프러시안 블루(⬤ 신한 NO.409)로 채색해 주세요.

🖌 소매 선 : 화홍 320-2호⑤, 치마 : 화홍 368-3호㊥

13 프러시안 블루(⬤ 신한 NO.409)에 옐로 오커(⬤ 신한 NO.413)를 섞어 상의 테두리를 따
라 그리고 주름도 몇 개 그려주세요.

🖌 화홍 320-2호⑤

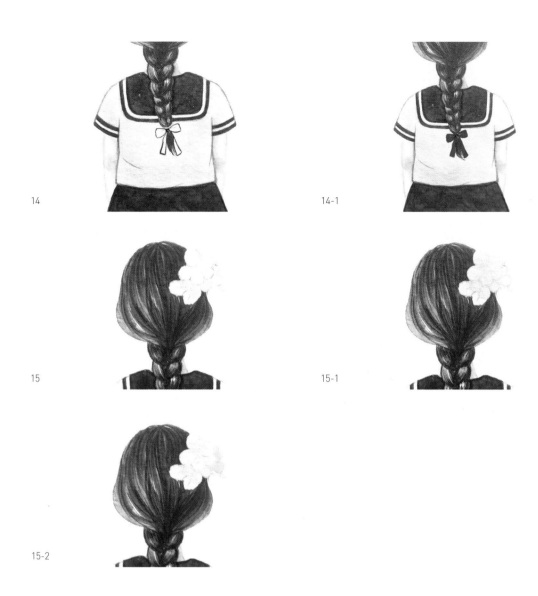

14 블랙으로 리본 테두리를 따라 그린 다음 리본의 주름을 살짝 남기고 채색해 주세요.

15 꽃을 왼쪽부터 1, 2, 3으로 나눠 설명할게요. 꽃1은 레몬 옐로(　　신한 NO.411)에 화이트 포스터 컬러를 섞은 색으로, 꽃2와 꽃3은 퍼머넌트 로즈(●신한 NO.220)에 화이트 포스터 컬러를 섞은 색으로 하나씩 순서대로 채색해 주세요. 꽃3은 꽃2와 같은 분홍색이지만 한 톤 더 진하게 채색해 주세요.

참고 · 꽃은 꼭 분홍으로 채색하지 않아도 돼요. 좋아하는 어떤 색이든 상관없어요. 마음에 드는 색을 골라서 채색해 보세요.

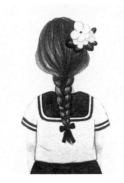

16

완성된 소녀의 뒷모습

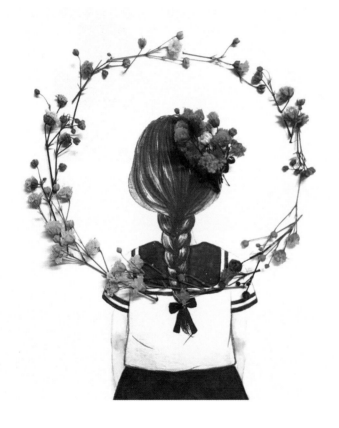

17

16 꽃3의 색보다 더 진한 분홍색으로 꽃의 테두리를 그리고, 레드(⬤ 신한 NO.406)로 꽃 가운데 점을 찍어 중심을 표현해 주세요. 이파리는 비리디안(⬤ 신한 NO.261)으로 채색한다음 화이트 포스터 컬러로 잎맥을 그리면 소녀의 뒷모습이 완성된답니다.

17 압화나 프리저브드 플라워를 그림 위에 올려보세요. 또 다른 아름다운 모습을 연출할수 있답니다.

들꽃 속에 살포시 놓인

소녀의 구두

반짝반짝 검정색 에나멜 구두는 소녀가 가장 좋아하는 신발이에요.
꽃이 핀 들판으로 산책을 나갈 때면 늘 신는 구두랍니다.

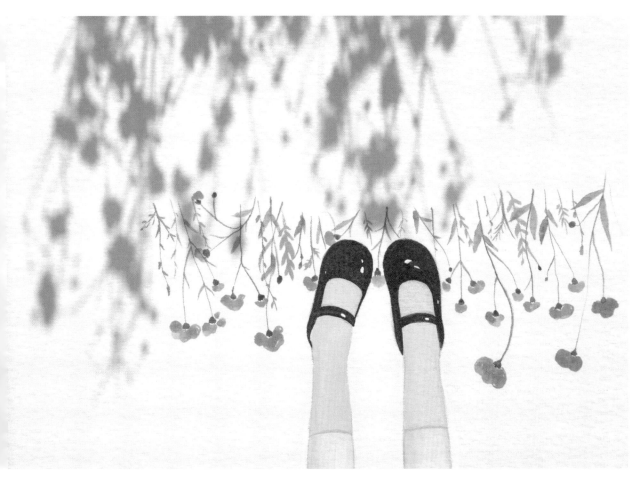

준비물
캔손 몽발 스케치북, 화홍 320-2호(소), 화홍 368-3호(중)

01

02

03

04

05

01 위에서 아래로 소녀의 다리를 부드러운 선으로 그려주세요.

참고 · 종아리보다 발목을 살짝 가늘게 그려주세요.

02 발목에서 자연스럽게 이어지는 동그란 발을 그려주세요.

참고 · 왼쪽 발에는 살짝 튀어나온 복숭아뼈도 그려주세요.

03 곡선으로 구두의 외곽선을 그려주세요.

04 구두 스트랩을 적당한 두께로 그려주세요.

참고 · 위치는 상관없어요.

05 양말까지 그려주면 더 귀엽답니다.

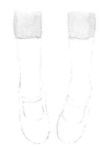

01

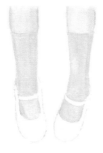

02

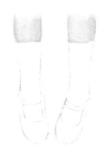

01-1

01 브릴리언트 핑크(● 홀베인 A.NO.225)에 쟌 브릴리언트(● 신한 NO.232)를 조금 섞어 소녀의 다리를 분홍색으로 표현해 주세요.

참고 · 물의 양은 번짐이 심하지 않을 정도만 써주세요. 브릴리언트 핑크로 한 톤 더 진하게 다리의 테두리를 그려 명암을 넣어주세요.

02 오레올린(● 미젤로 C.NO.526)에 퍼머넌트 옐로 딥(● 신한 NO.237)을 섞어 양말을 꼼꼼하게 채색해 주세요.

참고 · 2가지 색의 비율은 상관없어요.

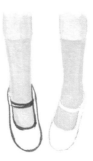

03

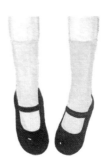

03-1

03 검정색으로 구두 테두리를 조심스럽게 따라 그린 다음 안쪽을 채색해 주세요.

참고 · 반짝이는 느낌을 주기 위해 아주 살짝 공간을 남겨주세요.

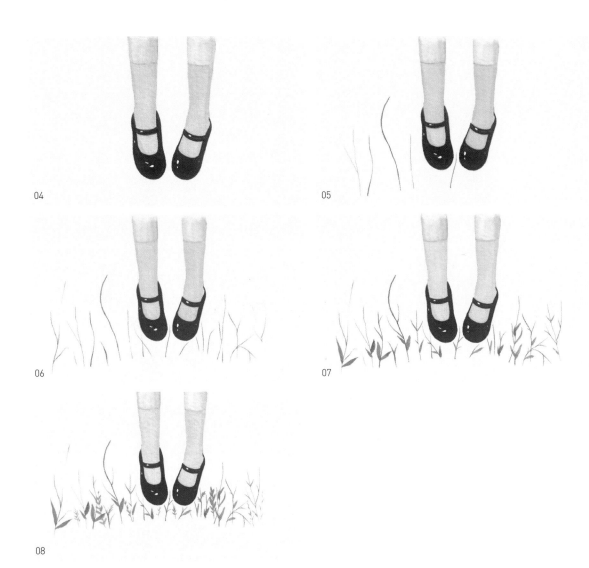

04 공간을 남기고 채색하기 어렵거나 깜빡했을 때는 화이트 포스터 컬러로 찍어주면 된답니다.

05 샙 그린(⬤ 신한 NO.275)으로 들꽃 줄기들을 다른 모양, 다른 길이로 자유롭게 그려주세요. 곡선이거나 한쪽으로 치우쳐도 상관없어요.

　　참고·들꽃 그리기에서 수없이 그었던 선들과 같아요.

　　🖌️ 화홍 320-2호⑷

06 두 갈래, 세 갈래로 줄기를 서로 나눠주세요.

07 줄기 아래쪽에 끝이 뾰족한 이파리들을 다양한 크기로 자연스럽게 그려주세요.

08 코발트 그린(⬤ 신한 E.NO.901)에 비리디안(⬤ 신한 NO.261)을 조금 섞어 진한 코발트 그린으로 허전한 부분에 작은 들풀들을 그려주세요.

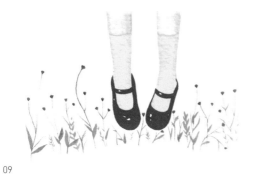
09

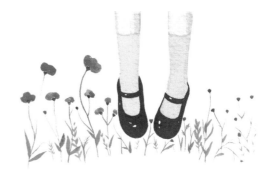
10

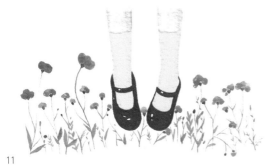
11

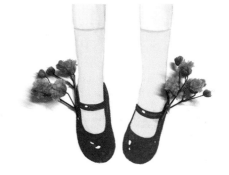
12

완성된 소녀의 구두

09 샙 그린(신한 NO.275)에 비리디안(● 신한 NO.261)을 섞어 줄기 끝마다 작은 꽃받침을 섬세하게 그려주세요.

10 오페라(● 신한 NO.430)에 레몬 옐로(신한 NO.411)를 섞어 바람에 나풀거리는 노을빛 꽃들을 꽃받침마다 한 송이씩 올려주세요. 레몬 옐로의 양이 많으면 따뜻한 주황색이 되고, 오페라가 많으면 선명한 다홍색에 가까워집니다.

참고 · 원하는 모양으로 테두리를 그린 다음 안을 채워주면 됩니다. 복잡한 묘사 없이 수수하게 그려주세요. 꽃은 구름 모양이나 둥그스름한 모양도 상관없어요.

🖌 화홍 368-3호⑧

11 반대쪽에도 꽃을 그려 넣으면 소녀의 구두와 들꽃이 완성된답니다.

12 말린 안개꽃을 구두에 날개처럼 올려보면 또 다른 재미를 느낄 수 있어요. 꽃 날개를 달고 사뿐사뿐 뛰어가는 소녀의 모습이 떠오르지 않나요?

작 고 예 쁜 꽃 이 가 득 한

소녀의 꽃무늬 원피스

보기만 해도 기분이 날아갈 듯 좋아지는 꽃무늬 원피스예요.
소녀의 옷장 한쪽에 소중히 걸린 꽃무늬 원피스를 그려봅니다.

· · · ·
준비물
캔손 몽발 스케치북, 화홍 320-2호⒮, 화홍 368-3호㊥, 화홍 368-4호㊲

01 02 03

04 05

01 화지 상단에 원피스 어깨끈을 적당한 간격으로 그려주세요.

02 어깨끈 아래로 서로 만나는 부드러운 사선 2개를 그려주세요.

03 어깨끈 아래 바깥쪽으로 살짝 볼록하게 선을 그어 원피스 상체 부분의 폭을 잡아주세요.

04 03의 밑에 원피스 윗부분과 치마를 구분하는 선을 그려주세요.

05 치마 외곽선을 그리고 풍성한 느낌이 나도록 주름을 넣어주세요.

　　　참고 · 주름 간격이나 길이를 일정하게 그리지 말고 불규칙적으로 표현해 주세요.

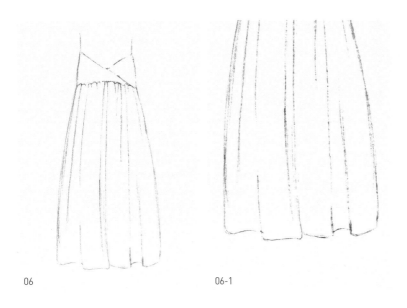

06

06-1

06 긴 주름 몇 개는 치마 끝까지 이어지게 하고, 밑단은 물결처럼 자연스럽게 마무리해 스케치를 완성합니다.

채색 |

01

02

01 브릴리언트 핑크(● 홀베인 A.NO.225)에 쟌 브릴리언트(● 신한 NO.232)와 화이트 포스터 컬러를 섞어 원피스의 치마를 채색해 주세요.

참고 · 브릴리언트 핑크와 쟌 브릴리언트의 비율은 2 : 1로 하고 화이트 포스터 컬러를 살짝 섞어주세요. 위에서 아래로 채색하되 일정한 간격을 두고 채색해 주세요. 부드러운 느낌을 표현하려면 붓이 부드럽게 나가는 정도만 물을 써야 해요.

02 브릴리언트 핑크와 쟌 브릴리언트의 비율을 다양하게 조절해서 치마의 나머지 부분을 채색해 주세요.

참고 · 미묘한 차이지만 은은한 분홍빛과 살색이 섞여 있어서 단조롭지 않답니다.

03

04

05

06

06-1

03 남은 부분도 연한 분홍빛이나 살색으로 채워주세요.

04 브릴리언트 핑크(⬤ 홀베인 A.NO.225)에 쟌 브릴리언트(⬤ 신한 NO.232)를 섞어 원피스 상의를 채색해 주세요.

05 브릴리언트 핑크(⬤ 홀베인 A.NO.225)에 오페라(⬤ 신한 NO.430)를 조금 섞어 동그란 꽃 을 전체적으로 골고루 그려주세요.

참고 · 크기가 조금씩 달라도 상관없어요.

06 05의 색에 오페라를 더 섞어 진한 분홍색으로 꽃의 중심이나 바깥쪽에 점을 찍고 바깥 부분에 명암을 넣어주세요.

🖌 화홍 368-3호⬤

07 분홍색 꽃을 전체적으로 그린 모습이에요.

08 옐로 오커(● 신한 NO.413)에 화이트 포스터 컬러를 섞어 동그란 꽃을 전체적으로 그려
주세요.

09 08의 색에 옐로 오커를 더 섞어서 분홍색 꽃과 같은 방법으로 묘사해 주세요.

10 그리니쉬 옐로(● 신한 NO.246)로 분홍색 꽃에 작은 이파리를 그려주세요. 2개도 좋고 3
개도 좋아요.

참고 · 꽃이 아니더라도 허전한 부분에 이파리를 그려주세요.

11

12

13

14

14-1

14-2

완성된 꽃무늬 원피스

11 샙 그린(⬤ 신한 NO.275)으로 남은 꽃들 옆에 작은 이파리를 전체적으로 그려주세요. 작은 꽃들이 더 작은 이파리와 어우러져 사랑스러운 느낌이 물씬 풍긴답니다.

12 옐로 그린(⬤ 신한 NO.404)으로 작은 이파리를 그려서 꼼꼼히 채워주세요.

13 세피아(⬤ 신한 NO.336)에 화이트 포스터 컬러를 섞어 부드러운 코코아색으로 원피스 테두리와 주름을 그려주세요.

14 잔주름도 섬세하게 따라 그리면 소녀의 꽃무늬 원피스가 완성된답니다.

좀더
그려보고 싶다면...

이제까지 꽃 한 송이와 가지에 핀 꽃, 리스와 꽃다발 등 점점 확장되는 꽃을 그려보았습니다. 흩날리는 꽃과 꽃잎이 가득한 꽃밭, 아름다운 꽃무늬도 함께 그려보아요. 투명한 느낌으로 간단하게 꽃잎을 표현해 보기도 하고, 하늘 아래 넓게 펼쳐진 꽃밭도 그려보세요.

하 늘 하 늘
양귀비 꽃밭

붉은색 하늘하늘한 꽃잎이 매력적인 양귀비 꽃밭을 그려보세요.
양귀비가 흐드러진 들판에서 수많은 붉은 꽃잎들이 바람에 나부끼는 모습은
정말 환상적이랍니다. 이 느낌을 화폭에 담아봅니다. / 꽃말은 위로, 위안, 몽상

준비물
나무 패널 캔버스, 화홍 320-2호㉒, 화홍 368-3호㉛, 화홍 368-4호㉐

01 비리디안(⬤ 신한 NO.261)에 코발트 그린(⬤ 신한 E.NO.901)을 섞어서 왼쪽부터 꽃의 줄기를 그려주세요. 딱딱한 직선이 아니라 부드러운 곡선을 사선 방향으로 그리면 된답니다.

🖌 화홍 320–2호⑤

02 적당한 간격을 두고 길이나 휘어지는 정도가 제각각 다른 줄기를 여러 개 그려주세요.

03 종이 양옆에도 줄기를 계속 그리되 위로 갈수록 줄기의 길이가 짧아져야 해요.

04 줄기마다 잔가지들을 1~3개씩 그려주세요. 직선으로 그리지 말고 아무렇게나 휘어진 듯이 그려주세요.

참고 · 휘어진 가지가 양귀비의 특징이에요.

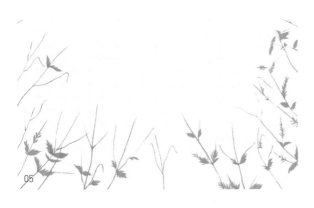

05

05 01의 줄기 색에 오레올린(◯ 미젤로 C.NO.526)을 섞어 끝이 뾰족한 이파리를 줄기마다 그려주세요. 위로 갈수록 이파리의 크기를 작게 그려야 해요.

참고 · 색의 비율은 중요하지 않아요.

🖌 화홍 368-3호⑧

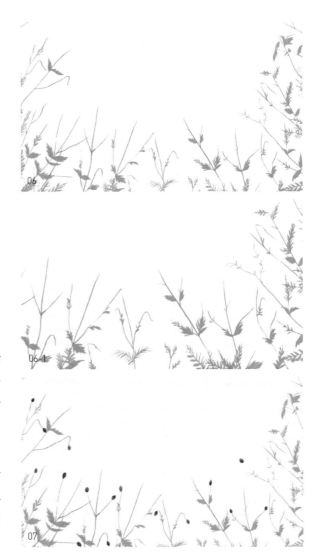

06

06-1

07

06 01~05의 과정을 반복해 코발트 그린(◯ 신한 E.NO.901)으로 허전한 공간에 작은 들풀들을 그려주세요. 가느다란 줄기를 먼저 그린 다음 잔가지와 작은 이파리를 조금씩 그려주세요.

참고 · 117쪽 참고('복수초' 이파리 그리기).

07 비리디안(◯ 신한 NO.261)을 진하게 써서 05의 각 줄기 끝에 씨앗 모양 꽃봉오리를 그려주세요. 이때 모든 줄기에 꽃봉오리를 다 그리지 말고 몇 개는 남겨두세요.

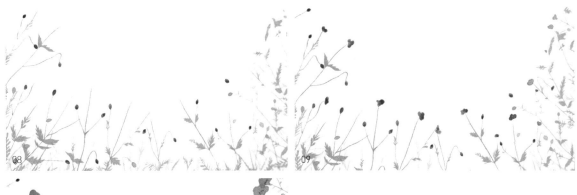

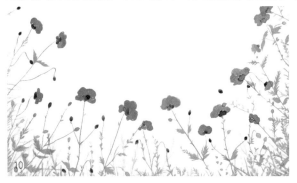

08 비리디안(● 신한 NO.261)에 물을 많이 섞어 잔가지 몇 개에 연한 꽃봉오리를 그리고, 같은 색으로 들풀도 여기저기 그려주세요.

09 올리브 그린(● 신한 NO.420)으로 남겨둔 줄기에 작은 구름 같은 꽃받침을 그려주세요.

참고 · 진해도 되고 연해도 상관없어요.

10 비리디안(● 신한 NO.261)에 오페라(● 신한 NO.430)를 조금 섞어 해맑은 다홍색으로 하늘하늘한 양귀비꽃을 그려주세요.

참고 · 09의 꽃받침과 크게 다르지 않지만 크기가 훨씬 크고 하늘거리는 느낌을 주기 위해 꽃잎의 방향에 변화를 주세요.

🖌 화홍 368-4호⒟

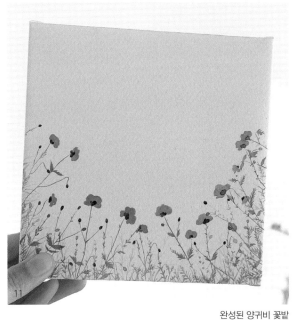

완성된 양귀비 꽃밭

11 맑은 하늘과 대비되는 붉은 양귀비 꽃밭이 완성되었답니다.

따스한 빛이 가득한

코스모스 꽃밭

여름과 가을 사이 풀벌레 소리가 들리는 해 질 녘 코스모스 꽃밭을 떠올려보세요.
어린 시절을 보냈던 시골 마을의 정경이 몹시 그리울 때가 있답니다. 산 너머로 모습을 감추기 직전의
햇살만큼 따뜻하고 눈부신 노란 코스모스 꽃밭을 그려봅니다. / 꽃말은 소녀의 순결, 순정

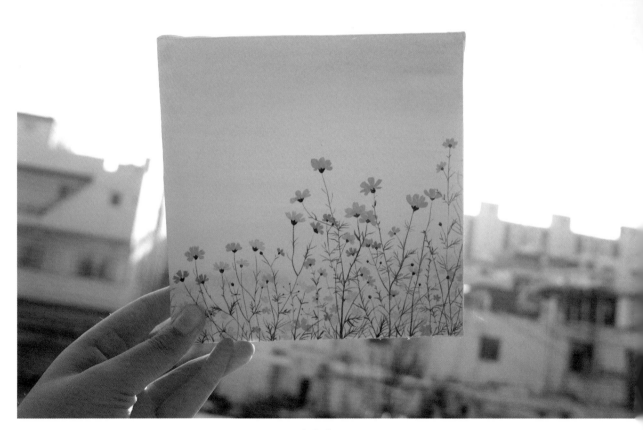

. . . .
준비물
나무 패널 캔버스, 화홍 320-2호㋛, 화홍 368-3호㋦, 화홍 368-4호㋨, 화홍 배경용 납작붓

01 울트라 마린 딥(● 신한 NO.294)을 조금만 쓰고 물을 많이 섞어서 배경용 납작붓으로 위부터 채색해 주세요.

참고 · 화지의 1/2 정도 채색해 주세요.

🔖 화홍 배경용 납작붓

02 01의 색이 마르기 전에 퍼머넌트 옐로 딥(● 신한 NO.237)을 왼쪽 아래에 채색하고, 오른쪽에는 카드 뮴 옐로 오렌지(● 신한 NO.2445)를 채색해 주세요.

참고 · 경계선이 생기지 않도록 물을 많이 써서 2가지 색을 자연스럽게 섞어주세요. 드라이어를 이용하면 좀더 빨리 말릴 수 있어요.

03 따뜻한 노을빛 배경이 완성되었답니다.

| 꽃 그리기

01 이제 예쁜 꽃들을 그릴 차례예요. 번트 엄버(● 신한 NO.333)에 올리브 그린(● 신한 NO.420)을 살짝 섞어 왼쪽 하단에서 위로 자유롭게 뻗은 코스모스 줄기를 그려주세요.

참고 · 끝이 날렵하게 퍼져 나가듯 그리는 것이 중요해요.

🔖 화홍 320–2호ⓢ

02 오른쪽에는 좀더 키가 큰 줄기를 01의 줄기보다 좀더 곧은 느낌으로 그려주세요.

03 옆으로 살짝 누워 다른 가지들과 겹치는 줄기도 그려주세요.

04 줄기에 잔가지들을 불규칙적으로 그려주세요. 하나의 줄기에서 2개의 잔가지들이 뻗어
나오고, 거기에서 또다시 잔가지가 뻗어 나오는 식으로 줄기 위쪽을 중심으로 많이 그
려주세요.

참고 · 선은 아래에서 위로 그어주세요.

05 줄기 색의 양을 줄여서 좀더 연한 색으로 더 가늘게 짧은 잔가지들을 많이 그려주세요.
허전한 곳에 키 작은 줄기를 그려 넣으면 훨씬 빼곡해진답니다.

06 이제 꽃을 그릴 차례예요. 세피아(신한 NO.336)로 진한 꽃받침을 크고 작게 그려주세요.

참고·꽃받침은 줄기 끝에서 위쪽으로 뻗어 나가도록 하고, 끝에 뾰족한 모서리 3개를 그려주세요.

07 퍼머넌트 옐로 딥(신한 NO.237)으로 코스모스 꽃잎을 그려주세요. 꽃받침처럼 아래에서 위로 퍼져 나오듯이 그리고, 꽃잎은 3~4개가 적당해요. 꽃잎 끝은 뭉뚝해도 되고 뾰족해도 상관없어요.

🖌 화홍 368-4호⑪

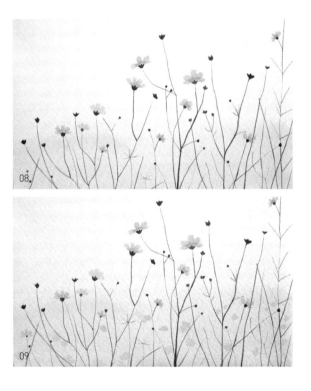

08 카드뮴 옐로 오렌지(신한 NO.244)로 꽃 아래쪽에 명암을 살짝살짝 넣어주세요.

참고·진한 색 꽃을 그려 넣을 자리를 가지 중간 중간 비워주세요.

09 퍼머넌트 옐로 딥(신한 NO.237)을 사용해 아래쪽을 중심으로 코스모스를 많이 그려주세요.

참고·이파리를 자세히 그리지 말고 단순하게 그려주세요.

10 07의 방법으로 퍼머넌트 옐로 오렌지(●신한 NO.238)로 꽃을 그리고 아래쪽에도 몇 송이 그려주세요.

11 버밀리온(●신한 NO.219)으로 조금 작은 코스모스를 그려주세요.

12 올리브 그린(●신한 NO.420)에 샙 그린(●신한 NO.275)을 섞어 가늘고 기다란 코스모스 특유의 이파리를 그려주세요.

참고 · 가는 선을 하나 긋고, 그 선을 중심으로 대칭이 되도록 양쪽에 가느다란 이파리들을 그리면 됩니다. 아래에서 위로 갈수록 이파리의 길이와 크기를 점점 줄여주세요.

🖌 화홍 368-3호⑥

13 올리브 그린(●신한 NO.420)에 샙 그린(●신한 NO.275)을 섞어 허전한 줄기 곳곳에 가늘고 긴 이파리들을 그리면 코스모스 꽃밭이 완성된답니다.

완성된 코스모스 꽃밭

연보랏빛 축제

라벤더 꽃밭

요즘은 향기가 강한 허브 식물의 인기가 좋답니다. 싱그러운 초록색 세이지와 애플민트도 좋지만
은은한 보랏빛에 진한 향을 가진 라벤더도 좋아요. 들판이 온통 보라색으로 물든 것 같은 라벤더 꽃밭 그림을 보고 있으면
보랏빛 향기가 바람을 타고 솔솔 풍기는 것 같아요. / 꽃말은 기대, 침묵, 풍부한 향기

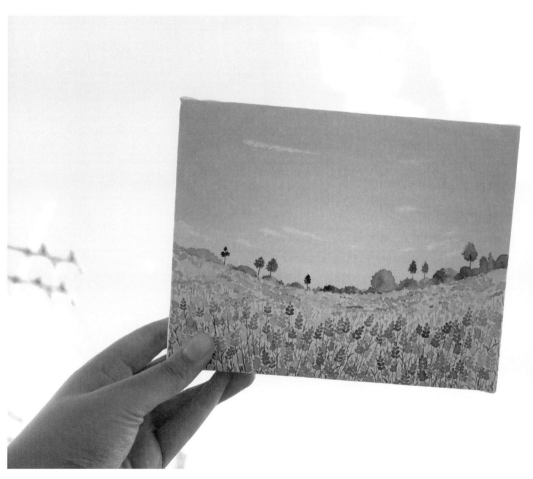

· · · ·
준비물
나무 패널 캔버스, 화홍 320-2호Ⓢ, 화홍 368-3호Ⓜ, 화홍 배경용 납작붓

01

02

01 하늘과 라벤더 꽃밭의 경계선으로 아래로 오목한 선을 그려주세요.

02 경계선 위에 작은 풀 무더기들을 몽글몽글하게 그리고, 아래쪽에는 라벤더 줄기들을 골고루 그려주세요. 다양한 길이의 곡선으로 그려주세요.

배 경 채 색 하 기

01

02

01 호라이즌 블루(● 홀베인 W.NO.304)에 화이트 포스터 컬러를 섞어 부드러운 하늘색을 위에서 아래로 갈수록 점점 연하게 채색해 주세요.

　🖌 화홍 배경용 납작붓

02 화이트 포스터 컬러로 작은 구름들을 그려주세요.

　참고 · 물기가 거의 없는 뻑뻑한 화이트로 점을 찍듯이 가느다란 구름을 그리고 물만 바른 붓으로 자연스럽게 풀어줍니다.

　🖌 화홍 320-2호⒮

03 샙 그린(⬤신한 NO.275)에 퍼머넌트 그린(⬤신한 NO.266)을 조금 섞어 라벤더 줄기를
따라 그려주세요.

　참고 · 아래에서 위로 끝이 날렵한 곡선으로 그려줍니다.

04 03의 방법으로 줄기들을 따라 그려주세요.

| 꽃 그 리 기

01 퍼머넌트 바이올렛(⬤신한 NO.315)에 물을 많이 섞
어 줄기 끝에 서로 만나는 작은 꽃잎 2개를 점을 찍
듯 그려주세요.

　🖌️ 화홍 368-3호ⓒ

02 01의 위에 좀더 작은 꽃잎 2개를 그려주세요.

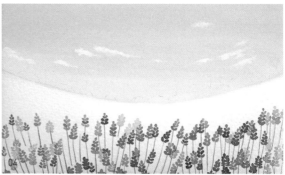

03 02의 위에 더 작은 꽃잎 2개를 그린 다음 끝에는 하나만 그려주세요.

04 01~03의 방법으로 줄기마다 라벤더 꽃잎을 그려주세요. 같은 꽃을 수없이 반복해서 그리기가 힘들겠지만, 인내심을 가지고 그려주세요.

> **참고 ·** 색의 진하기를 조금씩 다르게 해주세요. 색이 연하면 맑고 투명한 느낌이 나고, 조금 진하면 선명한 보라색이 향기로운 느낌을 자아낸답니다.

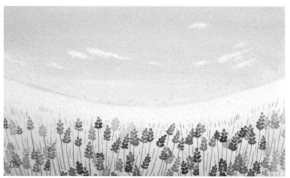

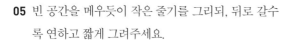

05 빈 공간을 메우듯이 작은 줄기를 그리되, 뒤로 갈수록 연하고 짧게 그려주세요.

> 화홍 320-2호⑥, 화홍 368-3호⑥

06 라벤더와 하늘 사이의 빈 공간에 라벤더를 더 그리는데, 물을 충분히 써서 단순하고 몽글몽글하게 점을 찍듯 표현해 주세요.

> **참고 ·** 형태가 선명하면 멀리 있는 것처럼 보이지 않아요. 멀리 있는 것일수록 색은 흐리고 형태는 단순하게 처리하는 것이 좋습니다.

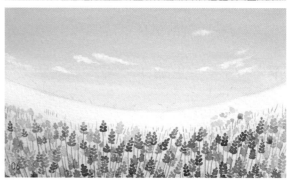

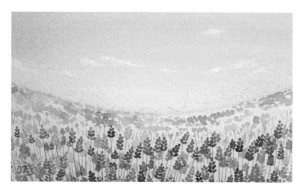

07 저 먼 들판까지 보라색으로 몽글몽글하게 그려주세요.

08 07의 여백 부분은 샙 그린(● 신한 NO.275)에 옐로 그린(● 신한 NO.404)을 살짝 섞어 톡
톡 점을 찍듯이 라벤더의 이파리를 표현해 주세요.

09 샙 그린(● 신한 NO.275)에 퍼머넌트 그린(● 신한
NO.266)을 섞어서 줄기마다 이파리를 그려주세요.
참고 · 꽃과 겹쳐도 상관없어요.
🎨 화홍 320-2호⑤

10 이파리들을 촘촘히 그려 넣으면 빼곡한 라벤더 꽃
밭이 완성된답니다.

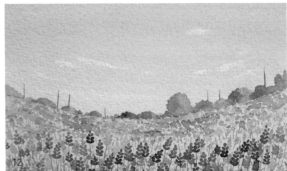

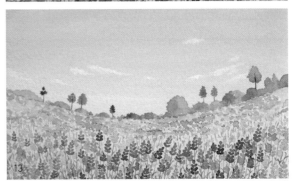

11 스케치했던 작은 풀 무더기들은 번지기 기법으로 채색해 주세요. 샙 그린(● 신한 NO.275)을 바탕으로 퍼머넌트 그린(● 신한 NO.266)을 섞거나, 옐로 그린(● 신한 NO.404)과 후커스 그린(● 신한 NO.262)을 섞어도 좋아요. 좋아하는 초록색 계열을 자유롭게 섞어서 표현해 보세요.

참고 · 043쪽 참고(물감 번지기)

12 이제 풀밭 위에 뾰족한 나무 몇 그루를 그려볼 거예요. 브라운 레드(● 신한 NO.426)로 가늘고 작은 나무 기둥을 그려주세요.

🖌 화홍 320-2호ⓢ

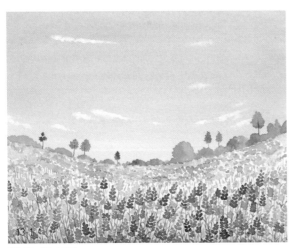

완성된 라벤더 꽃밭

13 풀밭과 같은 색으로 나뭇잎들을 그려주세요. 나무 기둥 위쪽에 아래에서 위로 끝이 모아지는 나뭇잎들을 그려 넣으면 향기로운 라벤더 꽃밭이 완성된답니다.

🖌 화홍 368-3호ⓜ

바 람 에 하 늘 하 늘 날 리 는

꽃잎들

출근길에 차창 밖으로 눈길을 돌리다 바람에 날리는 작은 꽃잎들을 보고
작은 나비로 착각한 적이 있을 거예요. 산들바람이 불 때 사뿐사뿐 바닥에 내려앉는
너무나 고운 자태 때문이겠죠. 팔랑팔랑 고운 분홍색 꽃잎을 그려봅니다.

· · ·
준비물
나무 패널 캔버스, 화홍 368-3호⦿

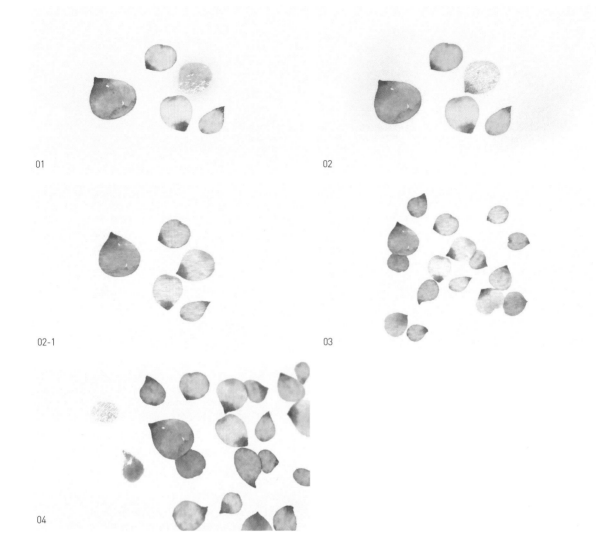

01

02

02-1

03

04

01 퍼머넌트 로즈(●신한 NO.220)에 물을 많이 섞어서 물방울 모양 꽃잎을 그려주세요.

🖌 화홍 368-3호(중)

02 01이 마르기 전에 퍼머넌트 로즈(●신한 NO.220)를 진하게 써서 꽃잎 끝에 살짝 찍었다가 풀어주세요.

03 꽃잎 끝부분을 02보다 더 진하고 뾰족하게 강조해 꽃잎을 완성해 주세요. 같은 방법으로 다양한 각도의 꽃잎을 많이 그려주세요.

04 가장자리 쪽에 날리는 꽃잎들은 연하게 그려주세요. 끝을 강조하지 않고 물을 많이 써서 은은한 색으로 단순하게 그려주세요.

05

05-1

완성된 꽃잎들

05 04와 같이 보일 듯 말 듯 연한 꽃잎들을 많이 그려 넣으면 하늘하늘 날리는 듯한 연분홍
색 꽃잎이 완성된답니다.

봄 을 닮 은 레 트 로 스 타 일 꽃 무 늬 패 턴 그 리 기 1

노란 블라우스의 꽃무늬

하늘하늘한 블라우스와 원피스, 스커트, 손수건까지 잔잔한 꽃무늬는 정말 기분을 설레게 하죠.

몇 해 전 엄마가 사주신 아끼는 노란 블라우스에는 따뜻한 연노랑에 분홍색과 노란색의 작은 꽃들이 수놓여 있어요.

좋아하는 옷의 무늬를 따라 그려보세요.

· · ·
준비물
나무 패널 캔버스, 화홍 368-3호⑨, 화홍 배경용 납작붓

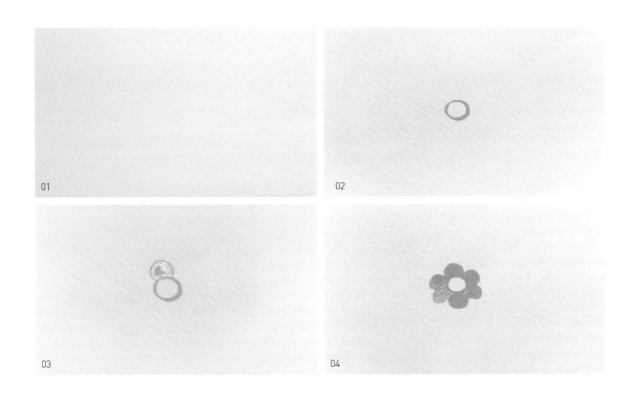

01 퍼머넌트 옐로 딥(██ 신한 NO.237)에 화이트 포스터 컬러를 섞어 만든 묵직한 노란색을
배경용 납작붓으로 나무 패널 캔버스 전체에 채색해 주세요.
🖌 화홍 배경용 납작붓

02 퍼머넌트 로즈(██ 신한 NO.220)에 화이트 포스터 컬러를 섞어 꽃의 중심이 되는 작은
동그라미를 그려주세요.
🖌 화홍 368-3호ⓒ

03 02의 동그라미 바깥쪽으로 꽃잎을 하나하나 그려주세요.

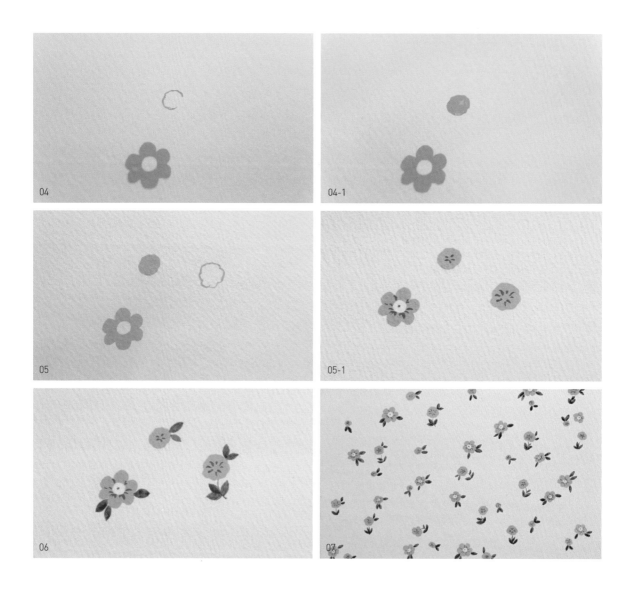

04 같은 색으로 단순한 동그라미 형태의 꽃을 그려주세요. 먼저 테두리를 그린 다음 같은 색으로 채색하면 된답니다.

05 이번에는 팝콘 같은 꽃이에요. 울퉁불퉁하게 테두리를 먼저 그린 다음 속을 메우듯이 원 안을 채색해 주세요. 그리고 퍼머넌트 로즈(●신한 NO.220)로 꽃잎에 명암을 넣어주세요.

06 샙 그린(●신한 NO.275)으로 꽃마다 작은 이파리를 2~3개 그리고, 후커스 그린(●신한 NO.262)으로 명암을 넣어주세요.

07 02~06의 과정을 반복해 분홍 꽃들과 이파리를 완성하세요.

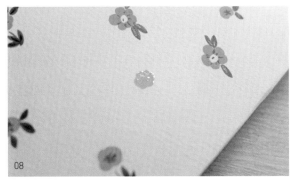

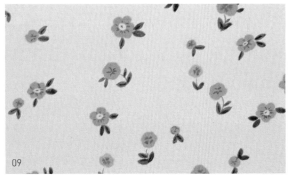

08 퍼머넌트 옐로 딥(신한 NO.237)으로 04와 같은 모양의 노란 꽃을 그려주세요.

09 퍼머넌트 로즈(신한 NO.220)로 꽃잎 안쪽에 ♣모양으로 명암을 주고, 샙 그린(신한 NO.275)으로 줄기와 이파리를 그려주세요.

10 퍼머넌트 로즈(신한 NO.220)로 꽃잎 5장짜리 꽃을 그려주세요. 한 송이도 좋고, 최대한 세 송이까지 붙어 있는 모양으로 그려주세요.

11 10의 꽃 가운데 화이트 포스터 컬러로 점을 찍고, 그리니쉬 옐로(신한 NO.246)로 꽃마다 작은 이파리를 그려 넣으면 조금 촌스러운 듯 사랑스러운 꽃무늬가 완성된답니다.

완성된 노란 블라우스의 꽃무늬

봄 을 닮 은 레 트 로 스 타 일 꽃 무 늬 패 턴 그 리 기 2

꽃무늬 손수건

아기자기한 꽃무늬를 그릴 때는 마음이 차분한 소녀가 된 거 같아요. 반복해서 같은 것을 그리려니
가끔은 지루하기도 하겠지만 욕심 내지 않고 천천히 하나씩 그려나가다 보면 예쁜 꽃무늬 그림이 완성된답니다.
이번에는 노란 들꽃이 수놓인 소녀의 고운 손수건을 그려봅니다.

준비물
나무 패널 캔버스, 화홍 320-2호⑤, 화홍 368-3호⑧, 화홍 368-4호⑩

01

02

03

01 너무 반듯하지 않지만 정사각형에 가까운 손수건의 형태를 그려주세요.

02 가늘게 두께를 표현해 주세요.

03 테두리를 돌아가며 올록볼록 레이스를 그려주세요. 간격이 조금씩 달라도 상관없어요.

01

01 퍼머넌트 옐로 딥(● 신한 NO.237)에 옐로 오커(● 신한 NO.413)를 섞고 물을 많이 써서 아주 연하게 밑색을 채색해 줍니다.

참고 · 2가지 색의 비율은 크게 중요하지 않아요.

🖌 화홍 368-4호⑭

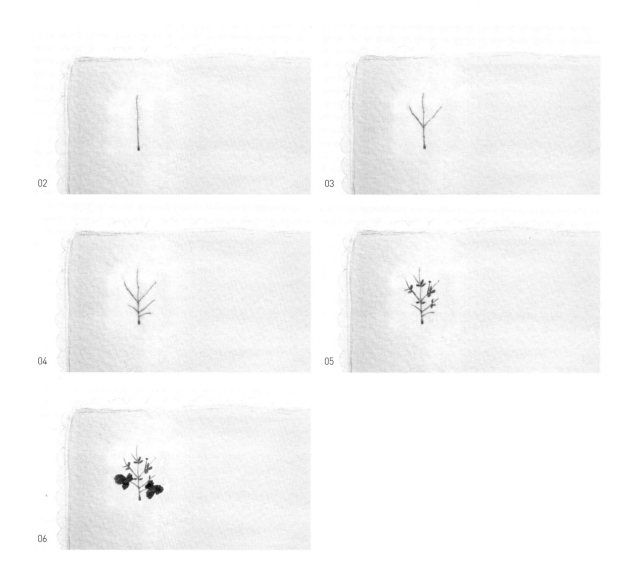

02 그리니쉬 옐로(⬤ 신한 NO.246)를 사용해 밑으로 갈수록 진하고 굵은 꽃줄기를 그려주
세요.

참고 · 너무 매끄럽지 않게 마디를 끊어서 그리는 것이 좋아요.

🖌 화홍 320-2호ⓢ

03 02의 줄기 양쪽에 가지 2개를 그려주세요.

04 잔가지도 몇 개 그려주세요.

05 가지마다 작은 이파리, 아주 작은 이파리를 그려주세요.

06 올리브 그린(⬤ 신한 NO.420)으로 줄기 맨 아래 가지에 큰 이파리를 하나씩 그려주세요.

참고 · 이파리 가장자리는 매끈하지 않고 약간 굴곡지게 그려주세요. 너무 밋밋하면 예쁘지 않아요.

🖌 화홍 368-3호ⓜ

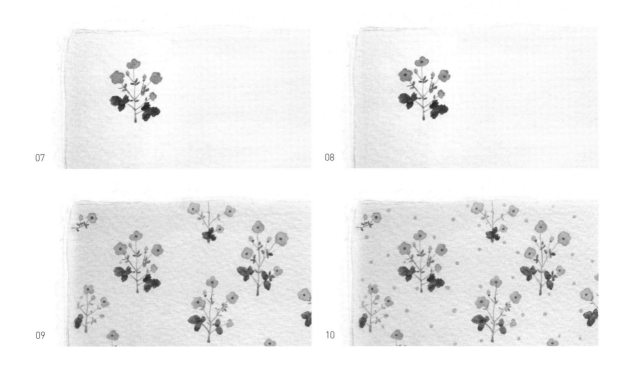

07 퍼머넌트 옐로 딥(⬤신한 NO.237)으로 꽃잎과 꽃봉오리를 그려주세요. 아주 작은 꽃이
기 때문에 복잡하게 묘사할 필요 없어요.

08 꽃의 중심은 브라운(⬤신한 NO.339)으로 점을 찍어주세요.

🖌 화홍 320-2호ⓢ

09 같은 방법으로 반복해서 꽃들을 많이 그려주세요.

참고 · 가장자리나 허전한 부분은 꽃의 일부분만 그려주세요.

10 옐로 오커(⬤신한 NO.413)에 쟌 브릴리언트(⬤신한 NO.232)를 조금 섞어 손수건 전체에
점을 찍어주세요.

참고 · 점이 한쪽에만 몰리지 않도록 골고루 찍어주세요.

11

12

11 코발트 그린(⬤신한 E.NO.901)으로 손수건 테두리를 채색해 주세요.

12 10의 색으로 레이스를 따라 그려주세요.

13

13 레이스 안쪽에 테두리를 그리듯이 선을 긋고, 선 안쪽에는 점을 하나 찍어주세요. 선 바깥쪽에는 안으로 모이듯이 길쭉한 점 3~4개를 찍어주세요.

14 반복해서 레이스 무늬를 그려 넣으면 고운 꽃무늬 손수건이 완성된답니다.

14

완성된 꽃무늬 손수건